漫話霹靂兵法36計

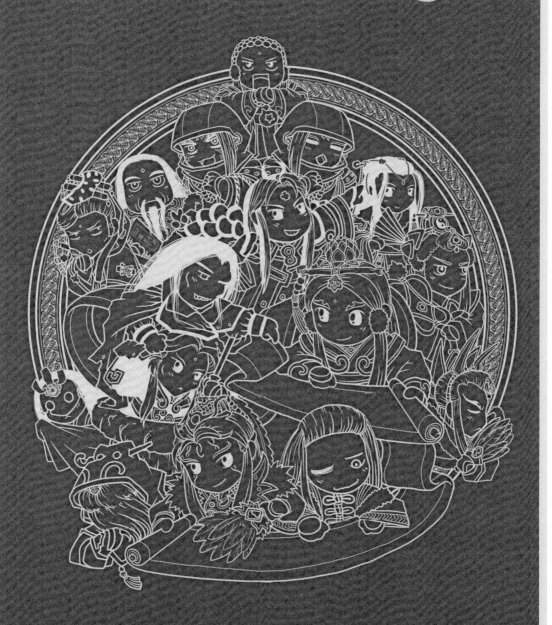

目錄 CONTENTS

三十六計，或稱三十六策，是指中國古代三十六個兵法策略，語源於南北朝，成書於明清。「三十六計」一詞語出自《南齊書・王敬則傳》提到的「三十六策」：「敬則曰：『檀公三十六策，走是上計。汝父子唯應急走耳。』」檀公，指南朝宋時名將檀道濟（？-436年），「走是上計」指檀道濟伐魏不利，主動退兵事，三十六計的典故由此而來。三十六為虛數，即多的意思。歷史上並沒有所謂三十六計。直到明清年間，有人取書籍中的歷史典故、軍事術語、詩人詩句、成語詞彙等等方面，湊足三十六之數，寫成《三十六計》一書，作者姓名至今尚無確考。原書按計名排列，共分六套：勝戰計、敵戰計、攻戰計、混戰計、並戰計、敗戰計。每套各包含六計，總共三十六計。全書以《易經》為依據，引用《易經》27處，涉及六十四卦中的二十二個卦。根據其中的陰陽變化，推演出一套適用於兵法中的剛柔、奇正、攻防、彼己、主客、勞逸等對立轉換變化，其計謀體現了極強的辨證哲理。解說後的按語，多引證宋代以前的戰例和孫武、吳起、尉繚子等兵家的精闢語句。全書還有總說和跋。

霹靂布袋戲，除了保留傳統布袋戲的精緻文化之外，也發展出屬於自己的創新風格，除了緊密的電視金光武打戲、自創當代流行音樂不同於北管南管的音樂風格外，精彩的劇情是吸引戲迷觀賞的最大原因。其中最為人津津樂道的是群英、梟雄、智者、軍師之間的鬥智計謀，不論是智謀家或陰謀家，他們的策略都是編劇一點一滴從古書中汲取出來，或由編劇憑空杜撰而成，卻也精彩異常。本書編排方式：全文以36計順序排列，除中國古冊中36計詳文釋義解說以外，編者特選24個計謀搭配霹靂

劇情一一分析，要將霹靂劇情運用策略的微妙之處，拍案叫絕地完整分析呈現，最後附上幽默漫畫，用全新詼諧漫畫圖解方式做全新的演繹，使讀者輕鬆毫無困難地瞭解霹靂兵法，並加以運用或創新，且兼知古代兵法之奧妙，可謂一舉三得！

兵法書籍何其多，為何獨鍾《三十六計》？因為三十六計是中國古代兵家計謀的總結和軍事謀略學的寶貴遺產，最被大多數人所熟知，只要提到計名，就會直覺地瞭解其兵法意義，霹靂兵法的引用在這方面也最多。而用詼諧的漫畫方式呈現，可使觀眾快速了解生硬兵法的奧妙之處。於是找到了對霹靂劇情熟知的編著邱繼漢、目前戲迷超喜歡的霹靂Q版人物插畫家黑青郎君、對歷史方面極有興趣的本人，集眾人之力共同合作此書。

感謝霹靂原作黃強華、審訂吳明德、編著邱繼漢、插畫家黑青郎君等人對這本書所付出的辛勞，也感謝提供三十六計的相關參考書籍文章資料的工作人員，使本書內容得以豐富紮實。希望這本書可以引導戲迷、非戲迷用最輕鬆詼諧的閱讀方式，在最短的時間、快速瀏覽霹靂劇情、了解古典兵書中的計謀意義以及運用，最後用漫畫內容來輕鬆閱讀、融會貫通，為霹靂兵法做最完整的整理。此書為霹靂新潮社第一本以真偶＋Q版的霹靂人物、用文字＋漫畫的方式呈現，希望成為大人、小孩、戲迷、非戲迷都能看得懂的工具書，而成為每個人的必備聖典。

副總編輯　張世國

36

PILI STRATEGICS

霹靂戰計

01

計謀：瞞天過海

原文：「備周則意怠；常見則不疑。

陰在陽之內，不在陽之對。太陽，太陰。」

注釋：

1. 怠：鬆懈之意。
2. 陰：指機密、隱蔽。
3. 陽：指公開、暴露。
4. 太：極、極大的意思。

◆ 原文翻譯：防備得十分嚴密周全，往往容易讓人鬥志鬆懈；司空見慣的事情就常常會失去警戒而不去懷疑。詭計往往隱藏於公開的事物裡，而不在公開事物的對立面上。至陰之術，可以為至陽之目的服務。換言之，特別公開的事物當中往往隱藏著極為機密的計謀。

典故出處：

見《永樂大典‧薛仁貴征遼事略》。唐貞觀十七年（公元643年），唐太宗御駕親征高麗，領三十萬大軍以寧東土。一日，浩蕩大軍東進來到大海邊上，太宗見眼前只是白浪排空，海茫無窮，即向眾文官武將問及過海之計，四下面面相覷。忽傳一個近居海上的豪民請求見駕，並稱三十萬過海軍糧此家業已獨備。太宗大喜，便率百官隨這豪民來到海邊。只見萬戶皆用一彩幕遮圍，十分嚴密。豪民老人東向倒步引士太宗入室。室內更是繡幔彩錦，茵褥鋪地。百官進酒，宴飲甚樂。不久，風聲四起，波響如雷，杯盞傾側，人身搖動，良久不止。太宗警驚，忙令近臣揭開彩幕察看，滿目皆一片清清海水橫無際涯，大軍竟然已航行在大海之上！原來這豪民是新招壯士薛仁貴扮成，這「瞞天過海」計策就是他策劃的。「瞞天過海」用在兵法上，實屬一種示假隱真的疑兵之計，用來作戰役偽裝，以期達到出其不意的戰鬥成果。

解析：

「瞞天過海」的兵法運用，著眼於人們處理事情時，對某些事情的理所當然、習以為常而不自覺地產生了疏漏和鬆懈，就算是有充分準備並且頭腦清醒的對手，也可以從敵人司空見慣的地方入手進行突破，把握時機，乘虛而入以假隱真，掩蓋某種行動，出奇以制勝。

歷史實例：「賀若弼施計渡江」

隋朝時賀若弼獻取陳十策，獲得隋文帝讚賞。開皇八年（公元588年）十一月，隋軍大舉伐陳，賀若弼為行軍總管，主攻建康（今南京）。先前賀若弼在廣陵時，每年兵士番代，都大張聲勢，又常在江邊打獵，兵馬喧鬧，陳人習以為常。此次他率軍自瓜州（今江蘇揚州西南瓜洲鎮）偷渡，陳人毫無防備。九年正月攻拔京口（今江蘇鎮江），直抵鍾山（今南京紫山），帶領甲士八千，拼死苦戰，擊潰陳軍主力，活捉陳大將蕭摩訶，隨後進入建康。以功封上柱國，進爵宋國公。

霹靂兵法：瞞天過海——「刀戟戡魔」

運籌時空：刀戟勘魔錄II 第25集（刀戟戡魔，閻魔旱魃絕命嘯陽谷）

事件簡述：

異度魔界崛起，並順利復活異度魔君閻魔旱魃，旱魃軀體有奇特的恢復能力，縱然天外雲人練峨眉出手也未能將其擊殺，武林上傳出神刀天泣、聖戟神嘆能誅魔的消息，為成此局，慕少艾為友犧牲製造神刀使用者已死的假象，加上聖戟被封，讓閻魔旱魃以為高枕無憂，可以放心帶著天泣前往嘯陽谷銷毀，殊不料正是中了正道瞞天過海的計策，刀戟戡魔一舉成功，重創異度魔界的攻勢。

· ·

施計者：素還真、鬼梁天下、慕少艾（欺瞞指數：★★★★★）

這場伏擊魔君的戰役，整整讓魔君感覺到，神刀主人已死，聖戟被封，神刀在手，魔君幾乎沒有任何的可能性會遭受到伏擊的可能，但是正道這邊的排設就是這麼的天衣無縫，一連串不可能的事情就這麼神奇的通通都發生了，讓魔君怎麼也想不到哪個環節出了問題吧。

中計者：閻魔旱魃（自信指數：★★★★★）

統領整個異度魔界之魔君，武力超凡、狂霸橫野，具有不屈的意志與絕對的自信，在佈計誅殺了萍山練峨眉之後，為除後患前往嘯陽谷欲毀神刀天泣，而中了正道的埋伏。面對嘯陽谷中不該出現的羽人非獍，一時愕然的魔君背後又看到聖戟迎頭劈來，羽人也趁機奪回神刀，連續兩次的驚嚇過後，魔君仍不改自信的態度，一挑二要破除武林上的傳言，只是這次正道有備而來，魔君再有自信也敵不過眾人聯手的力量，含恨嘯陽谷。

· ·

來龍去脈：

異度魔君閻魔旱魃自復活以來，便展現出自信的絕對武力，於作戰方面不僅追求完全的勝利，更具有強烈的戰鬥意志，時常當面與敵首單挑，更懂得適時運用計謀而立於不敗之地，在與翳流私下的合作當中，利用毒丹與金八珍而害死了萍山練雲人，導致正道誅魔計畫步調大亂，幸而在慕少艾的犧牲以及素還真的持續推動下，促使刀戟合作，並佈下一個嚴密的瞞天過海之計，設計了一場精妙絕倫的刀戟戡魔。

由於神刀天泣、聖戟

戟神嘆的出現，武林傳言刀戟戡魔，面對神刀、聖戟的特性與威力，雖是百戰不敗的異度魔君閻魔旱魃也稍有忌憚，因此閻魔旱魃親往殘林奪走了傳說中的神刀天泣。對正道而言，刀戟戡魔雖是可行的計畫，但若要計畫順利，不僅要兩人直接對上魔君，更要設法奪回神刀，兼且要排除周遭魔將如赦生童子等人的干擾，為達成此項前提的計畫，所要製造的便是刀戟合作破局的假象，藉此鬆懈魔君的戒心。

由於羽人非�昔日孩時的陰影，導致羽人在鬼梁飛宇大婚之日竟發狂殺了新郎官，此舉惹怒了鬼梁兵府之主鬼梁天下，鬼梁天下誓殺羽人非�為子報仇。為平息這場恩怨，更同時製造與魔界一個假象，身為羽人非�摯交好友的慕少艾決定自我犧牲，化裝成羽人非�代死，此舉也感動了鬼梁天下，決定放棄仇怨共為誅魔盡一份心力，消息非常的機密，因此武林人士都認為羽人非�已死。

雖然羽人非�身亡在前，但難保不會有他人能夠使用神刀，因此魔君仍是奪下神刀，進而想奪取聖戟，鬼梁天下此時配合計謀，設計讓聖戟神嘆埋在具有強大磁力的磁心源，縱然魔君神力也無法拔出聖戟，因此魔界皆認為聖戟已經無用武之地，不過魔君仍小心翼翼設下一層屏障才離開磁心源，此道屏障若非看守的鬼知親自解陣，否則魔君必有感應。

雖然已經是神刀在手、聖戟難出的有利局面，魔君認為一了百了方是上上之策，因此魔君最後尋求的便是毀滅神刀的方法，而這也是正道最後算計的一點。正道藉由殘林之主散播給寰宇奇藏的消息，再藉由寰宇奇藏透露給魔君，透過第三者的消息往往容易讓人放鬆戒心。而對翳流軍師寰宇奇藏而言，魔君日後勢必也會成為大敵，他也樂意配合，就順水推舟將此消息透露給魔君，要毀滅神刀，需要前往嘯陽谷方能毀之，凡事親力親為的魔君，遂前往嘯陽谷，要親自毀去神刀。來到嘯陽谷中時，一個人影坐在谷中，竟是本該身亡的羽人非�，就在愕然之際，背後強烈的勁風來襲，魔君回身一觀，又見燕歸人揮戟砍下，就在魔君勉力擋住燕歸人強悍一擊之時，稍露的破綻

讓羽人及時奪回了神刀天泣，此時一場刀戟戡魔之局正式成形，原來磁心源之局早因狂龍的背叛而破，鬼梁天下請好友腦還顛控制鬼知解除屏障，再配合燕歸人身上的聖玉而拔出了聖戟。而在嘯陽谷外，赦生童子也同時被白髮劍者、葉小釵圍攻身亡，最後羽人非�、燕歸人終不負眾人托付，誅魔功成，閻魔旱魃戰死，異度魔界也遭到前所未有的挫敗。

智謀家解說：

◉ 瞞天過海之計講求的精髓乃在於『瞞』字，隱瞞真正行動的意圖，讓敵人疏於防範，等到對方鬆懈之後，再一擊中的。在刀戟戡魔一局當中，魔界面對此項傳言早已防備許久，正道要順從此道佈計，首先便要放出各種消息，讓魔君認為刀戟戡魔不可能成功。因此在嘯陽谷一役之前，正道讓魔界得到的資訊是神刀主人已死，加上神刀又在魔君身上，聖戟插在磁心源又有屏障保護，此時要造成刀戟合作的局面已經近乎百分之百不可能，可說是形成了一個不解之局，但這正是中原正道最終的目的。就在魔君認為萬無一失後，接著便是想著要毀滅神刀，此時藉由第三者寰宇奇藏放出的消息更具可信度兼且不具威脅性，因此魔君便帶著神刀前往嘯陽谷，殊不料正道便一波波的解開這不解之局，聖戟在狂龍一聲笑的背叛下取回，加上羽人非�的出現，燕歸人背後偷襲的驚愕，致使神刀被奪回，終究造成了刀戟單挑魔君的局面，加上素還真早就暗中訓練了刀戟的默契，最後方能功成。

一個單純的毀刀之行，卻成了魔君的斷魂路，任憑魔界千方百計的防範，終也敗在慕少艾、素還真、鬼梁天下設計出的瞞天過海計策上。

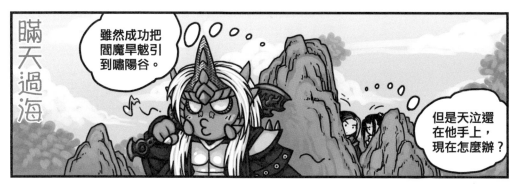

瞞天過海

雖然成功把閻魔旱魃引到嘯陽谷。

但是天泣還在他手上,現在怎麼辦?

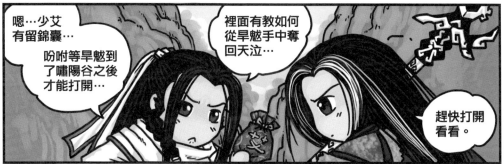

嗯…少艾有留錦囊…

吩咐等旱魃到了嘯陽谷之後才能打開…

裡面有教如何從旱魃手中奪回天泣…

趕快打開看看。

……!?

甚…甚麼是…啾啾…啊…

先"啾"的一下衝過去,然後"咚咚"挖薯"碰碰",最後再在一次"啾啾啾",就拿到了。

雖然認識的時間很短,不過我會永遠記住你這個朋友的。

你就安心的去吧。

………

計謀：圍魏救趙

原文：「共敵不如分敵，敵陽不如敵陰。」

注釋：

1. 共：集中的。
2. 分：分散、使分散的意思。
3. 敵：動詞，攻打的意思。

◆ 原文翻譯：攻打兵力集中的敵人，不如設法將它分散之後再施予攻擊。攻打氣勢旺盛的敵人，不如攻打氣勢衰落的敵人。

典故出處：

事見《史記‧孫子吳起列傳》，是講東周戰國時期齊國與魏國的桂陵之戰。周顯王十五年（公元前354年），魏圍攻趙都邯鄲，次年趙向齊求救。齊王命田忌、孫臏率軍援救。孫臏認為魏以精銳攻趙，國內空虛，遂引兵攻魏都大梁（今河南開封）。果然誘使魏將龐涓趕回應戰。孫臏又在桂陵（今河南長垣）伏襲，大敗魏軍，並生擒龐涓。

解析：

對敵作戰，就好比治水，當敵人勢力強大時，就要躲過衝擊，用疏導之法分流。敵人弱小時，就抓住時機予以消滅，就像築堤圍堰，不讓水流走。對敵人，應避實就虛，攻其要害，使敵方受到挫折，受到牽制，圍困可以自解。故當齊救趙時，孫臏謂田忌曰：「夫解雜亂糾紛者不控拳，救鬥者，不搏擊，批亢搗虛，形格勢禁，則自為解耳。」（《史記‧孫子吳起列傳》）其意為想理順亂絲和結繩，只能用手指慢慢去解開，不能握緊拳頭去捶打；排解搏鬥糾紛，只能動口勸說，不能動手參加。簡單明瞭卻點出圍魏救趙的深意。

歷史實例：「李秀成突圍攻杭州救天京」

清咸豐十年（公元1860年），清廷派和春率領數十萬大軍進攻太平天國的都城天京（今江蘇南京），層層包圍，使天京成為一座孤城。忠王李秀成為洪秀全獻上「圍魏救趙」之計，翼王石達開急忙響應。半夜時分，李秀成、石達開各率一部人馬，乘著黑夜，從敵人封鎖薄弱的東南角突圍出去。清將和春見是小股部隊逃竄，也就沒有追擊。二王突圍後，分兵兩路：李秀成奔杭州，石達開奔湖州。杭州是清軍的重要糧草基地，城內一萬餘守軍堅守城池，李秀成花了三天三夜仍未能攻下杭州。突然天降大雨，李秀成乘著雨夜，派一千多名勇士，用雲梯偷偷爬上城牆，等守城兵士驚醒，城門已經大開，李秀成率部衝入城內，攻下杭州，且下令焚燒的糧倉吸引圍困天京的清軍。和春聞訊，急令副將張玉良率十萬人馬火速回救杭州。洪秀全見狀下令全線出擊。李秀成、石達開兩路兵馬匯合一處，機智地繞道而行回天京，此時太平軍對清軍形成夾擊之勢，清兵始料不及，左衝右突，陣勢大亂，死傷六萬餘人，一敗塗地。清軍慘敗，天京之圍已解。短時期內，清軍已無力再打天京了。

03

計謀運用：借刀殺人

原文：「敵已明，友未定，引友殺敵，

不自出力，以〈損〉推演。」

注釋：

1. 友：指軍事上的盟友，即除了敵、我兩方之外的第三勢力。

2. 〈損〉：出自《易經》第四十一卦〈損卦〉（上艮下兌）：「損，有孚，元吉，无咎，可貞，利有攸往。曷之用？二簋可用，亨。」孚，信用。元，大。貞，正。意即取抑省之道去行事，只要有誠心，就會有大的吉利，沒有錯失，合於正道，這樣行事就可一切如意。又本卦〈象〉曰：「損：損下益上，其道上行。」意指「損」與「益」的轉化關系，借用盟友的力量去打擊敵人，勢必要使盟友受到損失，但盟友的損失正可以換得自己的利益。

◆ 原文翻譯：在敵方情況已經明確，而盟友或第三勢力的對象的態度還未明朗，此要誘使盟友去消滅敵人，不必自己付出力量、代價，這是根據《易經·損》卦推演出來的計謀。

解析：

借刀殺人，是當敵方動向已明，為了保存自己的實力、避免自己的主力遭受損失，而巧妙地利用矛盾原理，千方百計誘導態度曖昧的友方迅速出兵攻擊敵方的謀略。深究來說，不僅僅只是利用盟友的力量，若能巧妙利用敵人彼此之間的不合，使其自相殘殺、削弱力量，將對自身力量的保持更具效果。

歷史實例①：鄭桓公借刀誅敵

春秋時期，鄭桓公襲擊鄶國之前，先打聽了鄶國有哪些有本領的文臣武將，開列名單，並宣布打下鄶國將分別為他們封官進爵，把鄶國的土地送給他們。接著煞有介事地在城處設祭壇，把名單埋於壇下，對天盟誓。鄶國國君一聽到這個消息，怒不可遏，責怪群臣叛變，並把名單上的賢臣良將全部殺了。結果當然是鄭國輕而易舉滅了鄶國。

歷史實例②：曹操借孫權殺關羽

東漢末年諸葛亮獻計劉備，聯絡孫權，用吳國兵力在赤壁大破曹兵，形成三國鼎立。蜀將關羽圍困魏地樊城、襄陽，曹操驚慌，想遷都避開關羽的威脅。司馬懿和蔣濟力勸曹操說：「劉備、孫權表面上是親戚，骨子裡是疏遠的。關羽得意，孫權肯定不願意。可以派人勸孫權攻擊關羽的後方，並答應把江南分給孫權。」曹操用了他們的計謀，關羽終於兵敗麥城，魂歸離恨天。

霹靂兵法：借刀殺人──「三教之子起紛爭」

運籌時空：霹靂狂刀 第58集（魔域開始散佈消息）

事件簡述：

為了對抗實力日益強大的三教，魔域七重冥王命千層雪、萬縷絲放出三教之子的謠言，讓三教高層及眾多武林人士放在七名嫌疑者身上，造成武林動亂、三教不安，更

引起三教彼此之間的明爭暗鬥，魔域便藉此削弱各大派門的力量。

施計者：七重冥王（挑撥指數：★★★★★）

第一魔界的首腦，眼界非凡，觀察入微，擅長操弄三教彼此間的不合，以莫須有的人物、事件，將其聚焦成為武林人士的焦點，再由遣派在武林上的魔界份子，煽動人心，使三教相互爭鬥，魔域再坐收漁翁之利。

中計者①：三教組織——儒、道、釋（不合指數：★★★★）

蟄伏許久的三教組織，在三教之子的傳聞出現之後，佛——八朝元老、道——三世道君、儒——九代令公等也一一出現武林，在三教教主的遺命與自身的利益考量下，面對三教之子的嫌疑者，各有做法，互有衝突，彼此都不服對方，看對方做法不爽，私底下小動作一堆，本該維持武林安危的三教，反而變成武林的亂源。

中計者②：三教之子七名嫌疑者（無辜指數：★★★★★★★）

七位明明不是三教之子的武林高手，硬是要被一堆莫名其妙的人爭看腳底板，真是無端惹上的災禍，身分真相事小，面子事大，腳底板豈是任何人說看就看？說什麼也要堅持到底，不給看就是不給看，雖然是無辜惹上的事端，但也是出名的大好機會，日後行俠仗義的劍君十二恨便是從這時打響名號的啊。

來龍去脈：

由於合修會之亂，致使隱藏多年的三教勢力再度復興，道教三世道君集結道教門生於聖龍口，佛門菩提學院的八朝元老也涉足武林之事，最神秘的儒教則遠在世外書香天筆峰上動向未明，此時的武林，表面上合修會為禍，但在三教宗死後便沈寂的魔域卻早已悄悄的混入武林當中，而魔域最高領導者七重冥王更早已佈下數計等著讓三教之間彼此鬥爭，進而讓魔域能一統武林。

三教與魔域之間的戰爭早已明爭暗鬥持續多時，在數百年以前，三教教主曾與魔界戰神魔魁一戰，在兩敗俱傷的情況之下，魔魁取得三教教主一滴的精髓並注入魔魁之女體中，使

魔魁之女產下一子便是三教之子，而三教歷來皆有所不合，因此三教主便傳下命令，日後扶持三教之子，化消三教彼此的不合，統一儒、道、釋三教的力量進而殲滅魔界，但三教之子的去向卻一直是武林上的不解之謎，三教教主為此更派出一名授命者欲尋出三教之子，以平息日益嚴重的三教紛爭，但仍是無消無息。

就在七重冥王設計素還真、青陽子與千層雪在儒園結拜之後，又將兩人導向一個神秘的聲色場所秋月樓，並藉由秋月樓的萬縷絲，透露出三教之子嫌疑者的可能人選，聽說共有七人，這七人便是——刀狂劍痴葉小釵、亂世狂刀、劍君十二恨、秋風之刀、落日一笑、血劍

拒生郎、雪中狼等七人，單聽名號便是武林上的一時之選，再加上混入武林的奸細一花香、半生浮等人加油添醋的煽動，雖是空穴來風的謠言，不久之後武林中的焦點便集中在這七人身上，三教也為查真相對這七人展開調查。

傳聞中當初的魔魁之女，曾在出生的嬰孩腳底刺上了五角連星的標誌，有了辨識的方法，任何人便想以此來要求七人掀起腳底板，雖然是極為簡單的做法，但這七名嫌疑者，卻都是武林上名響一時的俠客，豈有如此簡單就屈服的道理。而在同一時間，對三教而言，要扶、要殺三教之子的問題也因此而浮上了台面，不意外的成為三教針鋒相對的關鍵。

佛教八朝元老立場一向主和，堅持遵循教主的遺訓，找出三教之子並輔佐三教之子共抗魔界，佛教看出若是眾人不斷的逼迫七人的身分，只會造成更多的衝突，最終一發不可收拾，心急如焚的佛教只能搶先採取行動，希望能保護七名嫌疑者。而另一方面的道教，在激進的三世道君帶領下，早就不服三教由一名魔女所生的嬰孩領導，堅持要殺三教之子，甚至抱持著寧可錯殺一百，不可放過一人的殘酷手法，更利用神秘的星河殿要素還真協助找出三教之子，在道佛兩派爭執不下之際，終也逼出了一向神秘的儒教表態，儒教九代令公最後傾向於道教主殺的立場，佛教無奈只好配合，三教達成了殺七名三教之子嫌疑者的共識，七人之中的雪中狼成為道教手下頭個犧牲者。於此同時，其他六人也分別遭到圍殺、刁難，最後在觀風嶺上，忍無可忍的六人聯手擊破三教先天的護身光罩，逼使三教先天現身。

中原的素還真眼看六人的處境岌岌可危，武林戰禍一觸即發，幸而當時宇宙神知的錦囊告知了真正的三教之子身分，素還真領悟錦囊的內容，揭露非凡公子才是三教之子的祕密，雖然遭到非凡公子否認，但素還真一方面說服三教，改變三教立場，做下若自己找出真正的三教之子便加以扶持的承諾，另一方面，請葉小釵逼非凡公子運功，而使得非凡公子腳底的

五角連星標誌為之浮現，道教雖百般的不願意，也只能遵守當初的承諾，共同扶持非凡公子為主，方避免了三教與六名嫌疑者之間的衝突。

智謀家解說：

借刀殺人此計畫的精髓便在不出己力，以他人的力量削弱敵對勢力的力量，在當時的武林，三教先天等人紛紛現世，一時之間三教勢力極為壯大，統領魔域的七重冥王手下雖強將如雲，但若與三教先天等人直接衝突，必也將付出不小的代價，狡猾的七重冥王看出三教之間早已不合，便利用傳聞中的三教之子設計了七名嫌疑者，製造三教與這七人的衝突，進而讓整個武林陷入一片混亂，在這份假嫌疑者名單當中，七重冥王想達成的目標有二：

一、三教與七名嫌疑者的衝突。由這七人的名單便可看出，撇去新面孔的劍君十二恨等人，單單一名葉小釵便會讓三教與素還真等人產生衝突，而亂世狂刀更是當時頗負盛名的刀客，要對這七人採取行動，必會牽連出許多相關人士，屆時一個擦槍走火的情況發生，整個武林將陷入一片混亂。

二、造成三教之間的衝突。溫和的佛教與激進的道教向來不合，平常的小事還算作罷，但三教之子事關是否可領導三教，此等嚴重性將逼使道佛兩派正式攤牌，更可逼出向來保持中立且神秘的儒教。

對七重冥王來說，只要越多人涉入三教之子的爭端當中，魔域得到的利益就越大，果不其然，三教頗按照七重冥王的估算，可憐的雪中狼成了第一個犧牲者，若非素還真從中協調，觀風嶺一會，六名嫌疑者直接與三教先天對戰起來，也不是不可能發生的情況。七重冥王此招借刀殺人之計，差點將整個武林人士都牽扯進來，而魔域則好整以暇的坐壁上觀，等著看武林要亂到何種局面，此計的惡毒程度，功效可說是發揮得淋漓盡致，七重冥王還真不愧是魔域的領導者。

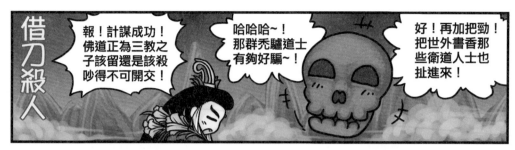

借刀殺人

報！計謀成功！佛道正為三教之子該留還是該殺吵得不可開交！

哈哈哈~！那群禿驢道士有夠好騙~！

好！再加把勁！把世外書香那些衛道人士也扯進來！

儒教九代令公討論中…

秋風之刀跟萬縷絲有緋聞？

雪中狼殺過戴紅帽小女孩跟她祖母？還附七隻羊跟三隻豬，共十二條命？

太可怕了！

還聽説落日一笑拍過露點寫真？

真是傷風敗俗！把寫真找出來…啊…不…該殺！

這種事傳出去像話嗎？絕不能讓這種人來領導三教！

請不要相信沒有根據的説法…

報！三教決定要殺三教之子！雪中狼已經先被幹掉了！

哇哈哈哈~！實在是太好騙了~！

叫萬縷絲再傳訊息，這次要三教與三教之子嫌疑者正面衝突！

聽説…拔獅子的頭毛就能讓掉落的頭髮長回來…

干我屁事？

請別再相信沒有根據的説法了…

報！三世道君已經開始傾全力針對亂世狂刀了！

哇哈…呼哈…哇哈哈哈哈哈~！笑得肚子好痛~！

04

計謀：以逸待勞

原文：「困敵之勢，不以戰；損剛益柔。」

注釋：

1. 迫使敵入處於圍頓的境地。
2. 損剛益柔：語出《易經》第四十一卦〈損卦〉（上艮下兌）。「剛」、「柔」是兩個相對的事物現象，在一定的條件下相對的兩方可相互轉化。「損」，卦名。本卦為異卦相疊。上卦為艮，艮為山，下卦為兌，兌為澤。上山下澤，意為大澤浸蝕山根之象，也就說有水浸潤著山，抑損著山，故卦名叫〈損〉。「損剛益柔」是根據此卦象講述「剛柔相推，而主變化」的普遍道理和法則。
◆ 原文翻譯：迫使敵入處於困頓的境地，損耗敵人的力量，可以靜守不戰、不使用武力，等敵方剛強之勢消耗了，相對的我方力量自然就會增強，主導局勢，可化被動為主動，取得利益、好處。

● ●

典故出處：

以逸待勞，語出於《孫子・軍爭篇》：「故三軍可奪氣，將軍可奪心。是故朝氣銳，晝氣惰，暮氣歸。故善用兵者，避其銳氣，擊其惰歸，此治氣者也。以治待亂，以靜待嘩，此治心者也。以近待遠，以佚（同逸）待勞，以飽待飢，此治力者也。」又《孫子・虛實篇》：「凡先處戰地而待敵者佚（同逸），後處戰地 而趨戰者勞。故善戰者，致人而不致於人。」原意是說，凡是先到戰場等待敵人的，就可以從容、主動，後到者只能倉促應戰，一定會疲勞、被動。所以善於作戰的指揮官，總是調動敵人，而絕不會被敵人調動。

解析：

以逸待勞是根據〈損〉卦的道理，以「剛」喻敵，以「柔」喻己，意謂困敵可用積極防禦，逐漸消耗敵人的力量，使之由強變弱，而我因勢利導又可使自己變被動為主動，不一定要用直接進攻的方法，同樣可以制勝。

歷史實例：「曹劌進兵待三鼓」

公元前684年，東周春秋時齊國背約侵犯魯國，與魯軍在長勺遭遇。魯莊公御駕親征，齊軍戰鼓齊鳴，殺聲連天，士兵如潮水般衝了過來，參謀曹劌卻制止魯莊公下令擂鼓出擊，齊軍衝不垮魯軍的佇列只得退下。不久齊軍再次擂鼓衝鋒，魯軍仍巍然不動。隨著一聲令下，齊軍戰鼓又像雷一樣第三次響起來。曹劌聽到便對魯莊公說：「是出擊的時候了！」於是待命的魯軍士兵像猛虎撲食一樣衝了出去。齊軍臨變而慌，被殺得七零八散大敗而逃。魯軍乘勝追擊，把齊軍趕回齊國，俘獲的戰利品堆積如山。在慶功宴上，魯莊公問曹劌：「為什麼要在敵人擊鼓三次後才出擊呢？」曹劌答道：「凡打仗，全憑士兵的一股勇氣。當第一次擊鼓的時候，齊軍的士氣很旺盛，好比一群猛虎下山，千萬不可硬碰。第二次擊鼓時，齊軍的鬥志開始鬆懈。到第三次擊鼓時，齊軍的士氣低落，精神疲憊，戰鬥力驟減。而這時我軍初次鳴鼓進攻，策新羈之馬，攻疲乏之敵，自然就可以旗開得勝。」（《春秋左氏傳・曹劌論戰》：「一鼓作氣，再而衰，三而竭。彼竭我盈，故克之。」）

霹靂兵法：以逸待勞——「天策真龍慘敗天絕峽谷」

運籌時空：龍圖霸業 第11集（天策真龍兵敗天絕峽谷）

事件簡述：

天策大軍與魔劍道之間的征戰，歷經多時，在燃燈大師的犧牲下，天策大軍終於擊破魔劍道的主力十七萬魔魘大軍，甫遭受打擊的魔劍道，在白衣劍少處變不驚的處理下，反而利用天策真龍志得意滿的心態，在天絕峽谷以逸待勞圍攻天策真龍本陣，讓天策真龍差點絕命天絕峽道。

● ●

❓ 施計者：白衣劍少（冷靜指數：★★★★）

魔劍道之主誅天的義子，擔任對抗天策陣營的先鋒主將，於魔魘大軍瓦解後，將功贖罪攻克天策大軍。得風之痕傳授風之痕劍法的白衣劍少，冷靜快意雖為劍術上的修為，而白衣劍少更發揮在對敵應戰之中，統領魔劍道大軍的白衣劍少，在魔魘大軍盡滅之後，以年少之姿迅速化危機為轉機，反而給予天策真龍迎頭痛擊。

❗ 中計者：天策真龍（衝動度：★★★★★）

身懷五星之力的中原霸主，統領中原大軍對抗魔劍道的入侵，雖身懷絕世武學，卻過於自負，使天策大軍面臨慘敗之局。對比白衣劍少的冷靜指數，天策真龍這百多年來真是白活了，枉費身旁養了霹靂有史以來最多的軍師智囊團，聽不下去的天策真龍把建言通通當成馬耳東風，活該倒楣被人甕中捉鱉，可惜了身旁一票的軍師，原來不是用來出主意，而是拿來當擋箭牌用的。

● ●

來龍去脈：

魔劍道誅天率領十七萬魔魘大軍，進攻中原，時值天策真龍重生統合中原正道力量全力一抗，兩者之戰，更是久遠之前，天策真龍與誅天宿命的完結。魔劍道由白衣劍少擔任主將，統領的軍將之中，三陰巫姥控制的十七萬魔魘大軍，殺之不死、誅之不盡，帶給天策陣營極大的困擾，最後就在燃燈大師的犧牲下，葉小釵、劍君、狂刀三人同時殺除三陰巫姥，使得十七萬魔魘大軍也毀於一旦，由於魔魘大軍猝失，天策真龍陣營士氣大振，另一方面的魔劍道則陷入危機之中。

由於天策大軍、魔劍道兩方爭戰已久，雙方皆想盡快結束戰局，天策真龍仗著剛剷除魔魘大軍的氣勢，志得意滿，不顧屈世途與眾軍師的建言，堅持要趁勝追擊，一舉消滅魔劍道誅天等人，就在眾軍師苦勸不聽情況下，照世明燈提議先行一探虛實，再行出兵，就在此時小兵回報，魔劍道竟拔營退兵，屈世途看出此乃誘敵之計，遂阻撓天策真龍追擊，但此時的天策真龍豈顧得了這麼多，只覺此乃消滅魔劍道的大好良機，便即刻下令出兵追擊，天策真龍更親率中軍進擊，並命三傳人葉小釵、劍君十二恨、亂世

狂刀三人領左軍，步雙極、馴刀者、孤跡蒼狼率右軍，三路人馬渡江討伐魔劍道。

一聲令下，天策真龍誓要趕盡殺絕，就在來到天絕峽谷之前，只見魔劍道竟分為三方向逃竄，屈世途看出此乃分化兵力的計謀，要喊退之時，卻被天策真龍嚇阻，天策真龍更下令，若有士兵退卻，斬立決。屈世途無力阻止，此時左、右兩軍便分散追擊其他逃兵而去，天策真龍則直擊魔劍道主要兵力，並一路追進天絕峽谷之中。

就在天策真龍左、右兩軍深入追擊之後，方才察覺逃兵僅是魔劍道的小部份兵力，而此時眾人才驚覺中計，離中軍更是已遠。而天策真龍中軍進入天絕峽谷之後，竟被魔劍道的真正大軍前後包夾。原來白衣劍少在魔魔大軍被消滅後，便提議以四翼鶴形陣散開，讓天策真龍誤以為魔劍道大軍潰散，其實乃是以兩支小型部隊，引開天策真龍左、右軍後，潛藏的兵力再回頭包夾天策真龍。誅天以逸待勞等候被甕中捉鱉的天策真龍。只見誅天揮舞狂魔槍，一槍刺向天策真龍，危急時刻，鳳棲梧挺身擋駕身亡，就在天策真龍哀痛之際，恰巧化星星靈入體，六星歸位的天策真龍頓時實力大增，加上悲憤交加，發出一招天龍泣震開了魔劍道的包圍，方解了天策真龍大軍的危機。

智謀家解說：

⊙ 兩軍交戰之際，士氣往往是決定勝敗的關鍵，而魔劍道本處優勢，但是白衣劍少統領的魔魔大軍被破，造成魔劍道低迷的士氣，但此時的白衣劍少冷靜沈著，化頹勢為轉機。他料想天策陣營此時必是士氣高昂，甚至推想天策真龍的心態，料想對方必希望趁此剿滅魔劍道大軍，因此白衣劍少以此反設了一局以逸待勞的計畫。依據雙方士氣的起落，假裝魔劍道禁不住魔魔大軍敗亡的打擊，而拔營撤退，讓此時已想趁勝追擊的天策真龍，更加堅信魔劍道已不足為懼，在不聽眾軍師的建議下，天策真龍分三路追擊魔劍道大軍，想要利用此一良機，將魔劍道全軍殲滅。

就在追擊過程中，左、右兩軍又被魔劍道的其餘逃兵給分散開來，天策真龍的兵力已先遭分化，大為削弱，而另一方面，魔劍道的主力部隊，卻早已埋伏在天絕峽谷，等待著兵力不足的天策真龍大軍來到，就在天策大軍進入峽谷後，其餘四散的逃兵再回堵進峽谷，造成天策陣營前後受敵、進退無路的險境，因為一時的躁進，天策真龍讓自己陷入了全體絕命的險地之中，但天策真龍可算是天命未絕，在軍師鳳棲梧的犧牲護駕，以及化星星靈及時入體的情況下，六星天策發揮超強的武力，突圍而出，方使天策真龍逃過一劫。

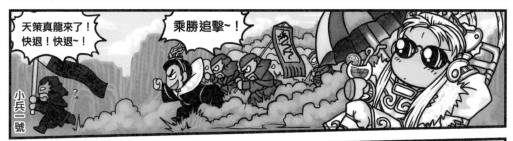

05

計謀：趁火打劫

原文：「敵之害大，就勢取利，剛決柔也。」

注釋：

1. 害：指敵人所遭遇到的困難、危險的處境。
2. 剛決柔也：語出《易經》第四十三卦〈夬卦〉（上兌下乾）卦。夬，卦名。本卦爲異卦相疊。上卦爲兌，兌爲澤；下卦爲乾，乾爲天。兌上乾下，意爲有洪水漲上天之象。〈夬卦〉的〈象〉辭說：「夬，決也。剛決柔也。」決，衝決、衝開、去掉的意思。因乾卦爲六十四卦的第一卦，乾爲天，是大吉大利，吉利的貞卜，所以此卦的本義是力爭上游，剛健不屈。所謂剛決柔，就是下乾這個陽剛之卦，在衝決上兌這個陰柔的卦。

◆ 原文翻譯：乘敵人遭到嚴重危機之時，從中獲取利益、就勢而取勝。因爲剛強決去柔順，就像用剛強的力量一舉擊潰柔弱的勢力一樣。

> 解析：
趁火打劫的原意是：趁人家家裡失火，一片混亂，自顧不暇的時候，去搶奪人家的財物，乘人之危撈一把。而用在軍事上指的便是：當敵方遇到麻煩或危難的時候，就要乘此機會進兵出擊，制服對手。《孫子·始計篇》云：「亂而取之。」唐朝杜牧解釋孫子此句說：「敵有昏亂，可以乘而取之。」就是講這個道理。

> 歷史實例①：「越王勾踐攻吳王夫差於不備」
東周春秋時期，吳國和越國相互爭霸，戰事頻繁。經過長期戰爭，越國終於俯首稱臣於吳國。越王勾踐立志復國，臥薪嘗膽，實施富國強兵措施。吳王夫差驕縱兇殘，拒絕納諫，生活淫靡奢侈，大興土木，搞得吳國民窮財盡。

越國向吳國進貢蒸熟的種子，使吳國隔年大飢，民怨沸騰。公元前482年，勾踐選中夫差北上和中原諸侯在黃池會盟的時機，大舉進兵吳國，吳國國內空虛，無力還擊，很快就被越國擊破。勾踐的勝利，正是乘敵之危，就勢取勝的典型戰例。（《國語·吳語越語下》）

> 歷史實例②：「滿清趁火打劫入主中原」
公元1644年，李自成率農民起義軍一舉攻佔京城北京，滅了明朝，建立了大順于朝，可惜立足未穩，且漸漸腐化墮落，中原內部戰火紛飛。山海關明將吳三桂「衝冠一怒為紅顏」，投靠滿清引清兵入山海關，於是多爾袞迅速聯合吳三桂的部隊，只用了幾天的時間，就打到京城，趕走了李自成，奠定滿清佔領中原的基礎。

霹靂兵法：趁火打劫——「冥界易主」

運籌時空：霹靂兵燹 第5集（九曲邪君身亡，經天子成為邪能境邪主）

事件簡述：

為抗衡欲界波旬，邪能境與犴妖族以三戰為約，勝出者便可統領兩派勢力，兵進中原、欲界，利用此等良機，鬼隱、經天子勾結串通各混入兩方勢力當中，趁機奪取大權，經天子練成邪能境陰陽師的陰陽雙冊，在犴妖神、九曲邪君兩人決戰前夕殺死九曲邪君，並以此脅迫邪能境奉其為主，邪能境不願平白輸給犴妖族，遂忍氣吞聲奉經天子為邪之主。

? 施計者：經天子（機會指數：★★★★）

經天子在被逐出汗青編之後，無意中習得陰陽雙策，擁有邪能境之主陰陽師的功力，湊巧由於陰陽師曾與鬼隱同修，因此鬼隱也能感應到經天子的功力，又恰巧正逢邪、妖兩境決戰，經天子把握機會，以陰陽極殺死九曲邪君，又威脅邪能境得逞，就這麼奇妙的成為邪能境之主。

! 中計者：九曲邪君（原來如此指數：★★★★）

邪能境之主，與犴妖神立下戰約，三戰決定邪能境、犴妖族誰能稱王，豈料與犴妖神對決之前，九曲邪君便被經天子所殺。說起邪能境之人，從策謀略幽幽魂到披魂紗、嵐月偃雲溪，個個都是有特色的人物，只是當九曲邪君這位邪之主一跑出來，頓時讓人傻住了，怎麼這個邪之主這麼的沒特色呢？直到九曲邪君屍體被經天子丟上來之後，大家才恍然大悟啊。

來龍去脈：

◎ 在霹靂兵燹之時，正值欲界魔佛波旬復活，為了一抗魔佛波旬，犴妖族之首犴妖神與邪能境之主九曲邪君欲統合冥界勢力，雙方立下三場戰約，分別是術法、力量、智慧三項比試。這場前所未有欲統合冥界力量的較量，給了鬼隱、經天子一個絕佳的利用良機。

經天子本為汗青編最高輔佐官，曾密謀奪取汗青編大權，但最後被悅蘭芳奪回權力，經天子也離開汗青編，落魄之時甚至曾被鬼王棺脅迫抄寫經文，但因緣際會之下，經天子得到了陰陽師遺留的陰陽雙冊秘笈，靠此秘笈經天子練成了陰陽師的絕學，功力大增不可同日而語。由於陰陽師曾與鬼隱同修，兩人功體相互影響，因此習得陰陽師絕學的經天子也被鬼隱感應到，兩人便決定相

互合作，奪取更大的利益。

在妖、邪兩境的決鬥當中，鬼隱、經天子明白邪能境、犴妖族兩方實力相當，若賭注全押某一方，將過於冒險，在無法判定哪方確定能獲勝的情況下，兩人各擇一方協助，遂兵分兩路。也因此在術法一項，鬼隱協助犴妖族與邪能境的血邪滅輪迴戰成平手，成功取得犴妖族的好感，而另一方面，經天子決定以武力影響邪能境的戰局。

就在犴妖神與九曲邪君兩人比試力量的前夕，經天子化身為地獄死神之姿，以陰陽師之招強勢擊殺了九曲邪君，就在日揚台上，冥界一統之爭第二戰，犴妖神與邪能境眾人等待九曲邪君出現之時，空中竟傳來九曲邪君的哀號聲，隨後邪君屍體被丟上日揚台，在場眾人無不驚訝萬分，隨後地獄死神

第5計 趁火打劫——「冥界易主」

出現坦言就是自己殺死了九曲邪君。按照常理而論，此時的邪能境應以地獄死神經天子為敵，全力逼殺，但妖、邪兩境的決戰在即，邪能境一方已無法派出比九曲邪君更為強悍的對手，地獄死神卻言可以代表邪能境出戰，迫於無奈之下邪能境只能暫且放下仇恨，奉地獄死神為邪能境之主，讓經天子代表邪能境出賽，最後經天子也拿出強悍的實力與狴妖神戰至平手，就在回邪能境之後，由於經天子身負陰陽師的功力，也算是陰陽師的仇人，更出戰狴妖神有功，眾人也再無異議，經天子遂順利再度登上了權力的頂峰。（此處「趁火打劫」搭配「擒賊擒王」，兩計同施，效果加倍！（「擒賊擒王」請參考本書第18計））

智謀家解說：擒賊擒王、趁火打劫

◎ 摧毀敵軍最快、最有效的手段，便是瓦解對方主帥，使其群龍無首，喪失其判斷能力。對比邪能境、狴妖族兩方主帥，狴妖神深不可測，難以撼動，而九曲邪君不過是暫時取代陰陽師成為邪能境之主，對於身負陰陽師功力的經天子來說，要擊殺九曲邪君自是簡單之事。再者由於九曲邪君閉關苦修，身旁自無人保護，加上在邪術為主的邪能境，九曲邪君已是武功最強之人，因此經天子方能順利在神不知鬼不覺的情況下，運用擒賊擒王之計。

在實行擒賊擒王計之後，要能順利成為邪能境之首，關鍵便在於邪能境眾人的態度，由於邪能境與狴妖族仇恨已久，自是不願在與狴妖族的爭鬥當中落於下風，當前的危機，由於與狴妖神的決戰在即，若是邪能境為報邪君之仇，而與經天子翻臉，那麼勢必也無人能夠代表邪能境與狴妖神一戰，在外患逼迫下，邪能境只得暫時屈服於經天子之下，這便是經天子「趁火打劫」計謀運用成功之處，連環雙計運用得當，使得經天子一舉拿下邪能境之主的位置。

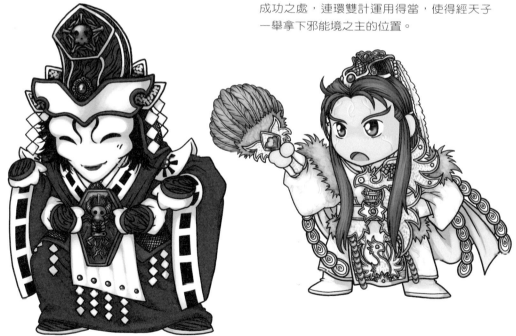

擒賊擒王

滅輪迴，我去一下廁所~等等直接在武決會場會合~

是，邪主！

什麼…？你們是誰…？

啊…！

喝！陰陽極！

啊~！邪元爆！

呼~幹掉了~真爽…

直接給老大蓋布袋，總比一次打十幾個來得有效率~

第5計 趁火打劫——「冥界易主」

偷樑換柱

呼…呼…可惡的四無君…鬼隱…我功體恢復前要麻煩你了…

嘿…嘿嘿

嘿嘿嘿…你不用跟我客氣…

哎呀？

一段慘絕人寰的劇情之後…

我們偉大的邪主死了！這是為什麼？因為那可惡的藍毛雞四無君的奸計！

我鬼隱與邪主雙修，理當繼承邪主的遺志，並為邪主報仇！邪能境的各位！把力量借給我吧！

贊成我繼任邪能境之主的人請舉手！

鴉雀無聲～

………我人緣真的這麼差嗎…？

按下去～

嘟

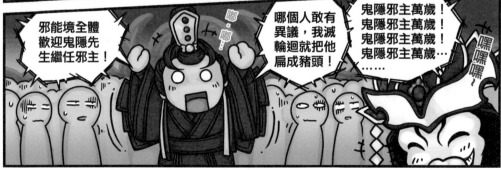

邪能境全體歡迎鬼隱先生繼任邪主！

哪個人敢有異議，我滅輪迴就把他扁成豬頭！

鬼隱邪主萬歲！鬼隱邪主萬歲！鬼隱邪主萬歲！鬼隱邪主萬歲………

嘿嘿嘿

第 5 計 趁火打劫──「冥界易主」

計謀運用：聲東擊西

原文：「敵志亂萃，不虞，坤下兌上之象。

利其不自主而取之。」

注釋：

1. 萃：悴，即憔悴之意。敵志亂萃：援引《易經》第四十五卦〈萃卦〉（坤下兌上）之〈象〉辭：「乃亂乃萃，其志亂也」之意。是說敵人意志混亂而且憔悴。

2. 不虞：未意料、未預料。

3. 坤下兌上：〈萃卦〉為異卦相疊（坤下兌上）。上卦為兌，兌為澤；下並為坤，坤為地。有澤水淹及大地，洪水橫流之象。

◆ 原文翻譯：利用敵人處於心迷神惑、行為素亂、意志混亂而憔悴，不能意料突發事件的狀況，即會出現〈萃〉卦所展示的水漫於地、洪水橫流的現象，利用他們的心智混亂無主的機會，戰勝消滅他們。

> **解析：**
> 聲東擊西，即是虛張聲勢，使人產生錯覺，引誘敵人作出錯誤判斷，我方實則集中主力擊於敵人不備之處，乘機殲敵的策略。而為使敵方的指揮發生混亂，就必須採用靈活機動的行動，忽東忽西，即打即離，製造假象，本來不打算進攻甲地，卻佯裝進攻；本來決定進攻乙地，卻不顯出任何進攻的跡象。似可為而不為，似不可為而為之，敵方就無法推知我方意圖，被假象迷惑，作出錯誤判斷。

> **歷史實例活①：「周亞夫敉平七國之亂破敵計」**
> 《漢書·周勃傳》附曰：「西漢初，七國反，

周亞夫堅壁不戰。吳兵奔壁之東南陬，亞夫便備西北；已而吳王精兵果攻西北，遂不得入。」周亞夫處變不驚，識破敵方詭計。吳軍佯攻東南角，周亞夫下令加強西北方向的防守。當吳軍主力進攻西北角時，周亞夫早有準備，吳軍無功而返。

> **歷史實例②：「朱雋圍黃巾得宛城」**
> 「東漢末，朱雋圍黃巾於宛，張圍結壘，起土山以臨城內，鳴鼓攻其西南，黃巾悉眾赴之，雋自將精兵五十，掩其東北，遂乘虛而入。」黃巾賊軍中了朱雋佯攻西南方實攻東北之計，遂丟失宛城（今河南南陽）。

霹靂兵法：聲東擊西——「星雲河封印波旬」

運籌時空：霹靂兵燹 第7集（波旬被封印於星雲河）

事件簡述：

波旬三體復活力量超乎尋常，在箭翊身亡的不利局面下，正道意外的在菩提弓上發現了蠱天壁星雲河的祕密，為了順利將波旬封印在星雲河當中，正道與鬼隱合作，由鬼

隱與波旬談條件，以天籟石換取菩提弓，等到波旬前來蠱天壁與鬼隱交換途中，一頁書、百丈逃禪、葉小釵三人突然出現猛攻波旬，逼使波旬三人合體，再利用鬼隱的搯心術，橫千秋趁機拉開菩提弓打開星雲河的通道，終於使得波旬被封印在星雲河當中。

施計者：素還真、鬼隱（合作指數：★）

為了對付力量強大的波旬，正道不得以和握有菩提弓的鬼隱合作，利用鬼隱騙出波旬，再以正道的力量圍攻波旬，逼使波旬被封印，但看著鬼隱與正道、欲界先前合作的不良記錄，搯心術要用不用的遲疑模樣，讓人不禁替一頁書等人捏一把冷汗，幸好事情順利解決，正道與鬼隱也立刻拆夥，翻臉不認人。

中計者：波旬（同心協力指數：★）

欲界第六天的首領，由三個個體組成——惡體閻達，智體迷達，女體女羅。三人合體力量萬鈞，天下無人能擋，但三人有三種心思，由於惡體復活之後喜好聆聽名伶的歌聲，致使波旬的合體困難重重，三人之間也出現了不合，若非惡體力量為三人之中最強，想必早就被另外兩人圍起來打了，最後合體之後還是被算計封印在星雲河當中，想必迷達、女羅非常不高興才是。

來龍去脈：

欲界之主波旬，在化體女羅、迷達、閻達三人相繼甦醒之後，功力達到頂峰，尤其三人合體成為波旬本體之後，更擁有天下無敵的強悍實力，曾在數百年前以誅魔聖器封印波旬的菩提界，也滅於波旬之手。為制衡波旬，一頁書接受菩提界四蓮法座的功力，配合刀狂劍痴葉小釵、百丈逃禪等人，本計畫於千石峰上，再以菩提弓封印波旬之心，奈何鬼隱從中作梗，箭翊被鬼隱所殺，菩提弓亦遭鬼隱所奪，正道誅魔計畫功虧一簣。

鬼隱遊走於欲界與正道之間，雖與兩方關係皆屬緊繃狀態，但因手持兩方迫切需要之物，故得以暫保平安，鬼隱處心積慮希望能製成長生不老藥，但要素之一的天籟石卻被欲界閻達所控制，而鬼隱又擁有能封印波旬的菩提弓，導致鬼隱與欲界關係逐漸緊張，趁此良機，中原素還真在得到神童長河南星提點之

後，決定與鬼隱暫時合作、各取所需，一同打擊欲界、封印波旬。

鬼隱以菩提弓為條件，希望能與欲界交換天籟石，波旬三人早有計畫要除掉鬼隱，便假裝答應鬼隱的要求，待奪得菩提弓之後，再殺人奪物一舉兩得，同時波旬又考量到，當時會使用菩提弓的箭翊已死，天下無人能精準射出菩提弓封印自己，因此便肆無忌憚的前往約定地點蠱天壁赴約。而正道方面也大軍齊備準備一舉打敗波旬，剷除欲界。由於波旬合體之後天下無人能敵，要直接殺除波旬難度甚高，幸在菩提弓上有一記載「弓定如磐石，箭走流星行；穿空星雲開，境破蠱天坪」，說明在蠱天坪上空，有一異界空間星雲河，正道的如意算盤便是要將波旬封印在此異空間當中。但波旬也非泛泛之輩，面對突如其來的意外，必會有所防範，要使其乖乖被吸入星雲河，正道勢必

要在星雲河打開之時，短暫牽制波旬，分散其注意力才行。

就在鬼隱與波旬約定交換之日，雙方拿出天籟石與菩提弓，波旬仗著三方包圍鬼隱，成竹在胸，便先行交出天籟石，殊不料寶物一交出，天外掌氣立刻襲來，一頁書、葉小釵、百丈逃禪三人即刻攻擊波旬，鬼隱趁隙離開現場，三對三的局面宛如千石峰之戰再開，但此時的波旬由於久未同修，功力已有下降的趨勢，反觀正道人士，一頁書等人準備已久，因此略佔上風，戰鬥經過數旬，闍達被擊傷，葉小釵也趁機斷了迷達一臂，眼見再不合體必敗無疑，加上認為箭翊已死，闍達三人便決意合體，三面波旬再現塵寰，超強的氣勢一舉扭轉戰局，一頁書三人頓生危機。而在高峰之上，鬼隱、屈世途、橫千秋等人也好整以暇的拿出菩提弓準備射穿星雲河，但眼前波旬仍有防備，眾人遂持續等待時機。

就在波旬強勢的力量逐漸壓過一頁書等人，準備聚氣發出絕招之時，鬼隱猛然使出招心術，由於波旬曾移植過鬼隱動了手腳的靈佛心，猛然一陣心痛，真氣潰散，一頁書等三人見機不可失，三人合力出招，將波旬打向山壁，山峰上的屈世途見狀，即刻命橫千秋拉弓射箭，箭氣穿破轟天壁上空，猛然轟出異空間星雲河，由於一頁書三人早有準備，退開等待，只見強大的吸力緩緩將波旬吸往星雲河，波旬心知中計，全力抗衡，奈何一頁書再補一掌，力量無雙的波旬終究被封印在星雲河當中。

智謀家解說：

◎ 由於波旬擁有天下無敵的力量，使得要正面打敗波旬變得難上加難，唯有另尋他法，適逢星雲河的祕密揭曉，因此素還真便與鬼隱合作要一同封印波旬，在星雲河一戰當中，一頁書等三人扮演的角色，在於逼使波旬三人合體，以及牽制波旬，分散波旬注意力的角色。面對一頁書等三位強敵，波旬必不敢分心，這便是聲東擊西計的精髓，製造正面與波旬對決的假象，放鬆波旬戒心，然後乘機發動真正的攻勢，開啟星雲河讓波旬措手不及。若是一開始沒有擺出足以誅殺波旬力量的陣式，一來有可能讓正道一方反遭危險，另一方面也定會讓波旬覺得有詐，最後鬼隱使出招心術，三人再合力一擊，讓波旬露出了短暫的破綻，使得星雲河的吸力能夠精準的將波旬吸進異空間之中。

聲東擊西計的用意便是在此，若是波旬的意志沒有被擾亂，沒有被眼前的局勢給困惑住，那麼聲東擊西計便沒有效果，一旦星雲河計謀被看穿一次，日後便無法再順利封印住波旬了。

PILI STRATEGICS　**27**

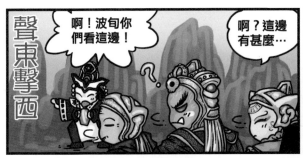

聲東擊西

啊！波旬你們看這邊！

啊？這邊有甚麼…

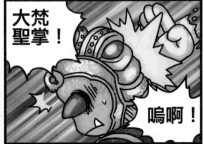

大梵聖掌！

嗚啊！

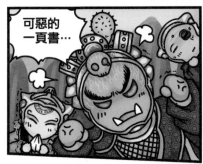

可惡的一頁書…

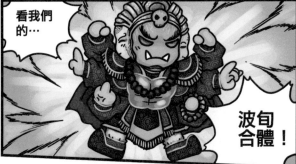

看我們的…

波旬合體！

啊！波旬你們看那邊！

啊？那邊又有甚麼…

掐心術！

嗚…

可惡…！我真的發火了…！

啊！波旬你們看上面！

啊？上面怎麼了…

上面是抽水馬桶啦！

嗚啊！

又被騙了…！

36

PILI STRATEGICS

敵戰計

計謀：無中生有

原文：「誑也，非誑也，實其所誑也。

少陰、太陰、太陽。」

注釋：

1. 誑：欺詐、誑騙。
2. 實：實在、真實，此處作意動詞。
3. 陰：指假象。
4. 陽：指真象。

◆ 原文翻譯：誑騙，並不是長期的誑騙，而是乘機將虛變實，如此利用對方產生的錯覺，藉假象掩蓋真實的行動。先用小假象，再發展到大假象，藉對方麻痺之際突然變成真象。

解析：

無中生有，其中「無」，指的便是「虛假」。所謂的「有」，指的是「真實」。無中生有，便是真真假假，虛虛實實，真中有假，假中有真。虛實互變，擾亂敵人，造成敵方判斷失誤，行動失誤。若敵方指揮官生性多疑，過份謹慎，則此計特別奏效。此計可分解為三步驟：首先示敵以假，讓敵人誤以為真；再來讓敵方識破我方之假，掉以輕心；最後，我方要抓住敵方思想已亂迷惑不解之機，迅速變虛為實，變假為真，變無為有，讓敵方仍誤以為假。如此，敵方思想便已被擾亂，然後出其不意地攻擊敵方。

歷史實例：「張巡紮草人借箭」

唐朝安史之亂時（公元755年－763年），張巡忠於唐室，不肯投降安祿山、史思明，率領二三千人守孤城雍丘（今河南杞縣）。安祿山派令狐潮率四萬人馬圍攻雍丘城。敵眾我寡，張巡雖取得幾次出城襲擊的小勝，但無奈城中箭枝越來越少，趕造不及。無箭難以守城。張巡心生一計，急集秸草，紮成千餘個草人，披上黑衣，夜晚用繩子慢慢往城下吊。夜幕之中，令狐潮以為張巡要乘夜出兵偷襲，急命部隊萬箭齊發，張巡輕而易舉獲敵箭數十萬支。令狐潮天明後，知已中計，後悔不已。第二天夜晚，張巡又從城上往下吊草人，賊眾見狀，哈哈大笑。幾天後，張巡見敵人已被麻痺，就迅速吊下五百名勇士，在夜幕掩護下，迅速潛入敵營，致敵營大亂。張巡乘機率軍衝出城來，殺得令狐潮損兵折將，大敗而逃。張巡巧用無中生有之計保住了雍丘城。

霹靂兵法：無中生有——「落陽湖設陷擒鬼隱」

運籌時空：萬里征途 第20集（鬼隱兵敗落陽湖）

事件簡述：

百世經綸一頁書甫從被四無君強行突破的古微生蓮之中脫出，青陽子利用一頁書曾進入落陽湖中的一個機會，在落陽湖四周佈下重兵、陣法保護，讓武林人士誤以為一頁書在湖中休養療傷，其實真正的一頁書早已脫出落陽湖，遂引誘邪能境當時的領導者

鬼隱率大軍前來，最後落得慘敗被青陽子所擒。

施計者：青陽子（作假指數：★★★★）

　　道教六陽子之一，曾創立合修會，輾轉成為道教中樞人物，在潛伏一段時間之後，於一頁書、素還真相繼創傷之時，挺身而出力挽狂瀾。曾被喻為龍腦的青陽子看準眾人亟欲剷除一頁書的心態，演戲演全套，安排層層重兵守護空無一物的落陽湖，最後還安排一個大炸彈給突破重重關卡差點破關的鬼隱給炸上了天。

中計者：鬼隱（上當指數：★★★★★）

　　封靈島戰役發起人，與經天子密謀奪取冥界勢力，在經天子危急時吸收其功力，一躍成為邪能境之主，統領邪能境揮軍中原。從單人遊走正邪兩派，到統領邪能境全軍，讓鬼隱失去了冷靜的頭腦，以為已將一頁書逼上絕路的鬼隱，落入了青陽子的圈套，對著空無一物的落陽湖大費周章，不但施法將其夷為平地，還出動大軍打一個大炸彈，最後被青陽子生擒，實在是冤枉至極啊。

來龍去脈：

　　一頁書由於與牟尼上師一戰，強行突破五蓮閉鎖之力而身受重傷，就在淨琉璃菩薩欲醫治一頁書之時，卻遭到四無君的擾亂，淨琉璃緊急以聖法梵諦現冰華冰封一頁書，在素還真等人前往天外南海取回萬毒珠之後解救一頁書，但一頁書受傷沈重，療癒時間良久，因此自己再使出古微生蓮護體，但四無君竟找出釁污之矛欲強行突破石蓮，並排下層層殺陣欲困殺一頁書，就在石蓮爆破之際，一道光飛出並伴隨宏烈一掌暫緩四無君動作，光影最後降落在落陽湖之中，消息傳開，引起眾人疑問，認為一頁書藏身在落陽湖底下療傷。

　　就在素還真中毒、一頁書受傷的頹危時刻，曾為合修會之主的龍腦青陽子挺身而出，率領五道子與四無君的冥界天嶽、鬼隱的邪能境分庭抗禮，久爭之中絲毫不落下風。青陽子看出落陽湖必為日後天嶽、邪能境針對之處，但青陽子亦明白前輩一頁書其實早已遁往他處，但為掩蔽四無君、鬼隱的耳目，青陽子故意不揭發落陽湖的祕密，他反其道而行在空空

如也的落陽湖之中佈下殺陣，設計出一奇特的光球，使岸上之人任憑用何種妙法、功夫皆無法看透，並在落陽湖四周命五道子等人鎮守，此舉大為增加了一頁書在湖中療養的可信度。

　　果不其然，由於正道全面護守落陽湖的舉動，使得四無君、鬼隱等人不疑有他，紛紛針對落陽湖採取行動，更引來如行天師、恨刀英雄等人的好奇。不論來人是誰，青陽子皆一一應付，一副誓要力保湖中之人的動作，甚至就在天嶽請出百足毒仙於激戰中趁機對湖中下毒時，青陽子也煞有其事的找來了素續緣替落陽湖解毒。經過連番動作，就算從未有人真的見過湖中光球的真相，所有武林人士都相信一頁書就在湖中。鬼隱不疑有他，開始採取大範圍的殺招，由自己配合邪能境四大術法高手將落陽湖夷為平地，殊不料此時的一頁書早已痊癒，並化成從心所欲步懷真踏出武林。至此青陽子的無中生有計已算初步成功，但青陽子決定再算計鬼隱一局，便演戲演到底，再請出行天師設法破陣，並在落陽湖四周佈下最嚴密的防護，準備一抗邪能境攻勢。為了及時阻止一

頁書復出，鬼隱調動邪能境大軍，浩浩蕩蕩向落陽湖進發，由法音、智珠、武曜、幻花四部各困住狂刀、周八伯與旋璣子等人，鬼隱、滅輪迴衝入主陣破陣，就在湖中主陣被破之時，只見湖中光球緩緩浮出，鬼隱聚集全身功力打出，竟只聞一聲驚爆，滅輪迴當場慘死，鬼隱也受到重傷，整個戰圈也被衝散，青陽子再設下嚴密的圍殺，最後親自出馬，終於擒住難纏又狡猾的鬼隱。（此處「無中生有」搭配「拋磚引玉」，兩計並用，妙不可言！（「拋磚引玉」請參考本書第17計））

智謀家解說：無中生有

此計的關鍵在於真假要有變化，虛實必須結合，一假到底，易被敵人發覺，難以制敵。先假後真，先虛後實，無中必須生有。指揮者必須抓住敵人已被迷惑的有利時機，迅速地以「真」、以「實」、以「有」，也就是以出奇制勝的速度，攻擊敵方，等敵人頭腦還來不及清醒時，即被擊潰。

面對著強勢的冥界天嶽與邪能境，青陽子明白只靠自己本身的力量斷無法同時抗衡兩方人馬，再加上阻止一頁書傷勢痊癒必為兩方人馬的共識，為不讓一頁書在傷勢痊癒之前遭到任何影響，青陽子便佈下這個無中生有之計，藉著一頁書曾遁入落陽湖的機會，佈下層層的防護，目的便是要讓所有武林人士都相信，一頁書就在湖中。無中生有計的精髓本應該是虛實互變，但青陽子的無中生

有之局，除了開頭一頁書曾進入落陽湖為真實之外，其餘全部為虛假的防護過程，但青陽子的獨到之處便在於，假得太真了，讓人無從懷疑起，從五道子等人的防護，到素續緣的解毒，以及行天師的解陣，青陽子徹底瞞過了天下人的耳目，最後達到兩大目的，一是讓一頁書順利療傷完成，並趁機化明為暗，以步懷真出現武林。二便是再設下一個拋磚引玉之計。

拋磚引玉

雖然無中生有的目的，不讓任何人打擾一頁書療傷，使其痊癒的目的已達到，也不妨再多算計鬼隱一點，青陽子持續佈重兵，並算計好鬼隱的破陣之局，反將一軍，讓鬼隱辛辛苦苦突破重重防護之後，料想以為目的達成，運足功力打向湖中光球，豈料遭到更強大的反震力，害血邪滅輪迴死得不明不白，自己也身受重傷，青陽子也正好順勢圍殺鬼隱，最後將其生擒。青陽子此計便是以無中生有的一頁書療傷之局為『磚』，引出了整個邪能境的力量，而最後鬼隱這塊『玉』便成了青陽子最大的收穫。

青陽子兩計並用，算得上是妙不可言，將無中生有的計謀發揮得淋漓盡致，附帶的拋磚引玉則讓成果更為豐碩。

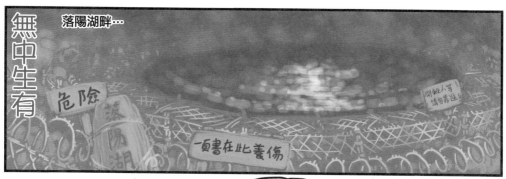

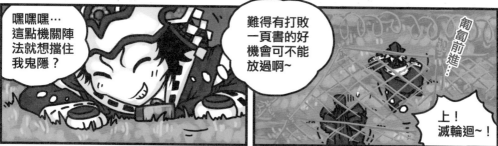

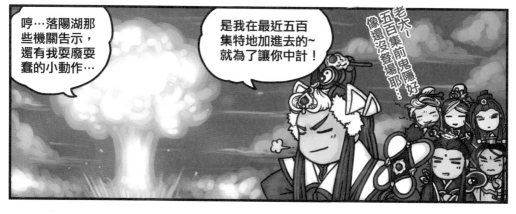

08

計謀：暗渡陳倉

原文：「示之以動，利其靜而有主，益動而巽。」

注釋：

1. 示：給人看。
2. 動：此指軍事上的正面佯攻、佯動等迷惑敵方的軍事行動。
3. 益動而巽：語出《易經》第四十二卦〈益卦〉（震下巽上）。益，卦名。此卦爲巽卦相疊。上卦爲巽，巽爲風；下卦爲震，震爲雷。意即風雷激蕩，其勢愈增，故卦名爲〈益〉。與〈損〉卦之義，互相對立，構成一個統一的組卦。〈益卦〉的〈象〉辭說：「益動而巽，日進無疆。」這是說〈益卦〉下震爲雷爲動，上巽爲風爲順，那麼，動而合理，是天生地長，好處無窮。

◆ 原文翻譯：公開展示佯攻的假行動，迷惑敵方，利用敵方決定，重兵在這裡固守的時機，暗地裡悄悄地實行真正的行動，乘虛而入、出奇致勝，事物的發展因變動而順達。這是〈益卦〉的原理。

解析：

暗渡陳倉，意思是採取正面佯攻，當敵軍被我牽刺而集結固守時，我軍悄悄派出一支部隊迂迴到敵後，乘虛而入，進行決定性的突襲。

此計與聲東擊西計有相似之處，都有迷惑敵人、隱蔽進攻的作用。二者的不同處是：聲東擊西，隱蔽的是攻擊點；暗渡陳倉，隱蔽的是攻擊路線。

典故出處：

此計是漢朝大將軍韓信創造。「明修棧道，暗渡陳倉」是古代戰爭史上的著名成功戰例。

秦朝末年，政治腐敗，群雄並起，紛紛反秦。劉邦的部隊首先進入關中，攻進咸陽。勢力強大的項羽進入關中後，逼迫劉邦退出關中。鴻門宴上，劉邦險些喪命。劉邦此次脫險後，只得率部退駐漢中。為了麻痺項羽，劉邦退走時，將漢中通往關中的棧道全部燒毀，表示不再返回關中。其實劉邦一天也沒有忘記一定要擊敗項羽，爭奪天下。

公元前206年，已逐步強大起來的劉邦，派大將軍韓信出兵東征。出征之前，韓信派了許多士兵去修復已被燒毀的棧道，擺出要從原路殺回的架勢。關中守軍聞訊，密切注視修復棧道的進展情況，並派主力部隊在這條路線各個關隘要塞加緊防範，阻攔漢軍進攻。

韓信「明修棧道」的行動，果然奏效，吸引了敵軍的注意力，把敵軍的主力引誘到了棧道一線，韓信立即派大軍繞道到陳倉（今陝西寶雞縣東）發動襲擊，一舉打敗章邯，平定三秦（邯邯、司馬欣、董翳），為劉邦統一中原邁出了決定性的一步。

霹靂兵法：暗渡陳倉——金銀雙掌撼中原、聖蹤金身藏殺機

運籌時空：霹靂劍蹤 第1集（聖蹤被金封，開始佈計）

事件簡述：

聖蹤為掩蓋當初蘭若經血案的嫌疑者身分，以不望塵寰化身為出手金銀鄧九五的身分，被正道圍殺而亡，卻又在豁然之境上，眾目睽睽之下被出手金銀打成金像，突如其來的一掌不僅分散了眾人的目標，也讓自己能暗地裡復活地理司，更暗襲傲笑紅塵、素還真、劍子仙跡等。

❓ 施計者：聖蹤（受難指數：★★★★）

蘭若經血案的犯案者，以雙極心源化出地理司，又練成如意法，奪取邪兵衛之力，為脫罪嫌，化身不望塵寰策劃另一椿陰謀，故意接受正道眾人的圍殺，自己更扮演殺除地理司的角色，殺與被殺皆是自己的演出，最經典的更是在豁然之境，於眾人面前被活生生打成金人，造成好友劍子仙跡的內疚而四處奔波，聖蹤自己就安安心心的暗中從事更遠大的陰謀。

❗ 中計者①：劍子仙跡（上當指數：★★★★★）

夾在聖蹤、邪影兩個好友之間的糾紛，劍子仙跡選擇較相信邪影，但不望塵寰的出現，加上聖蹤在自己眼前被打成金人，劍子仙跡當場拋開疑惑，盡心盡力為聖蹤尋找解封方法，甚至不惜請出疏樓龍宿也要探查鄧九五的來歷背景，想不到最後換來被一掌打下山崖，劍子仙跡這次真是虧到家了。

❗ 中計者②：素還真（無辜指數：★★★）

中原武林的領導者，圍殺不望塵寰戰役之時，素還真已經先被地理司打傷，在情天接受骨簫的騷擾，一回家就看到琉璃仙境莫名的多了一個聖蹤的金像，沒有保管費可收就罷，就連逃回自己家門前，還被打飛出門，一回頭就看到一道金銀雙掌，幸好素還真眼明手快先化成石像，不然真是怎麼死的都不知道。

來龍去脈：

> 多年前的蘭若經血案，為查出背後陰謀家，邪影挺身而出，並以一步天履之名直逼陰謀家聖蹤，雖在地理司人皮石鼓的威力之下含恨，但因為邪影的犧牲使得聖蹤的清白開始遭到懷疑，另一方面，為奪邪兵衛，聖蹤不得已又需要以如意法運化邪兵衛之力，加上與地理司之間的朋友關係，使得聖蹤越來越受到質疑。為脫嫌疑，聖蹤鋌而走險，擒捉並暗

中化身為不望塵寰，藉由在婆羅寺觀閱如意法之時，將其他僧人金封，一時之間金銀雙絕掌成為武林的焦點，加上出手金銀鄧九五的事蹟驚人，眾人皆認同不望塵寰便是背後的陰謀家，將目標鎖定不望塵寰。聖蹤更為脫罪，犧牲地理司被正道眾人圍殺，不望塵寰又詐死於原始林之中。不望塵寰、地理司兩大陰謀家相繼身亡，連同劍子仙跡、六醜廢人在內皆相信

聖蹤的清白，就在眾人齊聚豁然之境慶祝之時，突然間，一道掌氣襲擊，聖蹤竟在眾人面前被打成金像，令人詫異的事實，宣告正道的失敗。

聖蹤的金封其實乃是有所預謀，藉著被金封之舉，聖蹤取得了劍子仙跡等人的信任，劍子更為了對好友聖蹤的愧疚，勞心勞力，拼死也要趕在聖蹤身亡之前解除金封，同時間正道眾人也將所有的焦點集中在出手金銀鄧九五的來歷身上，而忽略了背後的暗流。其實聖蹤乃是北域五人組的老大，二弟出手金銀鄧九五在此局當中扮演台面上的壞人，吸引所有正道的目光，暗地裡，三弟東方鼎立則悄悄的以名戰之局針對葉小釵下手。另一方面，聖蹤的金封乃是假象，藉著無人看守之便，聖蹤悄悄的尋得地理司的屍身，欲藉助雙極心源的特殊之處讓地理司復活，經過一段時間之後，地理司不僅復活更形化三分，此時正道包含劍子眾人還未能尋出破解金封之法，但暫時退隱的傲笑紅塵卻遭到地理司的偷襲，分化三身的地理司，讓傲笑紅塵一時愕然而被打成重傷，令狐神逸、葉小釵也遭到東方鼎立的偷襲而一死一傷，在正道未注意的背後，其實中原已然元氣大傷。

月光峽谷之役，北嶋皇城的北辰胤、中原的素還真、五人組的鄧九五各有算計，素還真、北辰胤表面不合，其實共同猛攻鄧九五，卻不料鄧九五早已埋好火藥等待，素還真遭到伏擊受傷，北辰胤一旁見死不救，就在素還真拖命回琉璃仙境之時，再遭地理師圍殺，最後在琉璃仙境之前，聖蹤猛然由仙境之中發出氣功將素還真打飛琉璃仙境，一回頭竟是必殺的出手金銀之招襲面而來，幸而素還真反應靈敏，及時以吸氣成石先行化作石像避過致命一擊。不久之後，酸儒太瘦生也遭到東方鼎立的伏擊而亡，而此時的劍子仙跡終於由盲女口中探

得解除聖蹤金封之法，希望解除好友禁錮，只是劍子仙跡怎麼也想不到慘遭聖蹤的反噬，一掌被打落山崖，至此聖蹤排設已久的詭計，得到了最後的成果。（此處「暗渡陳倉」搭配「苦肉計」，兩計同施，回報豐厚！（「苦肉計」請參考本書第18計））

智謀家解說：

◎ 聖蹤的金封之計，明的好處是完全洗刷了自己的嫌疑，而暗中佈下的卻是更為長遠的暗渡陳倉之計。暗渡陳倉的由來，歷史上是當年漢大將軍韓信所創造，明修棧道、暗渡陳倉是歷史上著名的成功戰例，其癥結點便是先採取正面佯攻，當敵方被牽制而固守時，再派出另一支部隊悄悄至對方背後，乘虛而入。霹靂雖少有兩軍對壘的局面，但化作勢力與勢力之間的明爭暗鬥，也大有妙用。

聖蹤讓二弟鄧王爺成為中原正道的焦點，便是先在台面上放一個讓中原針對的目標，就在眾人皆為調查鄧九五的來歷而大費周章之時，卻沒料到，聖蹤與東方鼎立早已暗中出手，聖蹤讓地理司復活並重創傲笑紅塵，東方鼎立則先後殺除令狐神逸以及太瘦生，又重創刀狂劍痴葉小釵，不知不覺之中削弱了不少正道的力量。最後在逼殺素還真時，當素還真以為避開了地理司、鄧九五的追殺，但藏在琉璃仙境的聖蹤才是最後的殺招，導致素還真慘被金封。而聖蹤最後的算計對象自然也是劍子仙跡，一心要幫好友聖蹤解除金封的劍子仙跡，卻也是受創最深之人，在傳輸真氣給聖蹤時，被毫無防備的一掌擊落山崖，若非劍子仙跡本身根基深厚，早已慘死當場，在這局當中，聖蹤的暗渡陳倉之計，不但沒讓自己的力量受到半分的損失，而且還收到了極為豐厚的回報。

計謀：隔岸觀火

原文：「陽乖序亂，明以待逆。暴戾恣睢，

其勢自斃。順以動豫，豫順以動。」

注釋：

1. 陽：指公開的。
2. 乖：違背、不協調。
3. 陰：暗下的。
4. 逆：叛逆。
5. 戾：凶暴、猛烈。
6. 睢：任意胡為。
7. 順以動豫，豫順以動：語出《易經》第十六卦〈豫卦〉（震上坤下）。豫，卦名。本卦為異卦相疊。本卦的下卦為坤為地，上卦為震為雷。是雷生於地，雷從地底 而出，突破地面，在空中自在飛騰。〈豫卦〉的〈象〉辭說：「豫，剛應而志行，順以動。」意即〈豫卦〉的意思是順時而動，所以天地就能隨和其意，做事就順當自然。

◆ **原文翻譯：**當敵方公開出現嚴重的內部動亂時，我方應靜觀其變，等待敵方內部爭鬥叛逆的發生，其內部反目成仇，就會不攻自破、自取滅亡，這是〈豫卦〉推演出來的道理。我方順其自然，順時而動，自然有所得。

解析：

隔岸觀火，即是「坐山觀虎鬥」、「倚懸山看馬相踢」、「黃鶴樓上看翻船」的意思。當敵方內部分裂，矛盾激化，相互傾軋，勢不兩立，這時切記不可操之過急，免得反而促成他們暫時聯手對付你。正確的方法是靜止不動，讓他們互相殘殺，力量削弱，甚至自行瓦解。《孫子‧火攻篇》此篇前段言火攻之法，後段言慎動之理，與隔岸觀火之意，亦相吻合。「非利不動，非得（指取勝）不用，非危不戰，主不可以怒而興師，將不可以慍（指怨慎、惱怒）而致戰。合於利而動，不合於利而止。」戰爭是利益的爭奪，所以說一定要慎用兵，戒輕戰。當然，隔岸觀火之計，不等於只站在旁邊看熱鬧，一旦時機成熟，就要改「坐觀」為「出擊」，以取勝得利為目的。

歷史實例：「曹操隔岸觀火」

東漢末年，袁紹兵敗身亡，幾個兒子為爭奪權力互相爭鬥，曹操決定擊敗袁氏兄弟。袁尚、袁熙兄弟投奔烏桓，曹操進兵擊敗烏桓，袁氏兄弟又去投奔遼東太守公孫康。曹營諸將望曹操進軍，曹操笑著對眾將說：「公孫康向來懼怕袁氏吞併他，二袁上門，必定猜疑，如果我們急於用兵，反會促成他們合力抗拒。我們退兵，他們肯定會自相火拼。公孫康自會送上二袁人頭。」果不其然，公孫康聽二袁歸降，心有疑慮，若收留之必有被併吞之後患，而若曹操進攻遼東，只得收留二袁，共同抵禦曹操。當曹操轉回許昌，並無進攻遼東之意時，認為收容二袁有害無益，於是預設伏兵，召見二袁，一舉擒拿，割下首級，派人送到曹操營中。

霹靂兵法：隔岸觀火——「異度魔界坐觀雙城鬥」

運籌時空：霹靂謎城 第40集（長生殿、不老城覆滅）

事件簡述：

異度魔界自閻魔旱魃一舉席捲中原以來，即成為各方勢力的假想敵，使得閻魔旱魃為之敗亡，自九禍魔君接任以來，便採取低調的作為，尤其在順利接合斷層之後，適逢詭齡長生殿、天荒不老城兩大勢力出現，異度魔界坐看兩城爭端，並暗佈勢力。

施計者：異度魔界（撿便宜指數：★★★★）

異次元空間出現的魔界組織，曾在久遠之前毀滅了道境玄宗的勢力，在吞佛童子開啟封印之後降臨苦境，以狂風掃落葉之姿狂掃苦境，卻也成為中原正道最大的死敵。九禍改變作風，並由襲滅天來統領軍隊，雖對中原虎視眈眈，但始終不採取作為，等到兩城將正邪雙方人馬統合，大決戰之時，異度魔界悄悄的滅了萬聖巖、酒黨等游離派門，幾乎沒任何阻礙，撿了個大便宜。

中計者①：長生殿、不老城（爭戰指數：★★★★）

數百年前即征戰不休的兩大勢力，一有不老神泉，一擁不死之秘，為同時擁有不老不死之方，雙方爭戰不休，由於事關淚陽之事，牽扯範圍廣泛，因此兩派也恰巧的統合了武林上的正邪勢力，兩派爭鬥的結果，卻也讓異度魔界輕鬆的撿了個大便宜。

中計者②：萬聖巖、酒黨（被忽略指數：★★★★）

在中原正道眾人都投入與長生殿的作戰之時，就在戰爭進行得如火如荼之時，襲滅天來統合異度魔界的力量，悄悄的把萬聖巖、酒黨給滅了，直到兩派勢力都被消滅之後，不老城、長生殿兩方還是沒多少人察覺。

來龍去脈：

異度魔界自吞佛童子打開封印之後，便以狂風掃落葉之勢震撼中原武林，由火焰之城、三道守關者，已顯異度魔界的力量，加上不明的來歷，更讓中原眾人為查異度魔界的入口而疲於奔命，數次陷入險地，就連佛劍分說、劍子仙跡都為之慘虧，尤在異度魔君閻魔旱魃復活之後，攻勢更顯猛烈，其特異的恢復能力，霸道的力量，在在重創中原正道，就

連中原引頸期盼的救星萍山練峨眉也亡於異度魔君的計畫之內。但魔君過於自信的做法，也逐漸導致異度魔界的失敗，在中原武林付出慘重代價之後，刀戟戡魔一役終於一舉誅殺魔君，重挫異度魔界的氣勢。

在魔君身亡之後，異度魔界開始調整進攻中原的腳步，繼起的九禍魔君明白中原眾人的力量不可小覷，便將主要目標設立於接合異度

魔界的斷層，以讓異度魔界獲得更強大的奧援。但為了接合斷層，勢必有些要素為魔界所必取，但在九禍緩而不躁進的行動當中，魔界逐步取得神刀、聖戟、昊天鼎、陰陽骨等要素，一舉結合魔界斷層。而在魔界斷層接合之後，天地異變竟出現淚陽奇象，武林上也出現了奇特的不老城、長生殿兩派組織。

甫接合斷層的異度魔界尚處於不穩定之情況，而中原則處於淚陽所造成的災禍之中，不老城崛起，素還真三蓮化身的出現，加上沈寂百年之久的長生殿勢力也悄悄出現，武林上瀰漫著不定的氛圍，此時的魔界記取兩次遭到眾多勢力圍攻的教訓，轉而化明為暗，只單純由襲滅天來獨自與一步蓮華解決私人恩怨。在襲滅天來吸收一步蓮華，毛遂自薦成為魔界先鋒領導之後，武林上的勢力於不老城、長生殿的統合下成了正、邪兩派的勢力消長之爭，此時襲滅天來也維持九禍的做法，不急於介入兩者的戰爭，他採取隔山觀虎鬥的計畫，坐觀兩大勢力的征戰，並靜靜分析著武林上的暗伏勢力。就在兩方人馬的戰鬥進入白熱化階段，眾人皆無暇分身之時，襲滅天來迅速統領異度魔界的力量，悄悄的對周遭的勢力展開攻勢，萬聖巖、酒黨等紛紛慘遭毒手。在眾人毫不知覺的情況下，讓兩個組織成為過往的歷史，接著又在武林上悄悄的佈下日後欲安排的棋子，命玉世香、笑風塵先行混入武林之中，慫恿三教長老成立武聯會。

而不老城、長生殿的兩派勢力在經過連番爭奪之後，也出現了顯著的傷亡，木在魔界進軍中原該會成為阻礙的長生殿、雙橋之主、不老城勢力幾近消耗殆盡，就在兩城之爭進入尾聲，即將分出勝負之時，襲滅天來也已做下萬全的準備，可惜皇命天授的六禍蒼龍異軍崛起，再度延緩了襲滅天來的計畫，但襲滅天來日後也以玉蟬宮之局擺了六禍蒼龍一道，可謂是隔岸觀火計畫的延續。

智謀家解說：

「隔岸觀火」此計的基本準則便是，在敵人遭受重大的災難，或者是敵方內部因為利益爭奪而分裂、誓不兩立之時，自身莫操之過急，不可急於出手，免得促使敵對的兩方暫時聯手對付你，應讓他們自相殘殺，使其力量削弱，甚至自行瓦解。

異度魔界方崛起之時，便犯了躁進的弊病，異度魔君在殺了練峨眉之後，過於狂霸的力量，促使了原本不可能合作的中原正道與罪惡坑狂龍的聯合，使得魔君死於刀戟戡魔之局，而襲滅天來執掌魔界，明白魔界若急於出手，將有可能瓦解了對魔界極為有利的雙城對決之局，因此襲滅天來絲毫不對兩派之爭採取任何動作，甚至多次可以撿便宜的機會都絲毫不利用，單純的看著兩城之爭，不論兩城之勝負。因為對異度魔界攻佔中原而言，兩方人馬的任何一方皆是魔界未來的敵人，而五分平手的局勢更是魔界千載難逢的觀望良機，最後雙城同遭覆滅，異度魔界不須付出任何一分心力，便少了兩大敵人。而襲滅天來更趁此良機，在兩方勢力無暇分身及注意之時，悄悄的滅了萬聖巖及酒黨。其實這兩個組織的覆滅應算是襲滅天來多撿到的戰果，因為真正的利益，早就由雙城替魔界給取得了。

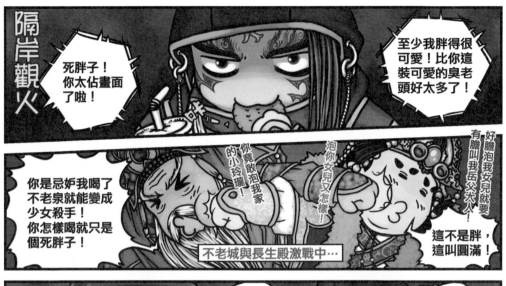

隔岸觀火

死胖子！你太佔畫面了啦！

至少我胖得很可愛！比你這裝可愛的臭老頭好太多了！

你是忌妒我喝了不老泉就能變成少女殺手！你怎樣喝就只是個死胖子！

你竟敢泡我家的小玲瓏！

泡你女兒又怎樣！

好膽泡我女兒就要有膽叫我岳父大人！

這不是胖，這叫圓滿！

不老城與長生殿激戰中…

兩敗俱傷…

光是坐著等個四十集就少了兩個對手，真輕鬆～

不過也差不多該讓世人體會一下異度魔界之威了～

哈哈哈～我六禍蒼龍回來啦～

今天日月才子不能讓你出此門！

咦…

黃泉弔命！去幫我再拿一些餅乾跟烏龍茶～！

又能繼續高在家吃點心啦～

我說襲滅啊…這招隔岸觀火你會不會用得太爽一點…

魔君是這樣當的喔？

計謀：笑裡藏刀

原文：「信而安之，陰以圖之；

備而後動，勿使有變，剛中柔外也。」

注釋：

1. 信：使信。
2. 安：使安、安然，此指不生疑心。
3. 陰：暗地裡。
4. 剛中柔外：表面柔順，實質強硬尖利。

◆ 原文翻譯：使敵方充分相信我方，進而安然無防、麻木鬆懈，在暗地裡卻謀盡克敵致勝的方案，經過充分準備後，伺機突然出擊，不讓敵人察覺有變且無法採取應變措施，這就是外表友善、內藏殺機的取勝之道。

解析：

笑裡藏刀，是運用政治外交上的偽裝手段，欺騙麻痺對方，用來掩蓋己方的軍事行動的一種計謀。亦即是指運用「口蜜腹劍」、「兩面三刀」的作法，正所謂「明槍易躲，暗箭難防」，是一種表面友善而暗藏殺機的謀略。

歷史實例①：「曹瑋談笑震西夏」

北宋名將曹瑋知渭州，號令明肅，西夏人憚之。一日曹瑋方對客奕棋，後有叛變者數千亡奔夏境，諸將相顧失色，曹瑋非但不驚恐，反而隨機應變，談笑自如，不予追捕，讓西夏人把叛逃者誤認為是曹瑋派來進攻的，把他們全部殺光。曹瑋把笑裡藏刀和借刀殺人之計運用得何其自如！

歷史實例②：「關羽大意失荊州」

東漢末年三國鼎立時期，荊州地理位置十分重要，成為兵家必爭之地。東吳孫權久存奪取荊州之心，荊州守將關羽發兵進攻曹操控制的樊城，留下重兵駐守公安、南郡，保衛荊州。吳將呂蒙認為奪取荊州的時機已到，但因有病在身，建議當時毫無名氣的青年將領陸遜接替駐守陸口。陸遜上任，即定下「假和好、真備戰」的策略。他給關羽寫去一信，信中極力誇耀關羽，稱關羽功高威重，可與晉文公、韓信齊名。自稱一介書生，年紀太輕，難擔大任，要關羽多加指教。關羽為人，驕作自負，目中無人，讀罷陸遜的信，仰天大笑，說道：「無慮江東矣。」馬上從防守荊州的守軍中調出大部份人馬，一心一意攻打樊城。陸遜又暗地派人向曹操通風報信，約定雙方一起行動，夾擊關羽。孫權派呂蒙為先鋒，向荊州進發。呂蒙將精銳部隊埋伏在改裝成商船的戰艦內，日夜兼程，突然襲擊，攻下南郡。關羽得訊，急忙回師，但為時已晚，孫權大軍已佔領荊州，關羽只得敗走麥城。

霹靂兵法：笑裡藏刀──「傲刀蒼雷奪權」

運籌時空：霹靂刀鋒 第14集（傲刀蒼雷成為傲刀城城主）

事件簡述：

統領天外南海的傲刀城，向來由大城主傲刀玄龍所領導，二城主傲刀蒼雷野心勃勃，深謀遠慮，利用長久以來製造出來的假象，暗中挑起大城主、三城主之間的爭端、不合，並遊走於兩方勢力之間，等到兩人兩敗俱傷之時，再發揮真正的實力，一舉以正統的名義光復傲刀城，掌握傲刀城權勢。

施計者：傲刀蒼雷（裝傻指數：★★★★★）

傲刀城二城主，表面上唯唯諾諾聽大哥命令行事，但其實心機深沈，化身鬼面具，主導天外南海的局勢發展。不論是出席九耀芙蓉石大會的詐敗，或是領兵打仗的中計，外人看來都像真的一樣，實在很難讓人把他跟一直隱藏在暗處的鬼面具聯想在一起，其裝傻之精密，使其兩位兄弟可說被騙得不冤枉。

中計者①：傲刀玄龍（悔不當初指數：★★★★）

傲刀城大城主，統治天外南海權力中心傲刀城，勤政愛民，但屬行種族隔離政策，導致獸、翼、蟲族等不滿。說起大城主傲刀玄龍，劇中看來實在把傲刀城治理得很不錯，再說撇開翼族不管，有些獸、翼族人本來也就很難給人信任。實在是當年對冰川芸姬的一時衝動，加上冰川刀城的事情，造就了日後的兄弟相爭，傲刀玄龍雖一心想贖罪也沒辦法，實在是悔不當初啊。

中計者②：傲刀青麟（後知後覺程度：★★★★）

親民的傲刀城三城主，沒有城主的架式，與民同甘共苦，領導傲刀城百姓與其他種族反抗傲刀玄龍。但可惜三城主過於天真，沒想到跟大城主的征戰都中了二哥的計謀，但這也就算了，被傲刀蒼雷打敗後，還滿心以為自己只是不適合當城主，都沒想過是被自己的二哥算計了，直到軍師臥江子當頭棒喝才猛然醒悟，三城主大概就是那種被人賣了還會幫忙數鈔票的人吧。

來龍去脈：

位於天外南海的傲刀城，有三位城主統治管理，其中主要掌權的大城主傲刀玄龍為人和善，統領傲刀有方，但堅守種族區分的原則，造成人族壓迫蟲族、獸族、翼族等情況，逐漸使各種族之間的仇隙越趨激烈。三城主傲刀青麟愛民如子，認為天外南海所有種族都該享有自己的生存權利，因兩人理念上的不合，加上與傲刀青麟有婚約的冰川芸姬被大城主傲刀玄龍所污辱，因此三城主憤而離開傲刀城，而身邊也逐漸聚集了一群想對抗傲刀玄龍的平民百姓。兩方勢力似有一觸即發的態勢。

而居在兩者之間的二城主傲刀蒼雷，不同於傲刀玄龍、傲刀青麟兩人，在天外南海眾人眼中，是位粗枝大葉、毫無心機、十分莽撞的二城主，但這不過是傲刀蒼雷從很早前便偽裝出來的假象，真正的傲刀蒼雷乃是天外南海深藏已久的陰謀家鬼面具，暗謀奪取傲刀城大權。

鬼面具傲刀蒼雷見大城主、三城主之間的

戰爭早已有一觸即發的態勢，但大城主由於對青麟的愧疚，因此遲遲未下殺手，而三城主生性喜好和平，更不忍見百姓捲入戰火之中，在兩人猶豫的個性下，縱然情勢緊張卻不是必戰之局。此時的傲刀蒼雷一方面聽從大城主的命令與三城主交涉，表面上是為兩位兄弟做打算，希望兩兄弟能夠和好，但其實傲刀蒼雷私底下與蟲族勾結，一方面藉傲刀城兵力殘殺百姓製造傲刀青麟對大城主的反感，讓三城主對傲刀玄龍的作為越趨不能諒解。另一方面，於遊說三城主之後，回報給大城主傲刀玄龍時，卻是加油添醋，讓傲刀玄龍從愧疚轉為生氣，最後傲刀蒼雷終於成功引爆玄龍與青麟兩人的戰爭。

要成功操弄傲刀玄龍、傲刀青麟的戰爭不難，但傲刀蒼雷最成功的一點，在於讓兩人絲毫不會懷疑到自己身上。

在兩人作戰的途中，傲刀蒼雷往日的形象發揮效果，假意駑鈍中計，於統領作戰當中，率領一支部隊，看來要突襲傲刀青麟而中其計導致兵力被引開，致使中軍傲刀玄龍遭到突襲。傲刀玄龍因此一敗塗地而流亡他處，傲刀青麟則順利攻克傲刀城。看似勝利的傲刀青麟立定四族平等，過於躁進的政策卻埋下註定失敗的結果，但傲刀蒼雷加速了這個過程，不僅命蟲族大舉作亂，更立刻帶兵回返攻陷傲刀城。傲刀蒼雷這招隔岸觀火之計成功的保住了自己統領的兵力，更讓兩人自相殘殺而最終皆敗於自己之手。等到傲刀玄龍、傲刀青麟回頭思考戰爭的影響後，才猛然驚覺這位看似平凡，絲毫不可能有心機的二城主傲刀蒼雷，正是以笑裡藏刀的本領，在背後操縱著這一切的陰謀家。（此處「笑裡藏刀」搭配「隔岸觀火」，兩計並使，效果加倍！（「隔岸觀火」請參考本書第9計））

智謀家解說：笑裡藏刀

◉ 傲刀蒼雷成為傲刀城之主，事後單就武力上來說，已是三位城主之首，但傲刀蒼雷設計的是一個正當合理的奪權計畫，他從小便苦心積慮的隱藏自己本來的能力，在人前皆以憨厚莽撞的形象表露於世人之前，更讓大城主傲刀玄龍對其絕對信任，也讓三城主傲刀青麟覺得二哥是被大哥給欺瞞，兩人絲毫不曾察覺眼前這位至親兄弟的心機。傲刀蒼雷表現出來的便是笑裡藏刀的精髓，『信而安之，陰以圖之』，表面示好，內心伺機而動。

當傲刀玄龍、傲刀青麟都對蒼雷毫無防備之時，卻早已陷入了傲刀蒼雷精心為兩人排佈的劇本當中而自相殘殺，最後直到兩人分別被傲刀蒼雷將了一軍後，才深覺眼前此人笑臉底下隱藏的真面目。而傲刀蒼雷的笑裡藏刀計當中，有兩大要點，一是讓傲刀玄龍、傲刀青麟都認為此人毫無心機。二是表面上的耿直、魯莽，讓三城主底下之人，輕易相信可以騙過這位二城主，也造就了另一計隔岸觀火的成功。

隔岸觀火

◉ 傲刀蒼雷笑裡藏刀的對象有兩人，一為大哥、一為三弟，不但讓兩人對自己毫無提防之心，使傲刀蒼雷輕易挑起兩人的戰爭，另一方面傲刀蒼雷以局外人、無知者的身分，成功的脫離兩人的爭戰當中，讓兩人的目標皆不會針對自己而來，在這方面傲刀蒼雷更顯出色，因為台面上傲刀蒼雷身為傲刀玄龍的部屬，以先鋒軍之姿率先出擊，此舉最易讓自己陷入危機當中，但傲刀蒼雷之前的表面工夫實在完美，一方面使得傲刀青麟不忍對親生二哥下重手，二來讓傲刀青麟底下的謀士認為對付此人只要略施小計，便可輕易引開其帶領的一路軍，直搗傲刀玄龍的中軍。果不其然，傲刀蒼雷便順著眾人的意思，在三會尖一役中，帶領著一路軍，高高興興的中了傲刀青麟的設計，造成來不及援救本陣的局面，但此時的傲刀蒼雷所用的乃是標準的隔岸觀火之計，看著大哥、三弟自相殘殺，最後傲刀蒼雷就出面撿個大便宜，打敗兵疲將乏的傲刀青麟，收復了傲刀城，順理成章成為新任城主，接受所有城民的愛戴擁護。

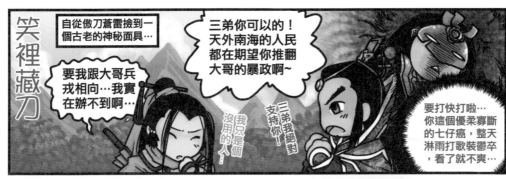

笑裡藏刀

自從傲刀蒼雷撿到一個古老的神秘面具…

要我跟大哥兵戎相向…我實在辦不到啊…

三弟你可以的！天外南海的人民都在期望你推翻大哥的暴政啊～

三弟我絕對支持你！

我只是個沒用的人…

要打快打啦…你這個優柔寡斷的七仔癌，整天淋雨打歌裝鬱卒，看了就不爽…

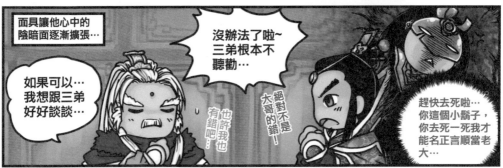

面具讓他心中的陰暗面逐漸擴張…

如果可以…我想跟三弟好好談談…

沒辦法了啦～三弟根本不聽勸…

絕對不是大哥的錯！

也許我也有錯吧…

趕快去死啦…你這個小鬍子，你去死一死我才能名正言順當老大…

哈哈哈哈哈哈～你們鬥吧～鬥吧～天外南海遲早是我的囊中物～！

啊…我怎麼做出這麼可怕的事…

無毒不丈夫～！為了霸業，這點小事算甚麼…！

可是我們是兄弟啊…

迅速互換人格

去他的兄弟…

他那個面具是怎麼回事…？

摩●大聖…！

於是傲刀蒼雷終於解放了平時壓抑的內心慾望…

計謀：李代桃僵

原文：「勢必有損，損陰以益陽。」

注釋：

1. 陰：此指某些細微的、局部的事物。
2. 陽：此指事物帶整體意義的、全局性的事物。

◆ 原文翻譯：當局勢發展到必定會有所損失時，應當捨棄小的損失、局部的利益，以保全大局，進而換取全局的勝利。

> **典故出處：**
> 李代桃僵，語出《樂府詩集‧雞鳴篇》：「桃生露井上，李樹生桃旁。蟲來嚙桃根，李樹代桃僵。樹木身相代，兄弟還相忘？」詩中說李樹替桃樹受蟲蛀，本意是指兄弟要像桃李共患難一樣相互幫助，相互友愛，後喻為相互替代或代人受過。

> **解析：**
> 李代桃僵，就是趨利避害。用在軍事上，指在敵我雙方勢均力敵，或者敵優我劣的情況下，如果暫時要以某種損失、失利為代價才能最終取勝，指揮者應當機立斷，作出某些局部、或暫時的犧牲，去保全或者爭取全局的、整體性的勝利。這是運用我國古代陰陽學說的陰陽相生相克、相互轉化的道理而制定的軍事謀略。簡而言之，即「棄車保帥」的戰術。古人云：「兩利相權從其重，兩害相衡趨其輕。」以少量的損失換取很大的勝利。

> **歷史實例：「孫臏以下馴敵上駟」**
> 東周春秋時期，齊國將軍田忌賞識孫臏

的才能，收他為門客。田忌經常與齊王賽馬，卻屢次敗陣。孫臏在得知賽馬分上中下三等進行後，便向田忌建議，要與齊王賭上千金，並且保證必勝。田忌信任孫臏，照其話做了。孫臏便叫田忌以其下等馬裝作上等馬與齊王的上等馬比賽，這場會大敗，接著，將其上等馬裝作中等馬，將其中等馬裝作下等馬，分別與齊王的中等馬及下等馬比賽，便可反勝兩場，獲得最終勝利。但是運用此法也不可生搬硬套。春秋時齊魏桂陵之戰，魏軍左軍最強，中軍次之，右軍最弱。齊將田忌準備按孫臏賽馬之計如法泡製，孫臏卻認為不可。他說，這次作戰不是爭個二勝一負，而應大量消滅敵人。於是用下軍對敵人最強的左軍，以中軍對勢均力敵的中軍，以力量最強的部隊迅速消滅敵人最弱的右軍。齊軍雖有局部失利，但敵方左軍、中軍已被鉗制住，右軍很快敗退。田忌迅即指揮己方上軍乘勝與中軍合力，力克敵方中軍，得手後，三軍合擊，一起攻破敵方最強的左軍。這樣，齊軍在全局上形成了優勢，最終取勝。

霹靂兵法：李代桃僵——「四無君智敗冥界經天子」

運籌時空：霹靂兵燹 第37集（四無君初登場，經天子兵敗身亡）

事件簡述：

佈下妖天壁一計殺死狂妖神的四無君，明白經天子對冥界天嶽已有戒心，若強行以天嶽之力與邪能境硬碰硬，勢會將戰局拉長，造成更多損傷，因此四無君便以負平生等

人做犧牲，讓經天子誤以爲已消滅天嶽軍師，進而想奪取號刀令，四無君便在天嶽主城當中圍殺經天子，消滅邪能境兵力。

施計者：四無君（心機程度：★★★★★）

冥界天嶽軍師，智慧超凡，遵行天嶽之主的冥界肅清計畫，計殺狂妖神，在面對有所準備的經天子，四無君派出僞軍師負平生擔任棄子，又送上天嶽主城、號刀令當籌碼，精心佈計讓經天子以爲消滅了天嶽軍師，並前往天嶽主城控制魔刀，四無君料想經天子的心態真是出奇的神準。

中計者：地獄死神經天子（謹慎度：★★★★）

本爲汗青編最高輔佐官，曾奪取過汗青編御主之位，輾轉練成陰陽雙策，並與鬼隱合作，出手格殺九曲邪能成爲邪能境之主。數度起落的經歷造就了經天子格外謹慎的性格，在狂妖神死後，經天子與中原共同對付冥界天嶽，不讓自己再度陷入危機當中。

搭配者：臥看千秋負平生（戲胞指數：★★★★）

冥界天嶽表面上的軍師，領導南宮笑、北玄泣等人，與中原、邪能境等兩大勢力周旋，由於本身是四無君欽點的棄子，註定要犧牲，因此演戲便成爲負平生的職責，先要裝之前消滅狂妖神是自己佈下的計畫，還要趕場假裝控制魔刀，最後死前還要讓經天子相信自己是時不我予，遭到無能的部下牽連，好在終於騙到了經天子，也不枉負平生的賣力演出。

來龍去脈：

> 冥界稱雄之戰，狂妖神勝出成爲冥界之主，並帶領冥界山兵中原，但卻被冥界天嶽坐收漁翁之利，狂妖神遭到算計死於炎燋兵燹刀下，中原、邪能境方明白冥界天嶽亦是野心勃勃的組織，而一向隱於幕後又能佈下層層殺陣誅殺狂妖神的天嶽，已然成爲台面上最神祕的組織，也是中原、邪能境眼前的首敵。在狂妖神死後，經天子繼任爲冥界之首，當初佈下連環殺招取狂妖神性命的平風造雨四無君，明白此時的冥界天嶽無法像對付狂妖神一樣出其不意，而天嶽也已成爲中原、邪能境最主要也是必提防的對手，若是以此直接與中原、邪能境採取硬碰硬的方式，天嶽未必能取得勝利，更有可能無法首尾兼顧。因此四無君

計算當時冥界天嶽有利的局面，便是無人得知天嶽背後真正的操縱者是誰的條件，進而佈下李代桃僵之計。。

四無君隱藏自己的鋒芒，指派臥看千秋負平生爲台面上的天嶽軍師，並讓南宮笑、北玄泣自由行動，又以冥界天嶽最強悍的六魔刀擾亂武林。冥界天嶽第一步的動作乃是挑起中原與邪能境的對立，但擒捉天魔爲人質的要脅，非但沒讓經天子與素還真翻臉，更促使兩人的合作，南宮笑、北玄泣一敗塗地，更讓經天子以爲引出了背後的軍師——臥看千秋負平生，負平生的出現似有扭轉戰局的觀感，不但看破滅輪迴的跟蹤，更可操縱天嶽最強的六魔刀，但這皆是四無君讓經天子自以爲是的計畫之一。經天子在引出負平生之後，認爲天嶽已無

所懼，便想著更長遠的計畫，乃控制六魔刀，作為日後進軍中原的武器，在負平生對滅輪迴的下馬威當中，留下一個奇毒的線索，造就了日後經天子察覺負平生據點的破綻之一，這個破綻讓負平生表面上看起來敗得措手不及，但其實負平生乃是四無君手下一個必然的棄子，正是為了讓經天子誤認而精心設計的棄子。

四無君活用負平生這個棄子，不但讓經天子以為完全打敗天嶽軍師，更讓經天子萌生可以控制六魔刀的想法，經天子在探索天嶽主城之時，發現了隱藏的秤命台，四無君偽造南宮笑等人的記憶，讓經天子以為內藏號刀令可控制六魔刀，而負平生也刻意假裝利用主城的號刀令控制裔春秋手中的非道魔刀，在經過經天子數次的測試之後，堅定了心中的想法，就在邪能境打敗負平生之後，便轉而希望能奪取號刀令，控制六魔刀，為此經天子不惜以身犯險，獨自通過秤命台的考驗，來到號刀令面前，豈料這才真正落入了四無君的算計。一小部份的犧牲，一個號刀令的誘餌，一整串的連環追殺，終讓謹慎過人的經天子也不得不敗在天嶽主城之中，平風造雨四無君的李代桃僵之計，也算收到了預定的成效。（此處「李代桃僵」搭配「無中生有」、「關門捉賊」，三計同施，效果×三倍！）（「無中生有」請參考本書第7計，「關門捉賊」請參考本書第22計）

智謀家解說：李代桃僵

> 李代桃僵計謀的精髓，便是以小部份的犧牲換取大方向的利益，用此計就是要抱著部份犧牲的準備，但這也代表四無君對經天子的看重，由於經天子行事向來小心謹慎，甚至到了多疑的地步，單單號刀令的真偽，經天子便確認了數次之多，但這也表示無法輕易的使經天子中計，四無君明白此點，他也算準經天子在未確認南宮笑背後的軍師為何人之前，斷不會輕易的採取行動，因此四無君不得已需要犧牲負平生來換取經天子的鬆懈，雖是如此，但能夠輕易格殺狂妖神的軍師，縱然作假也要有個樣子，因此四無君還擾亂南宮笑、

北玄泣的記憶，而負平生也曾看破滅輪迴的追蹤等等，為的皆是要讓經天子認為眼前與其作對的負平生，確實就是當初設計誅殺狂妖神的天嶽軍師，而負平生死前遺憾自己敗在手下無能，更加深了經天子真正打敗天嶽軍師的事實。並以此計輔助接下來的拋磚引玉、關門捉賊兩計，方能計殺經天子，消滅邪能境兵力。

無中生有

> 打敗冥界天嶽是台面上中原與邪能境皆會去付諸實行的目標，但四無君明白經天子不只要打敗冥界天嶽，更以素還真為敵，因此在對付冥界天嶽之餘，經天子更要加強自己的力量，而這其中，天嶽所擁有的六魔刀之力，便成為經天子眼前最大的目標，甚至超越剷除冥界天嶽，四無君便創造一個根本不存在的號刀令，讓經天子掉入更深層的計謀當中，算計的便是經天子更長遠的野心。

經天子在認為已逼出冥界天嶽背後的軍師之後，同時想著便是深入天嶽中心奪取控制魔刀的號刀令，為了加深經天子的想法，在裔春秋逼殺絕鳴子之時，負平生假裝奔回天嶽之中，以號刀令控制裔春秋退兵，其實真正控制者乃是平風造雨四無君，再加上秤命台的設計，更讓經天子信以為真，自己具有王者天命，可以真正號令魔刀，養成經天子的自大心態，因此就讓經天子落入最後一個計策——關門捉賊當中。

李代桃僵

邪能境內…

你現在很想睡~很想說出你們天嶽的軍師是誰~說吧~說吧~

嗚…嗚…我們軍師…是藍色的…有花紋…還有一身鳥毛…

藍色？有花？還一身毛？這是甚麼怪咖啊…

不會是火雞吧…？

同一時間，冥界天嶽中…

嗯…天嶽第一殿全滅，我的情報也被洩露出去了…

竊聽儀器

這麼一來，想要逆轉情勢只有使用…"李代桃僵"之計！

"李代桃僵"之計…？難道…要找人頂替軍師赴死嗎？

不會是要我去死吧…？

放眼天嶽，外貌氣質與我相仿，能夠頂替我的也只有…

雖然很捨不得…

感謝軍師這麼看得起負平生，但是要我去死…

凰兒二號！就決定是你了~

藍色、花紋、一身毛

呱？

軍師…你還是派我去好了…

無中生有

這個就是秤命台…

好！馬上來試試看～

嘴真毒…

…沒事還對人亂吐痰，這個不是病死就是被人砍死…

司徒恨，二線打手的命格…

真丟臉…

…還有虐待狂，這個以後不被人亂刀砍死說不過去…

渡迷航，打手命…

喔～喔～

滅輪迴你比我們兩個加起來還重耶～

血邪滅輪迴，高手的格…

嘿嘿嘿…

…最佳的輔佐人才…

…不過…遲早要面臨手下一直死，老大一直換的窘境…

…最後落得橫死街頭沒人埋…

報！邪主問秤命台之事查探得如何了…？

秤命台？

沒看到…這裡沒這種東西啊…

只有一堆破銅爛鐵…

是啊…此事純屬無中生有…，應是天嶽的陰謀…

這個故事告訴我們，講話別太毒…

第11計 李代桃僵——「四無君智敗冥界經天子」

關門捉賊

嗚啊！

這不是號刀令…

自爆禮盒：
送給討厭的
人~

藍色羽毛？

嗚啊…

又是炸彈！

羽毛炸彈：
優雅帥氣地
炸人~

經天子，這個
局你滿意嗎？

華麗登場~

你根本是恐怖
份子炸彈客…

哼！就這點程
度…想殺我還
嫌太早…！

喔~
不滿意？
那就…

關門…

放鳥！

就這樣踩到你滿意為止~

嗚啊…！

啾啾啾…

吱吱喳喳…

經天子

小鳥部隊：
吱吱喳喳地
踩人~

計謀：順手牽羊

原文：「微隙在所必乘，微利在所勿得。少陰，少陽。」

注釋：

1. 微隙：微小的空隙，指敵方的某些漏洞、疏忽。
2. 少陰：此指敵方小的疏漏。
3. 少陽：指我方小的得利。

◆ 原文翻譯：再微小的疏忽、虛弱，也必須利用；再微小的利益和勝利也要力爭。我方要善於捕捉時機，伺隙搗虛，變敵方小的疏漏而為我方小的得利。

> **解析：**
順手牽羊，是看準敵方在移動中出現的漏洞，抓住薄弱點，乘虛而入獲取勝利的謀略。古人云：「善戰者，見利不失，遇時不疑。」意思是要捕捉戰機，乘隙爭利，當然，小利是否應該必得，這要考慮全局，只要不會「因小失大」，小勝的機會也不應該放過。

> **歷史實例：「趙匡胤順手牽羊賺帝位」**
五代後周時期，趙匡胤首先假借天命，暗中利用「點檢作天子」流言，誣下了後周中央禁軍首領「殿前都點檢」張永德，排除奪權的一大障礙；表現得忠心耿耿，甚受後周世宗

柴榮器重的趙匡胤，隨即被任命接掌這個職位。其後，趙匡胤再於出兵迎擊北漢與契丹聯軍途中，兵屯陳橋驛時，趙匡胤趁孤兒寡母當權，示意另兩位合謀者幕僚趙普與其弟趙光義，趁著當時出現的「大日吞小日，即將會有新天子出現」的天象預言，再加上「點檢作天子」傳言，鼓譟發動陳橋兵變，黃袍加身，後周恭帝禪位，趙匡胤登上王位，建立宋朝。這一切按常理看，合情合理，無人察覺原來這是一場由趙匡胤等三人齊力推動的密謀。趙匡胤巧妙地運用「順手牽羊」之計，包含排除障礙與順手而為兩個步驟來攫取帝位。

霹靂兵法：順手牽羊──「聖賢諸暗助魔魁之女」

運籌時空：霹靂幽靈箭Ⅰ第9集（聖賢諸暗殺往世道君）

事件簡述：
身為儒教世外書香九代令公之一的聖賢諸，不滿足統領儒教的野心，更希望能夠統掌三教，便利用魔魁之女作亂之時，化身半魅人和魔魁之女談條件，聖賢諸遊走三教與魔魁之女兩方之間，利用儒教令公的權力暗中替魔魁之女護航，並巧妙的利用時間協助魔魁之女，暗殺三教能人，為自己日後的野心鋪路。

> **施計者：聖賢諸（表面工夫：★★★★）**
儒教九代令公之一，天資聰敏，深得儒教夫子信任，但卻包藏禍心，暗中化身半魅人協助魔魁之女，意在稱霸武林。在三教先天出來的三人之中，對比當世道君的外表以及做法，聖賢諸可說是佔盡優勢，並首度開啟了獨特的儒家口音，深受戲迷的喜愛不說，劇中人對其表現也

是讚賞有加，就連誅魔之役，聖賢諸擺明保留實力暗助魔魁之女，儒教夫子還為其背書，是因為聖賢諸天資過人，知道眾人出全力的話反擊力必大，所以聖賢諸才不用全力，如此受到多方肯定，只可惜聖賢諸心術不正，枉費了眾人的期待啊。

❗ 中計者①：往世道君（激動指數：★★★★）

　　道教三世道君之一，個性急躁，嫉惡如仇，希望道教能一派獨大，對魔魁之女進入萬教聯盟極有意見，除了處處針對魔魁之女以外，在魔魁之女被囚禁罟井期間，道教還私下帶人圍殺魔魁之女，出了事還可以咄咄逼人的要儒教、道教配合，明明觸念來、聖賢諸無心戰鬥，往世道君拼死也要跟魔魁之女單挑，最後被聖賢諸給偷襲身亡，甚是可惜了道君百年修為啊。

❗ 中計者②：風雅諸（幸運指數：★）

　　儒教九代令公之一，平時不表意見，參與誅殺魔魁之女的戰役時，傷重遭到聖賢諸偷襲而亡。在儒教之中，由於聖賢諸的表現贏得眾人的贊同，因此除了聖賢諸之外，其他兩位令公並無太多意見，只可惜廣文諸、風雅諸都沒看出聖賢諸暗藏的野心，雖然風雅諸在三六金言的誅魔之戰中，僅受到重傷，但可惜大難不死不一定有後福，受傷的風雅諸還是逃不過聖賢諸的暗算，幸好死前還留下記號，也算揭露了聖賢諸的惡行。

來龍去脈：

　　為助非凡公子奪回政權，魔魁之女憑著對魔域的認識，以及普生的引薦，進入三教與八德聯會合併後新成立的萬教聯盟之中，雖是如此，聯盟之間仍有不少人對魔魁之女懷著成見，認為她是非凡公子的母親，必有問題，其中又以道教反對最烈。另一方面，魔域七重冥王為防止魔魁之女洩漏魔域機密，因此千方百計的要離間魔魁之女與三教之間的關係，魔域放出風聲，說未來魔魁之女將成為武林的女皇，此謠言令萬教聯盟甚為感冒，最後不得以暫時將魔魁之女囚禁在罟井之中調查，雖是如此，道教當世道君、往世道君仍不滿足，堅持要殺魔魁之女，更不顧佛教、儒教反對，兩人前往罟井要殺魔魁之女，同時間魔域殺手也朝著罟井而來。魔魁之女憑著超凡的武力逃過死劫，更意外得到了半魅人的協助，半魅人表明要與魔魁之女合作的誠意，並說會在

日後魔魁之女有難之時協助，最終目的便是要與魔魁之女平分武林，當下四面楚歌的魔魁之女唯有答應半魅人的要求。

　　半魅人來歷不明，但其真正身分便是儒教九代令公之一的聖賢諸，聖賢諸表面上正直謙和，其實內藏野心，儒教九代令公的權力已不能滿足他，聖賢諸便利用三教與魔魁之女不和的局面，想從中攫取好處，最後奪取武林，聖賢諸化身半魅人遊走兩方勢力之中，也由於聖賢諸的介入，使得萬教聯盟對魔魁之女方不至於進入全面逼殺的局面。另一方面，聖賢諸也伺機針對三教之人下手，要一一剷除日後的敵人。

　　一、殺往世道君：由於當世道君在圍殺魔魁之女時受了重傷，往世道君一氣之下，出面要求萬教聯盟即刻對魔魁之女下格殺令，觸念來、聖賢諸無法，請來不知名做評斷，不知名

最後順從道教的意思決定殺了魔魁之女，頓時三教由觸念來、聖賢諸、往世道君三人為代表圍攻魔魁之女。而這方面，牆頭草秦假仙認為未來女皇的謠言可信，希望以後能從魔魁之女那邊得到好處，也不斷的巴結魔魁之女，看到三教先天要來圍殺魔魁之女，秦假仙三人出面擋駕。

三教聯手的誅魔之戰，由於觸念來本就不同意下殺手遂無心應戰，而聖賢諸不管表面上、私底下都維護魔魁之女，因此真心出力的人唯有道教往世道君。一時之間，形成秦假仙三人牽制觸念來、聖賢諸，而往世道君與魔魁之女單獨對決的局面。魔魁之女眼見道教咄咄逼人，在遭到連番圍殺後，也對討好三教失去耐心，當下決定使出真功夫，神農夜煉之招重創了往世道君，往世道君重傷飛出，而這時聖賢諸逮到機會，順勢利用秦假仙發出的氣功，假裝被打得老遠消失現場。這方面觸念來關心道君安危連忙追下，魔魁之女也趁隙離開現場。往世道君被打飛後，雖受重傷仍能以自身功體療傷，就在此時，先到達現場的聖賢諸由後方發出氣功貫穿往世道君，往世道君因此不治身亡，最後聖賢諸再假裝晚到現場，避開嫌疑。

二、暗殺風雅諸：魔魁之女正式與三教翻臉，此時武林傳言三六金言、極陽剋魔之招可殺魔魁之女，三六金言便是三教典籍之中記載的九部陽屬性的武功招式，其實此乃魔魁之女化身的方城之主未情天所設計的陷阱，魔魁之女以當年魔魁所遺留之法控制三教主，證明自己的身分，並放出三六金言可殺魔女的傳言，三教不疑有他，在經過層層安排之後，三教眾人與魔魁之女約戰荒龍道，魔魁之女計畫得手，順勢化明為暗。而三教先天則因為衝擊力過大，各損傷一人，儒教廣文諸當場身亡，風雅諸也遭到重創，慘烈的戰役，三教各帶傷兵回去療養，聖賢諸在此戰之中，信守半魅人的承諾，暗中留手幫助魔魁之女，又在回到世外書香之時，藉著要幫風雅諸療傷的機會，暗下毒手，導致風雅諸突然暴斃身亡，聖賢諸也順勢取得了整個儒教大權。

智謀家解說：

◉ 順手牽羊計謀便在於利用對方的可乘之機，此良機不一定是預先安排的，有時也是意外產生的良機，此時便要懂得隨機應變，攫取對自己最有利的做法。在聖賢諸這兩個例子當中，此兩事件就不是聖賢諸之前料想得到的局面。

在暗殺往世道君這例子當中，秦假仙三人的出現純屬意外，聖賢諸便藉機而為，順道觀察魔魁之女與往世道君的戰況，就在往世道君被打飛之後，聖賢諸抓準時機被秦假仙打飛，其實便是先趕往現場給予往世道君致命的一擊，因此之後的聖賢諸反而比觸念來還晚到達現場，便是一個破綻，這種順勢而為的良機，往往會有驚人的收穫。

第二個例子：荒龍道戰役當中，聖賢諸的留手，一來是對魔魁之女的承諾，二來便是讓自己不至於受到太大的衝擊影響，因此三六金言之後，眾人的傷勢便產生了天差地遠的結果，聖賢諸毫髮無傷，更可趁著要醫治風雅諸的機會，暗中下殺手，可憐的風雅諸到死前才明白聖賢諸是陰謀家，好在風雅諸也算聰明，趕忙在手掌上寫了乂字，暗示兇手是聖賢諸的意思，使得日後百里抱信才能依此尋出儒教的叛徒聖賢諸。

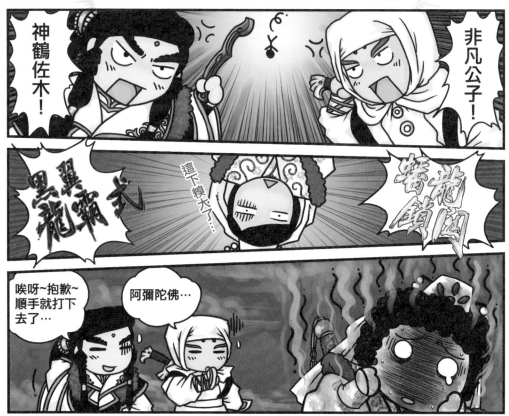

攻戰計

36

PILI STRATEGICS

計謀：打草驚蛇

原文：「疑以叩實，察而後動；復者，陰之媒也。」

注釋：

1. 叩：問、查究。
2. 復者：反覆去做。
3. 陰：此指某些隱藏著的、暫時尚不明顯或未暴露的事物、情況。
4. 媒：媒介。

◆ 原文翻譯：發現了疑點就要偵察核實，查究清楚之後再行動。反覆叩實而後動，實是發現隱藏之敵的重要手段。

● **典故出處：**

打草驚蛇，語出唐朝段成式《酉陽雜俎》：唐代王魯為當塗縣令，搜刮民財，貪污受賄。有一次，縣民控告他的部下主簿貪賄。他見到狀子，十分驚駭，情不自禁地在狀子上批了八個字：「汝雖打草，吾已蛇驚。」打草驚蛇，作為謀略，是指敵方兵力沒有暴露，行蹤詭秘，意向不明時，切切不可輕敵冒進，應當查清敵方主力配置、運動狀況再說。

● **解析：**

打草驚蛇有兩種運用方式：一則指對於隱蔽於險要地勢、坑地水窪、蘆葦密林、野草遍地的敵人，我方不得輕舉妄動、麻痺大意，以免敵方發現我軍意圖而採取主動，我軍稍有不慎，就會「打草驚蛇」而被埋伏之敵所殲。二則我方巧設伏兵，用佯攻助攻等方法故意「打草」，引蛇出洞，中我埋伏，聚而殲之。戰場情況複雜變化多端，此計要視實際情況以及指揮者的智謀運用。

● **歷史實例：「李自成打草驚蛇陷開封援軍」**

明崇禎二年（公元1629年）李自成起義，其部隊逐步壯大，所向披靡。公元1642年，圍困開封。崇禎連忙調集二十五萬兵馬和一萬輛炮車增援開封，集中在離開封西南四十五里的朱仙鎮。李自成為了不讓援軍與開封守敵合為一股，在開封和朱仙鎮分別佈置了兩個包圍圈，把明軍分割開來。又在南方交通線上挖一條長達百里、寬為一丈六尺的大壕溝，一斷敵軍糧道，二斷敵軍退路。明軍各路兵馬，貌合神離，心懷鬼胎，互不買帳。李自成兵分兩路，一路突襲朱仙鎮南部的虎大威部隊，造成「打草驚蛇」的作用，一路牽制力量最強的左良玉部隊。擊潰虎大威部後，左良玉果然因被圍困得難以脫身，人馬損失過半，拚命往西南突圍。李自成故意放開一條路，讓敗軍潰逃，逃了幾十里地面臨李自成挖好的大壕溝，馬過不去，士兵只得棄馬渡溝，這時等在此地的伏兵迅速出擊，敵軍人仰馬翻，屍填溝塹，全軍覆沒。

計謀：借屍還魂

原文：「有用者，不可借；不能用者，
　　　　求借。借不能用者而用之，
　　　　匪我求童蒙，童蒙求我。」

注釋：

1. 匪我求童蒙，童蒙求我：語出《易經》第四卦〈蒙卦〉（上艮下坎）。蒙，卦名。本是異卦相疊。本卦上卦爲艮爲山，下卦爲坎爲水爲險。山下有險，草木叢生，故說「蒙」。這是蒙卦卦象。這裡「童蒙」是指幼稚無知、求師教誨的兒童。

◆ 原文翻譯：世間許多看上去很有用處的東西，往往不容易去駕馭而爲己用。即有些看上去無用途的東西，往往有時還可以借助它而爲己發揮作用。利用沒有作爲的事物，不是我求助於愚昧之人，而是愚昧之人有求於我了。

解析：

借屍還魂的原意是說已經死亡的東西，又借助某種形式得以復活。此計用在軍事上，是指利用、支配那些沒有作爲的勢力來達到我方目的的策略。戰爭中往往有這類情況，對雙方都有用的勢力，往往難以駕馭，很難加以利用；而沒有什麼作爲的勢力，往往要尋求靠山。這時若利用和控制這部分勢力，往往可以達到勝利的目的。兵法家要善於抓住一切機會，甚至是看去沒有用處的東西，努力爭取主動，壯大自己，即時利用而轉不利爲有利，乃至反敗爲勝。

歷史實例：「劉備掠蜀自立」

東漢末年赤壁大戰之後，劉備勢力增強，但還不雄厚，欲往益州（四川）發展。建安二十年（公元215年），曹操進攻漢中，張魯降曹。益州劉璋集團形勢危急，內部爭權奪利，分崩離析。劉備深怕曹操進攻益州，欲請劉備來共同抵禦曹操。此正中劉備下懷，於是派關羽留守荊州，親自率步卒萬人進入益州。劉璋推舉劉備爲大司馬領司隸校尉，自己爲鎮西大將軍兼益州牧。之後劉備接獲荊州來信，說曹操興兵侵犯孫權。劉備請劉璋派三萬精兵、十萬斛軍糧前去助戰。劉璋怕削弱了自己的力量，只同意派三千老兵。劉備乘機大罵劉璋：「我爲你抵禦曹操，你卻吝惜錢財，我怎能和你這種人合作共事！」於是向劉璋宣戰，乘勝直搗成都，完成了佔領益州的計畫。劉備就是借劉璋這個「屍」，擴充了實力，佔據了益州，爲以後建國打下了基礎。

霹靂兵法：借屍還魂──「北辰元凰吞併翳流」

運籌時空：刀戟戡魔錄Ⅰ 第23集（北辰元凰取代南宮神翳成為翳流教主）

事件簡述：

曾經統領過北嶠皇城的北辰元凰，雖然皇朝被滅，但由於身懷的北嶠龍氣，乃是翳流教主復活的關鍵要素，翳流為此對北辰元凰照顧有加，北辰元凰最後藉北嶠龍氣以及慕少艾的協助，反而吞噬掉南宮神翳的軀體，一躍成為翳流的教主東山再起。

施計者：北辰元凰（幸運指數：★★★★）

北辰皇朝皇帝，在北辰皇朝被地理司、鄧九五等人所破後，因緣際會下得到北嶠龍氣，進而利用機會成為翳流教主。當太子的時候有太傅玉階飛協助，失敗的時候有父親北辰胤助其東山再起，就連流離失所了，都有翳流的仇人慕少艾鼎力協助，三度登上權力頂峰的際遇可謂是武林上的超級幸運兒。

中計者：南宮神翳（倒楣指數：★★★★）

翳流的前任教主，因慕少艾與前任忠烈王合作下，致使翳流覆滅，潛伏許久之後，在遺留的後人千方百計的策劃下，終於有復活的機會東山再起，卻因部下的一時疏失，軀體意識反被毛頭小子北辰元凰給取代，堂堂翳流教主就這麼糊裡糊塗的給取代掉了，真是倒八輩子霉了。

來龍去脈：

在北辰胤協助下的北辰元凰打敗北辰鳳先，登基成為北辰皇朝皇帝，但在面對中原正道以及地理司等人的勢力時，北嶠皇城成為第一個被殲滅的組織，在北辰胤的犧牲下，北辰元凰懷著滿腹的怨恨幸運逃出生天，就在北辰元凰來到皇陵之前泣訴自己的遭遇時，再生的北嶠龍氣暴竄而出進入北辰元凰體內，元凰因此脫胎換骨，功力大進。但失去所有兵力、勢力的北辰元凰仍難以和地理司等人抗衡，唯有利用時機使用暗殺手段，來報復這些造成北嶠皇城滅亡的仇敵。北辰元凰率先利用東方鼎立與傲笑紅塵決戰的時刻，出箭重創了東方鼎立，但在偷襲皮鼓師之時，自己也受到了重傷，幸而北辰元凰命不該絕，被翳流

之人蟲皇棼醫人所救。

棼醫人救到北辰元凰只是一份的機緣，但北辰元凰體內的北嶠龍氣則恰巧是翳流教主南宮神翳復活所需之氣，昔日的翳流曾是為禍武林的一個邪派組織，在慕少艾與前任忠烈王的策劃下，將這個邪惡的組織給剷除，但翳流的勢力並沒有完全被殲滅，其中的蟲皇棼醫人便是翳流所遺留之人。當年的南宮神翳雖然被殺，但其怨念及意識卻被保留下來，為讓翳流的勢力重現，棼醫人與昔日教主的好友醒惡者苦心策劃，收集多種要素要讓南宮神翳復活，其中北辰元凰體內的龍氣便是最後的必須之物，為了達到這個目的，棼醫人開始禮遇北辰元凰，並將北辰元凰留在身邊，更助其復仇，

但北辰元凰亦非愚蠢之人，在跟隨焚醫人數次之後，元凰明白一切的好意背後必定有詐，最後得到藥師慕少艾的告知，北辰元凰始得知翳流的用意。

明白身在險境的北辰元凰不急於離開焚醫人身邊，而是裝作毫不知情的配合焚醫人的行動，就在最後的關鍵時分，北辰元凰假裝被騙入翳流教主的洞穴，遭南宮神翳所吸收，但元凰配合慕少艾的安排，竟轉而取代南宮神翳的意識，就在翳流上下一心迎接教主重登大典的時刻，竟見到教主已被北辰元凰所取代。北辰元凰明白翳流上卜的不甘與怨念，他也從吸收南宮神翳的記憶中得知翳流之事，北辰元凰首先承諾會繼承南宮神翳的遺志光大翳流，藉此安撫人心，在中原練峨眉與異度魔界閻魔旱魃兩強爭鬥之時，北辰元凰雖有介入的能力，但他明白此時的翳流尚未完全信服自己，因此北辰元凰全心處理內政，沈潛武林一段時間，安頓翳流人心，日後得到像寰宇奇藏等翳流暗藏的高手全心的輔佐。

智謀家解說：

◎ 借屍還魂此計便是說失敗的一方，藉由其他力量來充實自己，並將以轉化為自己的力量，而這種機會其實並不太多，因為失敗的一方要尋求可以利用且可以控制的力量時往往極為困難，而且被借助的力量必也會對此人有所防範，因此在兩方的拉鋸當中要成功並不算簡單。而在北辰元凰佔領翳流的這個局當中，除了北辰元凰自己本身的運氣之外，慕少艾也扮演了極為重要的角色。慕少艾本身與翳流便有極大的仇怨，若是讓翳流勢力再起，這位藥師恐怕也是坐立難安，因此協助北辰元凰也是對慕少艾有利之處，慕少艾幫助北辰元凰不致於在被教主吸收當中失去意識，最後北辰元凰就反過來併吞了南宮神翳。

再者北辰元凰雖是吞併了翳流，但人心的歸向也是重要的難題，北辰元凰在先前的北嵎皇城鬥爭當中，他採取高壓的殘害手段，雖成功奪得了政權，但也樹立不少敵人，更讓整個北辰皇朝元氣大失，此次的北辰元皇記取教訓，他採取懷柔的安撫政策，順著翳流的方向走，等到時機成熟，眾人也對他不再有疑慮之時，也就是北辰元凰展翅高飛的時刻了。

借屍還魂

我教你一招借屍還魂…

可以反過來把南宮神醫吸乾…

不過因為風險很大，必須事先多練習幾次…

來，把這個當作南宮神醫…

吸乾它。

乾屍一具↑
（感謝南宮神醫自己客串~）

你剛剛說吸甚麼…？

吸乾它。

這個已經是乾屍了耶…要怎麼吸乾啊…？

所以才叫借屍還魂啊~

快，吸乾它。

計謀：調虎離山

原文：「待天以困之，用人以誘之，往蹇來連。」

注釋：

1. 天：指自然的各種條件或情況。

2. 往蹇來連：語出《易經》第三十九卦〈蹇卦〉（艮下坎上）卦。蹇，卦名。本卦爲異卦相疊。上卦爲坎爲水，下卦爲艮爲山。山上有水流，山石多險，水流曲折，言行道之不容易，這是本卦的卦象。蹇，困難；連，艱難。這句意爲：往來皆難，行路困難重重。

◆ 原文翻譯：戰場上我方等待天然的條件或情況對敵方不利之時，再去圍困，用人爲的假象去誘惑敵人，使敵人向我就範。敵人佔據堅固或艱險難攻的陣地，我方便返回，不再攻打。

● ●

解析：

調虎離山，是一種調動敵人的謀略。虎，即指敵方。山，則指敵方佔據的有利地勢。如果敵方佔據了有利地勢，而且兵力眾多，防範周密，此時我方不可硬攻。《孫子兵法》曰：「下政攻城。」不顧條件地硬攻城池是下等策略。敵人既然已佔據了有利地勢，又做好了應戰的準備，正確的方法是設計引誘，巧妙地用小利把敵人引出堅固的據點，把敵人誘離堅固的防地，或者是把敵人誘入對我軍有利的地區，我方就可以變被動為主動，利用天時、地利、人和，便可擊敗敵人，得以取勝。

歷史實例：「孫策調虎離山取盧江」

東漢建安四年（公元199年），孫策欲奪取江北盧江郡。盧江軍閥劉勳勢力強大，於是孫策使出了調虎離山之計。首先派人給劉勳送去一份厚禮，並在信中把劉勳大肆吹捧一番，表示要與劉勳交好，還以弱者的身分向其請求發兵降服上繚。劉勳以爲孫策軟弱無能，免了後顧之憂，決定親自率領幾萬兵馬去攻上繚。孫策見城內空虛，說：「老虎已被我調出山了，我們趕快去佔據牠的老窩吧！」立即率領人馬，水陸並進，襲擊取得盧江。劉勳猛攻上繚，一直不能取勝，得報孫策已取盧江，情知中計，後悔莫及，只好投奔曹操。

● ●

霹靂兵法：調虎離山──「蟻天海殤君為友涉險渡紅塵」

運籌時空：霹靂幽靈箭Ⅰ第13集（七重冥王大軍盡出，計畫成功）

事件簡述：

一頁書的化身宇宙神知被七重冥王捉回魔域之中，七重冥王欲以血池肉林的魔氣來卸除宇宙神知身上的神力，然後將其功力吸盡，就在神知即將絕命之前，一頁書的好友蟻天海殤君義無反顧踏出西丘直闖是非小徑，最後雖未來得及阻止神知的死厄，但在看過血池肉林之後，得知神知尚有靈氣存在血池肉林，遂與神祕女郎合作，以自身安危引出七重冥王，並請神祕女郎進入魔域，毀掉血池肉林，爲宇宙神知的復生鋪路。

施計者：蟻天海殤君（義氣指數：★★★★）

一頁書百年相交的好友，曾因練功走火入魔而得到一頁書金丹的協助，海殤君便立誓要為一頁書擋下三劫，在宇宙神知即將絕命魔域之內時，海殤君毅然步入武林，在是非小徑瘋狂開殺，就算無法挽救神知的死厄，也以自身安危為一頁書佈下復活的計畫，重情重義的形象，深植人心。

中計者：七重冥王（吃虧指數：★★★★★）

堂堂第一魔界的首領，擒回一頁書的化身宇宙神知，欲以神知的內力來增強自己的功體，最後雖然如願以償吸收了神知的真氣，但就在事件發生當下，魔域的入口是非小徑已經被人給砸場了，連自認功力大增的七重冥王都沒辦法擋住，出門報仇結果連家裡面的浴室都被人給毀了，甚至最後還被海殤君消遣其實冥王根本沒吸到功力，到頭來冥王什麼都沒撈到，真是虧大了。

來龍去脈：

一頁書中邪靈奇毒在天河復生之後，便脫出元嬰化身為宇宙神知，雖屢次協助正道，但終究在神力耗盡之後被七重冥王給請回魔域，七重冥王欲藉助血池肉林的魔氣完全消去宇宙神知的神力，再吸收一頁書的真氣內力以為己用。海殤君為了救回好友一頁書，暗中交給秦假仙一封錦囊，作為解救一頁書的關鍵，殊不料就在時刻將近之時，秦假仙竟言錦囊遺失，海殤君大為震驚，便連忙直闖魔域是非小徑，誓要解救好友，奈何是非小徑魑魅魍魎眾多阻礙了海殤君的路程，時間一刻一刻的經過，海殤君終究無法趕至血池肉林，宇宙神知的真氣也被七重冥王吸納殆盡。神知死劫難改，蟻天無力回天，宇宙輪迴無聲慟悲，眼見摯友身亡的海殤君悲憤開殺，玄音急升，宏大的功力毀了是非小徑，並與甫出關的七重冥王對擊一掌，七重冥王雖被打出原形，但海殤君也在此戰暗受內傷。

海殤君要求觀看血池肉林的情況，七重冥王看出海殤君龍非池中物，不願與之正面對敵，便讓海殤君前往觀看，海殤君來到血池肉林，察覺一頁書仍有生機（尚有靈氣未散），又再詢問秦假仙之後，明白錦囊內的英雄淚早已在之前秦假仙前往魔域時，便掉入血池肉林之中，因此一頁書未真正死亡，還保有一點靈氣，但仍須時間孕育。海殤君前往雲渡山，表面上弔祭好友，並宣告要為好友一頁書繼承遺志，維持中原武林的和平，但實際上便是引七重冥王針對自己而來。在是非小徑對擊一掌，海殤君、七重冥王兩人同受內傷，但七重冥王有魔域魔氣可補充，復原情況超過海殤君，而此時的海殤君大可回到西丘療養，但海殤君選擇到雲渡山為好友盡心力，擺明讓七重冥王認為有機可乘。

七重冥王命瘋魔亂道、秤命客等人上雲渡山探查，海殤君故意露出傷勢沈重的樣子，幸好有神祕女郎及時救援方能解危，雖是如此，但海殤君仍執意留在雲渡山，並委託神祕女郎在七重冥王上雲渡山的當下，進入魔域毀掉血池肉林，神祕女郎見海殤君乃是一頁書的摯友便欣然答應。果不其然，七重冥王在得知瘋魔亂道等人的回報後，再加上自己的內傷已痊

癒，便親上雲渡山要一舉格殺蟻天海殤君。海殤君功力不足七成，仍堅持一擋，七重冥王小心謹慎，雖明白海殤君內傷未癒，仍讓瘋魔亂道等人消耗海殤君內力，最後自己親自上陣，一招女蘿笑命破了海殤君的滄海月明映淚痕，蟻天海殤君壯志未酬，絕命雲渡山。而此時的神祕女郎則趁此良機直闖魔域，由於七重冥王率領大將前往雲渡山，使得魔域放了空城，神祕女郎如入無人之境，大鬧魔域之後，更前往內部將血池肉林毀掉，使血池肉林的魔氣遺失殆盡，以此幫助一頁書的靈氣孕育，目的達成的神祕女郎再趕往雲渡山救援海殤君，奈何慢了一步。但其實海殤君乃是使用了塵沙轉命術讓自己逃過死劫，日後隱藏在幽靈馬車當中，在一頁書靈氣於毀壞的血池肉林慢慢形成之後，自己再直闖魔域帶出一頁書的靈氣前往天河，施行助一頁書復活的最後步驟。

智謀家解說：

在一頁書化身的宇宙神知由於神力被化消，使得真氣被七重冥王所吸收而死，但其實海殤君命秦假仙投入血池肉林的英雄淚，正是保存一頁書靈氣的一個寶物，在海殤君進入血池肉林觀看後，便明白一頁書靈氣尚存，但血池肉林並非是一個培育靈氣的好地方，因此海殤君便計畫佈下調虎離山之計，好引出七重冥王以慢慢培育宇宙神知的靈氣。調虎離山計的精髓在於一個「調」字，而要調出盤據山中的虎，便要有足夠的利益，以吸引這隻猛虎出山，而海殤君便是以自己為餌佈下了這個「利」。由於與魔域對擊的一掌，海殤君明白七重冥王必定非常在意他這位剛出現的新強敵，而海殤君讓自己刻意坐鎮雲渡山，表面上由於功體恢復不順，而給了七重冥王一個持續逼殺的好機會。為殺海殤君，七重冥王自然率領大軍圍攻雲渡山，而變成空城的魔域正好讓神祕女郎大鬧一場，神祕女郎大鬧魔域只是一個表態，其實真正的目的便是要破壞血池肉林的魔氣，當初七重冥王利用血池肉林的魔氣化消宇宙神知的神力便是因為此處乃魔氣聚集之處，不利靈氣孕育，因此趁著七重冥離開魔域之時，神祕女郎大鬧魔域並順便毀壞血池肉林，最後一頁書的靈氣培育差不多之後，海殤君再一舉衝入魔域帶走靈氣。海殤君為還梵天金丹之情，不惜踏入武林，甚至不顧自身安危使出調虎離山計力保好友生機，不愧為百世經綸一頁書的摯友。

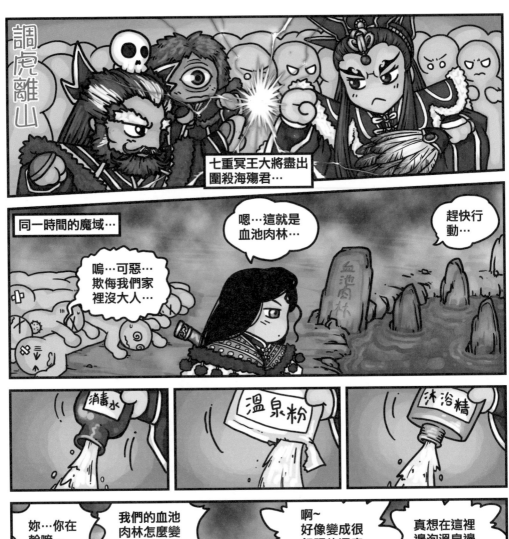

調虎離山

七重冥王大將盡出
圍殺海殤君…

同一時間的魔域…

嗯…這就是
血池肉林…

趕快行
動…

嗚…可惡…
欺侮我們家
裡沒大人…

消毒水

溫泉粉

沐浴精

妳…你在
幹嘛…

我們的血池
肉林怎麼變
這樣…？

啊~
好像變成很
舒服的溫泉
了耶~

真想在這裡
邊泡溫泉邊
唱卡拉OK~

計謀：欲擒故縱

原文：「逼則反兵：走則減勢。緊隨勿迫，累其氣力，

消其鬥志，散而後擒，兵不血刃。

需，有孚，光。」

注釋：

1. 走：跑。

2. 血刃：血染刀刃。

3. 需，有孚，光：語出《易經》第五卦〈需卦〉（乾下坎上）。需，卦名。本卦爲異卦相疊（乾下坎上）。需的下卦爲乾爲天，上卦爲坎爲水，是降雨在即之象。也象徵著一種危險存在著（因爲「坎」有險義），必得去突破它，但突破危險又要善於等待。「需」，等待。〈需卦〉之〈象〉辭：「需，有孚，光亨」。孚，誠心。光，通廣。

◆ 原文翻譯：攻擊敵人過於猛烈，逼敵人太緊，就可能會因此遭到敵人拚死反撲：讓敵人逃跑，反而會削弱敵人的氣勢。緊緊地跟隨敵人身後，消耗敵人體力，消磨敵人鬥志，等敵人兵力分散時再去擒拿，這樣就可以不費一兵一卒、兵不血刃取得勝利。按〈需卦〉演推的原理，突破危險又要善於等待，讓敵人相信還有一線光明。

> **解析：**
欲擒故縱中的「擒」是目的，「縱」是方法。雖然古人有「窮寇莫追」的說法，但實際上，不是不追，而是要如何追。若把敵人逼急了，使得敵人兵力集中全力，拚命反撲，反而得到反效果；不如先暫時放鬆一步，使敵人喪失警惕、鬥志鬆懈，然後再伺機而動、殲滅敵人。

> **歷史實例：「諸葛亮七擒孟獲」**
蜀漢建立之後（公元221年），諸葛亮即定下北伐大計。當時西南夷酋長孟獲率十萬大軍侵犯蜀國。諸葛亮為了解決北伐的後顧之憂，決定親自率兵先平孟獲。蜀軍主力到達瀘水（今金沙江）附近，誘敵出戰，事先在山谷中埋下伏兵，孟獲被誘入伏擊圈內，兵敗被擒。諸葛亮考慮到孟獲在西南夷中威望很高，影響很大，欲使其心悅誠服，主動請降，南方方能真正平定，遂決定對孟獲採取「攻心」戰，斷然釋放孟獲。孟獲表示下次定能擊敗諸

葛亮，諸葛亮笑而不答。孟獲回營，拖走所有船隻，據守瀘水南岸，阻止蜀軍渡河。諸葛亮乘敵不備，從敵人不設防的下流偷渡過河，並襲擊了孟獲的糧倉。孟獲暴怒，要嚴懲將士，激起將士的反抗，於是相約投降，趁孟獲不備，將孟獲綁赴蜀營。諸葛亮見孟獲仍不服，再次釋放。以後孟獲又施了許多計策，都被諸葛亮識破，四次被擒，四次被釋放。最後一次，諸葛亮火燒孟獲的藤甲兵，第七次生擒孟獲，終於感動了孟獲，他真誠地感謝諸葛亮七次不殺之恩，誓不再反。從此，蜀國西南安定，諸葛亮才得以舉兵北伐。在軍事謀略上，有「變」、「常」二字。釋放敵人主帥，不屬常例。通常情況下，抓住了敵人不可輕易放掉，以免後患。而諸葛亮審時度勢，採用攻心之計，七擒七縱，主動權操在自己的手上，最後終於達到在政治上利用孟獲的影響，穩住南方，在地盤上，次次乘機擴大疆土的目的。這說明諸葛亮深謀遠慮，隨機應變，巧用兵法，是個難得的軍事奇才。

計謀：拋磚引玉

原文：「類以誘之，擊蒙也。」

注釋：

1. 擊蒙也：語出《易經》第四卦〈蒙卦〉（上艮下水）。蒙，卦名。本是異卦相疊。本卦上卦爲艮爲山，下卦爲坎爲水爲險。山下有險，草木叢生，故說「蒙」。這是〈蒙卦〉卦象。擊，撞擊，打擊。誘惑敵人，便可打擊這種受我誘惑的愚蒙之人了。

◆原文翻譯：出示某種類似的東西去誘惑敵人，從而打擊被我誘惑所矇騙的敵人。

> **典故出處：**
> 拋磚引玉，出自《傳燈錄》。相傳唐代詩人常建，聽說趙嘏要去游覽蘇州的靈巖寺。為了請趙嘏作詩，常建先在廟壁上題寫了兩句，趙嘏見到後，立刻提筆續寫了兩句，而且比前兩句寫得好。後來文人稱常建的這種作法為「拋磚引玉」。

> **解析：**
> 拋磚引玉的原意是將「磚拋出，引回玉來。後以此為自謙之詞，比喻自己先發表的粗陋詩文或不成熟的意見，以引出別人的佳作或高論。」但用在軍事上則「磚」、「玉」是一種形象的比喻。「磚」指的是小利，是誘餌；「玉」指的是作戰的目的，大的勝利，是指用相類似的事物去迷惑、誘騙敵人，進行「拋磚」的手段，使敵人懵懂上當，中我圈套，然後乘

機擊敗敵人，以達到「引玉」的目的。

> **歷史實例：「楚國拋磚引玉輕取絞城」**
> 東周春秋時期，周桓公十二年（公元前700年），楚國發兵攻打絞國（今湖北鄖縣西北），絞城地勢險要，易守難攻，決定堅守城池。楚軍多次進攻，均被擊退。兩軍相持一個多月。楚國大夫屈瑕向楚武王獻上一條「攻城不下，不如利而誘之」的計謀。建議：趁絞城被圍月餘，城中缺少薪柴之時，派些士兵裝扮成樵夫上山打柴運回來，敵軍一定會出城劫奪柴草。頭幾天，讓他們先得一些小利，等他們麻痺大意，大批士兵出城劫奪柴草之時，先設伏兵斷其後路，然後聚而殲之，乘勢奪城。於是依計而行，絞國果然吞下柴草釣餌，不知不覺被引入楚軍的埋伏，無力抵抗，只得請降。

霹靂兵法：拋磚引玉——「清香白蓮素還真統領群俠」

運籌時空：霹靂金光 第16集（素還真初登場）

事件簡述：

霹靂首席男主角，超凡脫俗、器宇軒昂，行事以仁爲本，以天下大同爲己任，因此自出道以來便成爲中原武林的指標人物，歷經多次劫難，皆在正道群俠的同心協助下順利化解，並阻止了無數個覬覦中原武林的野心組織，贏得中原武林的齊心肯定。窺其

成功之處，乃在於素還真以自我為表率，為蒼生付出無怨無悔的廣闊胸襟，使群俠皆能予以認同，並共同為中原武林奮鬥，不計辛勞、只求武林和平。

❓ 施計者：素還真（人和度：★★★★★）

自出道以來行中庸之道，以仁處世的清香白蓮素還真，從霹靂金光出場以來，歷經數十個系列，面對過無數的野心組織、陰謀家，皆能在眾人的協助下一一渡過難關，更贏得中原群俠的一致肯定，稱得上是交友最廣泛，最具人和的絕代神人。

來龍去脈：

自清香白蓮素還真於出道以來，為維護中原武林盡心盡力，歷經風波而不墜，危急之時常有貴人相助，身旁更不乏有一群為其出生入死亦在所不惜的好友，從天下第一辯秦假仙、曾是歐陽上智殺手的刀狂劍痴葉小釵，乃至於一頁書、青陽子、黑白郎君、莫召奴、白馬縱橫等等，素還真與其好友長久以來，奔波武林和平，所得到的援手也幾近源源不絕，使其面對無數的難關，皆能迎刃而解，其因何來？若以計謀的眼光觀來，便是素還真深諳拋磚引玉之道。

素還真從翠環山出道以來，好友僅有隱蔽紅塵一線生，當素還真踏入中原武林後，便道破白骨靈車之主宇文天妄想統一中原的野心，使宇文天無法順遂如意，當下也成為宇文天、霹靂門、魔火教等邪惡組織的目標，在當時素還真可說毫無援手，縱然素還真擁有一人三化之招，但此乃一時之招，面對長久的威脅，仍有力殆之時，行走武林日久，朋友方是最大的支持者。而素還真以維持和平為己任，不多時便得到如三聖會怪老子、秦假仙等人的支持，助其渡過難關，久而久之，更成為玉聖人史艷文的接任者，此乃素還真的真心，也可說是素還真拋磚引玉的初步成就。而之後的武林，協助素還真之人更是多不勝數。

在當時的武林，大多數人皆瞧不起身分卑微的秦假仙，素還真卻絲毫不以為意，甚至非常樂意與秦假仙結為好友，當白骨靈車在通天柱上等待素還真現世的當下，秦假仙在柱子底下吹噓自己與素還真多麼的熟，但卻渾然不覺，眼前聽其交談之人正是素還真，而素還真也不加以道破，便以一招旋空斬登上通天柱，事後更結交秦假仙為好友，更因秦假仙撿到素還真所著的非貢刀譜而贈其刀鎖，讓秦假仙初嘗威風，更在名人榜上，將秦假仙拱上天下第一辯的位置，這對原本在武林中身分卑微低下的秦假仙來說，可說是非常的重視與尊重，單看秦假仙日後數百集，仍將自己是當年名人榜上天下第一辯的身分說上數十次，便知秦假仙對此名銜的重視，從此以後，秦假仙也成為力挺素還真最有力的人，秦假仙就曾言，一生只尊敬過兩個人，一位是玉聖人史艷文，另外一名便是清香白蓮素還真。

再觀一例，靈心異佛的師尊百世經綸一頁書，已然是將近超凡入聖之佛門高僧，卻因靈心異佛之死而渡紅塵，其徒靈心異佛為了八卦人頭顱而身亡，更在死前救了當時身中波幻迷掌的素還真一命，善惡分明的一頁書出現武林之後，非但沒有怪罪素還真，更認同徒弟靈心異佛的決定，也代表認同素還真對武林和平的貢獻，日後更挺身相助，在素還真因天蝶盟的計畫，使其運勢將走到亢龍有悔之局時，一頁書力擋素還真傲世三部絕學，讓素還真恢復冷靜，為此更差使自己陷入險境之中，何以一名將近得道的高僧如此幫助素還真，便是素還真於維持武林和平採取的行動中，已經得到了

一頁書的認可，更得到眾人的肯定及讚賞。另一名曾經與素還真對戰十二天十二夜的刀狂劍痴葉小釵亦同，曾是仇敵，而今已是與素還真共患難的摯友，便是因為在崎路人的遊說下，葉小釵、仇魂怨女也認同了素還真的作為，使得兩名曾是歐陽世家一份子的人，都轉而幫助素還真。

素還真以對秦假仙的尊敬與重視，贏得秦假仙的友誼，再以對武林和平付出的努力，獲得一頁書、葉小釵等人的認可與肯定，這便是交友處事上，一種拋磚引玉的運用，所謂的計謀有時不僅僅只能單單用於軍事用途上，於政治、商業甚至做人處事上，皆是一種可予以參考、運用的方法。

智謀家解說：

拋磚引玉原指以粗淺、不成熟的意見，去引出別人高明、完美的意見或是作品，用於一般軍事上，便是以相類似的事物去迷惑、誘騙敵人，使其上當。廣泛而言，便是以誘餌為手段，來獲取更可觀的利益。

拋磚引玉之計可用於很多地方，簡單來說，設下誘餌、利益使他人上當便是一個最常見的使用範例，但所謂的計謀，其實無分好壞，單看使用者內心的想法及用途、目的，清香白蓮素還真智謀無雙，他體認到要算計一人，不如以實際行動去爭取大多數人的認可，這便是一種將拋磚引玉之計發揮到極致的功用。以素還真個人在武林道上對中原和平的努力付出，造就了大部分人對素還真三字的主觀看法，得到他人的認同以及協助，共同為中原武林的和平而奮鬥。素還真曾經說過，素還真三字已不單單代表他自己，更代表著眾人對武林和平維持的一份心，因為素還真感受到眾人對他的支持，便是對武林和平的支持，眾志成城，才有辦法面對無以計數的陰謀家，這也正是素還真屹立武林許久的原因。

計謀：擒賊擒王

原文：「摧其堅，奪其魁，以解其體。

龍戰於野，其道窮也。」

注釋：

1. 龍戰於野，其道窮也：語出《易經》第二卦〈坤卦〉（坤下坤上）。坤，卦名。本卦是同卦相疊，爲純陰之卦。引本卦上六・〈象〉辭：「龍戰於野，其道窮也。」是說即使強龍爭鬥在田野大地之上，也是走入了困頓的絕境。

◆ 原文翻譯：摧毀敵人的中堅力量。抓獲敵人的首領，就可使敵人全軍解體。就好像龍離開大海到旱地作戰，已經到了窮途末路的地步。

典故出處：

擒賊擒王，語出唐代詩人杜甫〈前出塞〉：「挽弓當挽強，用箭當用長；射人先射馬，擒賊先擒王。」民間有「打蛇打七寸」的說法，七寸是蛇的要害，也是相同的意思。「蛇無頭而不行，鳥無翅而不飛」即蛇無頭不行，打了蛇頭，這條蛇也就完了。比喻群眾失去首領，即不能有所行動。

解析：

擒賊擒王，就是捕殺敵軍的首領或摧毀敵人的主將，敵方陷於混亂，便於打垮敵軍主力，擒拿敵軍首領，徹底擊潰瓦解敵軍。古代兩軍交戰對壘，白刃相交，敵軍主帥的位置較明顯且容易判定。若敵方失利兵敗，敵人主帥則會化裝隱蔽，讓我方一時無法認出。戰爭中，如果滿足於小的勝利，打了個小的勝仗，卻錯過了獲取大勝的時機，而不去摧毀敵軍主力，不去摧毀敵軍指揮部，捉拿敵軍首領，錯失「擒王」的機會，就好比「縱虎歸山，後患無窮」。

歷史實例：「張巡計擒尹子奇」

《新唐書・張巡傳》：「昔張巡與尹子奇戰，直衝敵營，至子奇麾下，營中大亂，斬賊將五十餘人，殺士卒五千餘人。巡欲射子奇而不識，剡蒿為矢，中者喜謂巡矢盡，走白子奇，乃得其狀，使霽雲射之，中其左目，幾獲之，子奇乃收軍退還。」

唐朝安史之亂時，安祿山之子安慶緒派勇將尹子奇率十萬勁旅進攻御史中丞張巡駐守的睢陽，二十餘次攻城，均被擊退，只得鳴金收兵；晚上剛剛準備休息，而張巡「只打雷不下雨」，不時擂鼓，像要殺出城來，卻一直緊閉城門，沒有出戰。尹子奇的部隊被折騰了整夜，疲乏已極。此時，城中一聲炮響，張巡率領守兵衝殺出來，接連斬殺五十餘名敵將，五千餘名士兵，尹軍大亂。張巡急令部隊擒拿敵軍首領尹子奇，但在亂軍之中，難以辨認，於是心生一計，讓士兵用秸稈削尖作箭射向敵軍。敵軍發現是秸稈箭後，以為張巡軍中已沒箭了，於是爭先恐後向尹子奇報告這個好消息。張巡見狀，立刻辨認出了敵軍首領尹子奇，急令神箭手南霽雲向尹子奇放箭，正中左眼，只見尹子奇鮮血淋漓，抱頭鼠竄，倉皇逃命。敵軍一片混亂，大敗而逃。

霹靂兵法：擒賊擒王──「方城之主扶持非凡公子」

運籌時空：霹靂幽靈箭Ⅰ第19集（方城之主未情天出場，要求扶持非凡公子）

事件簡述：
魔魁之女為讓愛子非凡公子重登三教聖主寶座，密謀以三教授命者未情天的身分，出面領導萬教聯盟。未情天先放出三六金言極陽剋魔的說法，使得荒龍道戰役未打就先定下結果，並在戰役之前，以魔咒控制老佛格殺萬教聯盟盟主觸念來，為未情天號令萬教聯盟鋪路。

施計者：魔魁之女（母愛指數：★★★★★）
魔魁的女兒，流落東瀛下嫁七色龍，造就非凡公子習得高深忍法，在非凡公子遭到魔域打敗失去三教聖主寶座之後，便處心積慮要讓非凡公子東山再起，後入主萬教聯盟卻遭到各方圍攻，決定出狠招假裝三教授命者要號令三教，又佈下層層計畫，一切都是為了替非凡公子鋪路。

中計者①：萬教聯盟（指數：★★★★）
中計者②：觸念來（無辜指數：★★★★★）
菩提學院八朝元老之一，本是不問世事、隱居於明吾凡洞修行的高僧，因三教之子的紛爭而不得不介入武林。觸念來一心為武林奉獻，誅奸滅惡不遺餘力，毫無心機，致使曾遭算計而被魔域所擒，受盡苦難，在眾人解救下方脫困，為此萬教聯盟成立之初讓其居於盟主之位，卻因位居盟主之位而成為魔魁之女必殺的目標，真是無端惹災殃，無辜至極啊。

來龍去脈：

三教之子非凡公子在素還真策劃之下現出了真身，雖一時統領三教成立霹靂王朝登上三教聖主的寶座，卻因高壓政策的關係而導致眾叛親離，在不知名、照世明燈奔走之下，三教再度聯合成立萬教聯盟要對抗魔域，並推舉於霹靂王朝時期出力最多，甚至因此被挖出心肝腸並吊在觀風嶺的觸念來為盟主，而魔魁之女也以其對魔域的了解，加上普生大師的引薦而混入萬教聯盟，但魔魁之女因道教的刁難，加上魔域七重冥王的干涉，導致由內部瓦解萬教聯盟的計畫受挫，魔魁之女為讓非凡公子重登三教聖主的地位，決定轉而利用傳說中的三教授命者身分，並採取極端手段。

傳聞中三教教主派出授命者，欲尋找出三教之子進而帶領三教，但直到非凡公子身分洩漏之後，授命者的身分卻一直是一個謎團，魔魁之女看準萬教聯盟之中，三教彼此之間仍然無法完全的合作，因此要讓非凡公子重回三教聖主的身分，除了設法扭轉非凡公子的形象之外，接著便是需要一有力人士以正統的名義壓迫三教，使其聽命行事。

魔魁之女首先讓自己成為萬教聯盟台面上最想剷除的對象，接著放出三六金言、極陽剋魔的傳聞，讓三教湊齊九招極陽之招，日後用以誅殺魔魁之女，而放出消息者便是最後魔魁之女化身的三教授命者──方城之主未情天。

就在三教費心尋找三六金言之時，魔魁之女再施毒手，以魔咒催化元佛於深夜前往齊天殿暗殺萬教聯盟主觸念來，觸念來死於元佛之手頓時引起三教的震撼，此時的未情天再以飛帖告知眾人，觸念來乃是因為日前被魔域以破元鬼釘釘住而感染了魔氣，因此三教祖師才出面殺了觸念來，雖然難以置信，但三教當時也只能做此推想，並只能請不知名暫代決策地位，而這一切皆是為了替日後未情天的出場做鋪陳。

　　就在荒龍道上，魔魁之女按照既定的計畫死於三六金言之手，雖然三教有所損傷，但至少成功誅殺了魔女，在此時的方城之主未情天的聲勢達到了頂峰，接著魔魁之女再即刻召開方城盛會，並請出道尊作證自己乃是傳聞中的三教授命者，接著就在眾目睽睽之下，要求三教重立非凡公子為主。在萬教聯盟群龍無首的情況，加上未情天又請出道尊，更拿出幽靈箭做威脅，頓時三教陷入了不得不重扶非凡公子為主的局勢當中。而在日後魔魁之女又設計非凡公子在三教面前展現實力，以一招黑翼龍霸式斬殺了七重冥王，若非神祕女郎排下破天計畫揭露未情天的身分，以及素還真、一頁書以無敵聖劍、無后彎刀解破幽靈箭，非凡公子將順利的依照方城之主的計畫，重登三教聖主的地位。

智謀家解說：

　　一般說來，擒賊擒王的用意是直接瞄準敵方的首領，摧毀敵人最主要的力量，使對方全軍瓦解，而在方城之主此局當中，魔魁之女要做的不僅僅是瓦解萬教聯盟，而是先讓萬教聯盟失去了最重要的盟主之後，再以瞬雷不及掩耳的速度，軟硬兼施，逼迫萬教聯盟重新扶持非凡公子繼任盟主。以當時

三教各懷異心而言，若是失去了中間折衝的觸念來，三教之中的道教必會以強硬的態度妄想取得盟主之位，而聖賢諸暗懷鬼胎，必也不會退讓，萬教聯盟分崩離析的機會大大增加，加上當世道君等人有勇無謀，讓道教擔任萬教聯盟之首，對三教而言有害而無益。觸念來之地位本屬三教唯一的共識，由於觸念來的身亡，萬教聯盟之內已派不出合適的盟主之位，就算不知名暫代也只是權宜之計，而魔魁之女便是看準此點，因此選擇在荒龍道戰役之前殺死觸念來，讓萬教聯盟群龍無首，接著荒龍道之戰又充分凸顯方城之主的功勳，一舉讓群龍無首的萬教聯盟有了一個服膺的目標，因此在方城盛會之前，萬教聯盟眾人高高興興的前往赴會，以為有了一個新的領導者，卻不料接到了一個要扶持非凡公子為首的條件，逼使三教別無他法。

　　若是魔魁之女在荒龍道之戰後才殺觸念來，則難免會引人遐想，背後必有陰謀安排，因此在荒龍道戰役前殺死觸念來，乃屬最佳時機，一來讓人不至於聯想觸念來之死與方城之主的關係，二來也是藉著群龍無首的情況讓三教先陷入一個短期的混亂之中。由此可看出魔魁之女要重新扶持非凡公子的用心良苦以及佈局機深啊。

　　此局其實跟經天子殺九曲邪君有異曲同工之妙，但兩者的時間差則決定了日後統整該組織的合理性。經天子選擇在邪、妖兩派決戰之前殺死九曲邪君，便是算準了邪能境不願在與狂妖族之戰中屈居下風，因此只能委屈讓地獄死神代表邪能境，此計當中趁火打劫的成份比例較重。而魔魁之女此局，殺觸念來到扶持非凡公子途中隔了荒龍道戰役，較不會引人聯想，而且軟硬兼施的手法，讓三教更無立場反駁，就以要霸佔該組織的力量而言，比起地獄死神強橫的力量威脅，魔魁之女的擒賊擒王之計用得更為精妙。

擒賊擒王

你這酸儒！整天乳乳乳的乳甚麼啊！

汝…！身為先天人竟然口出穢言！

好了~好了~大家不要吵啦…

三教和平相處最重要…

因為我們都是一家人啊~道君是人~聖賢諸也是人~三教所有人都是人…

嘰哩呱啦…

夠了！STOP！

別再唸了…

我還沒說完呢~正因為大家都是一家人…

咕嚕呱啦…

嗚…

綁緊…

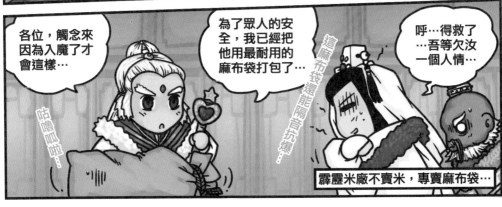

各位，觸念來因為入魔了才會這樣…

為了眾人的安全，我已經把他用最耐用的麻布袋打包了…

這麻布袋還能福音轟爆…

咕嚕呱啦…

呼…得救了…吾等欠汝一個人情…

霹靂米廠不賣米，專賣麻布袋…

36

PILI STRATEGICS

混戰計

計謀：釜底抽薪

原文：「不敵其力，而消其勢，兌下乾上之象。」

注釋：

1. 敵：動詞，攻打的意思。
2. 力：最堅強的部位。
3. 勢：氣勢。
4. 兌下乾上之象：語出《易經》六十四卦中的第十卦〈履卦〉（兌下乾上），上卦爲乾爲天，下卦爲兌爲澤。兌爲陰卦，爲柔；乾爲陽卦，爲剛。兌在下，從循環關係和規律上說，下必衝上，於是出現「柔克剛」之象。

◆ 原文翻譯：無法匹敵敵人最堅強的力量，就要去削弱敵人勢力的來源，從〈履〉卦的原理推演出，分離至剛至陽的乾的力量。

典故出處：

語出北齊魏收〈為侯景叛移梁朝文〉：「抽薪止沸，剪草除根。」古人還說：「故以湯止沸，沸乃不止，誠知其本，則去火而已矣。」意即水燒開了，再加開水進去是不能讓水溫降下來的，最根本的辦法就是把火退掉，水溫自然就降下來了。

解析：

釜底抽薪，是指對強大的敵人雖然一時阻擋不住，我方便可避其鋒芒，絕不可用正面作戰的方式，而應該避其鋒芒，然後削減敵人氣勢的來源，再乘機取勝的謀略。就好比鍋裡的水沸騰是靠火的力量，而沸騰的水和猛烈的火勢是勢不可擋、難以接近的，但產生火的薪柴卻是可以接近的，所以只要把柴火拿掉，鍋裡的水、底下燒的火，都將慢慢冷卻。而削弱敵人氣勢的最好方法便是採取攻心戰，讓對方的力量逐步削弱，最後便可輕易的打敗強敵。

歷史實例：「薛長儒攻心戰術勇挫敵人士氣」

宋朝薛長儒為漢、湖、滑三州通判，駐漢州。州兵數百叛，開營門，謀殺知州、兵馬監押，燒營以為亂。薛長儒在叛軍氣勢最盛之時，挺身而出，隻身進入叛軍之中，採用攻心戰術。他用禍福的道理開導叛軍，要他們想想自己的前途和父母妻子的命運。叛軍中大部分人是脅從者，所以自然被他這番話說動了。薛長儒趁勢說道：「現在，凡主動叛亂者站在左邊，凡是不明真相的脅從者站在右邊。」結果，參加叛亂的數百名士兵，都往右邊站，只有為首的十三個人慌忙奪門而出，分散躲在鄉間，不久都被捉拿歸案。這就是用攻心的方法削弱敵人氣勢的一個好例子。

霹靂兵法：釜底抽薪──「普九年瓦解歐陽世家」

運籌時空：霹靂至尊 第15集（歐陽世家被破，計謀成功）

事件簡述：

在陷地等待真命天子三十年的普九年，在被金少爺請出陷地之後，不僅立刻幫助金少爺成為南霸天的盟主，建立無敵太陽盟，更以各種玄妙的計策給予歐陽上智層層疊疊

的壓力，讓歐陽上智越發焦躁，也做下諸多非議之事，最後眾義子離歐陽上智而去，歐陽世家也隨之瓦解。

施計者：普九年（一鳴驚人指數：★★★★★）

普九年，隱居在陷地的智者，輔佐命中的貴人金少一，統合南霸天，並使歐陽世家分崩離析，逐步走向敗亡。從金少一還未出生就在等待貴人的普九年，外表已經夠嚇人了，腦袋裡面的東西更嚇人，花了三十年的時間等待，結果只花了三集就瓦解了歐陽世家，尤其三言兩語便挑動敵人叛變，或是說服第三勢力加入，口才之好，思考之周密，讓人咋舌不已，實在是人不可貌相的最佳代表，堪稱最具爆發力的軍師。

中計者：歐陽上智（人和指數：★）

歐陽上智，歐陽世家的創立者，名人榜上的天下第一智，雖有超凡智謀，卻過於猜忌、嚴苛，導致眾叛親離。嗜好收義子的歐陽上智，最擅長操弄人心，但卻過度沈迷這種心理遊戲當中，不僅對他人無法信任，更視義子的忠誠度於無物，只要沒有了利用價值便想將其犧牲，最後終於自毀長城，遭致眾義子的反感而眾叛親離。

來龍去脈：

歐陽世家的陣容，堪稱霹靂有史以來統合武林上最多名人、最龐大、最驚人的組織，歐陽上智更可說是第一位可稱為武林皇帝的人，就在歐陽上智順利讓素還真俯首稱臣之後，卻隨即利用詐死隱居幕後，並試探眾義子們的忠誠程度，此點可說是歐陽上智最擅長使用的真真假假一計，但也曝露出歐陽上智多疑、猜忌的個性。

七色災主普九年，具有超凡的智謀，以及算計、佈局能力，隱居在陷地多年，只為等待命中註定要輔佐的貴人——金少一出現，就在本名金少一的金少爺迎回普九年之後，普九年便協助金少爺推翻半月郎君，統合了南霸天十

三連鎖會，並改名為無敵太陽盟。雖擁有南霸天的兵力，但其實南霸天早已是一個空殼勢力，面對歐陽世家廣大的勢力，而這些兵力則由歐陽上智眾多武功高強的義子來帶領，不管從任何角度看，南霸天根本沒有與歐陽世家一拼的實力。但普九年卻大膽的對金少爺提出計畫，不僅要逐步增強南霸天的實力，更針對歐陽世家眾義子下手，削弱歐陽上智的力量。

歐陽世家強盛的原因，便在於歐陽上智善收義子，人盡其才，使對手無法測度歐陽世家真正的實力，當初的素還真便是敗在此點之下，致含恨公開亭。普九年針對歐陽世家的力量，估算與其對敵之力，試以下表分析：

歐陽世家人馬	普九年估算之人	歐陽世家人馬	普九年估算之人
素還真	談無慾	一線生	蓋天公
冷劍白狐	一劍萬生	蔭屍人	滄海聖老
藏鏡人	一刀萬殺	紫霹靂	金太極
葉小釵	半駝廢	流星君	火陽真君
蕭竹盈		素雲柔	
沙人畏		照世明燈	

備註：紅色為當時不在南霸天之人。

由此表可看出歐陽世家之所以強大的原因所在，幾乎武林上泰半的名人皆是歐陽世家之人。而南霸天當時也不過正巧有月才子談無慾前來投靠而已。但南霸天有一歐陽世家缺少之人，便是軍師普九年。

在太陽盟建立初期，南霸天便收到歐陽上智所發之邀請函，邀請位在歐陽世家南方的敵人——十三連鎖會之主以及北面的敵人——齊天塔之主在嵩山共商疆土之事，普九年讓金少爺單刀赴會，只告訴了金少爺利用毀掉九天神罩為籌碼。金少爺照普九年的計畫行事，果真替南霸天爭取到長江以南的領土統轄權，同時更帶給歐陽上智莫大的壓力，因為九天神罩乃是照世明燈幫助歐陽上智的條件，因此歐陽上智不能讓九天神罩毀壞，但因此讓歐陽上智有種受九天神罩牽制的感覺，並積極的想擺脫這種箝制，進而與照世明燈發生衝突，此舉讓照世明燈協同葉小釵不再幫助歐陽上智，甚至倒戈提醒南霸天有關歐陽世家的來襲。

普九年為建立南霸天的實力，首要便是解除一劍萬生、一刀萬殺、半駝廢的石化，使其為自己效命，而金太極的首級便是半駝廢的收藏之一，由此可見普九年的人員排佈，看似不可能，實際上卻是有其根據的。普九年先將一劍萬生三人的石像帶回南霸天，並與談無慾兩人前往北域的四鐘練功樓尋求白文采協助，以解除抓風成石的功大，此行雖必須跨過歐陽世家的地盤，但普九年自有其用意。普九年於行程當中，以說服齊天塔未老人化解仇恨為籌碼，讓火陽真君協助南霸天對付流星君，接著便前往雨台齊天塔拜訪童顏未老人，兩人達成南北合作對付歐陽世家的決議。而在中途普九年雖遭到歐陽世家的伏兵襲擊，普九年一則以談無慾殺死素雲柔，二來用其機智逃過多次追殺，最後雖被素還真所攔截，也是造成日月才子兩敗俱傷之局，此時的歐陽世家已損三名大將，包括談無慾前來投靠時所殺的沙人畏。

在普九年說服練功樓之主答應解除石封之後，回程途中，遭到冷劍白狐的跟蹤，千鈞一髮的殺機，普九年不疾不徐帶著一朵鮮花來到談笑眉墓前，一番的說詞讓冷劍白狐想起當初生母談笑眉乃是被歐陽世家的義子沙人畏所毒殺，冷劍白狐轉而前往無極殿狙殺歐陽上智，

在此又剪除了歐陽上智一大力量。此時的歐陽上智也感受到普九年帶來的層層壓力，生性多疑的歐陽上智命一線生交出紫霹靂的控制權，以保護自己，此舉更讓一線生認為歐陽上智有意殺他，遂萌生暗中協助南霸天殺死歐陽上智的念頭。到此為止，歐陽世家的力量可說已被削弱大半，接下來的歐陽上智為了破壞金少爺在南霸天的聲望，兵走險棋，唆使流星君與蕭竹盈發生亂倫之舉，使蕭竹盈受到刺激而恢復記憶，雖然得到金少爺的祕密，也恢復對三魔靈的控制，但卻埋下了日後失敗的主因。由於普九年與未老人之前的協議，由未老人協助分化歐陽世家的人員，未老人利用從金羽蘭得到的消息，直接的讓流星君、蕭竹盈兩人知道亂倫的事實，加上一線生的佐證，流星君、蕭竹盈已然決定背叛歐陽世家。

最後的大戰，不知已經眾叛親離的歐陽上智帶領大軍，妄想掃平無敵太陽盟，想不到大軍一到長江以南，一線生、流星君、蕭竹盈便率眾離開，藏鏡人知悉祕密後也離開戰場，當下歐陽上智大勢已去，有如驚弓之鳥的逃竄而去，最後在照世明燈面前，被葉小釵斷去四肢囚禁在死刑島，一代帝王歐陽上智建立起來的歐陽世家，就這麼被普九年逐步瓦解了。

智謀家解說：

歐陽上智的強乃是強在他對人心的掌控，以及廣收義子厚植實力的做法，因此普九年在擔任太陽盟軍師之時，明白要打敗歐陽上智便要先瓦解歐陽世家的力量。普九年利用九天神罩率先造成歐陽上智與照世明燈不睦的情況，使歐陽上智亂了方寸，加上無敵太陽盟實力逐漸增強，又有普九年這位軍師，更加重了歐陽上智的危機感，此時歐陽上智多疑的個性，為求勝利不擇手段的躁進做法使其鑄下了大錯，一線生、蕭竹盈、流星君的背叛，可說是歐陽上智自己導致的結果，而普九年則利用談無慾除去三名強敵，加上冷劍白狐的背叛，使得歐陽世家整個土崩瓦解，這正是普九年釜底抽薪之計的絕妙之處，消除歐陽世家強勁的根本，最後整個中原的統治者歐陽上智自然就兵敗如山倒了。

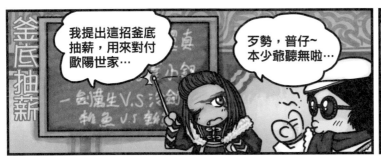

我提出這招釜底抽薪，用來對付歐陽世家…

歹勢，普仔~本少爺聽無啦…

現在的年輕人喔…那只好用他們的方式來講解…

聽好！金仔！假設你金仔少爺跟歐陽阿舍都要追一個叫江山的美人兒！

江山美人 ▶
(感謝玉蟾宮客串)

歐陽阿舍沒你年輕更沒你帥，為甚麼江山美人比較喜歡歐陽阿舍不喜歡你！

因為歐陽阿舍有money！很多money！很多很多money！

money就是人才！歐陽阿舍不管是素還真這種用來包檯的大鈔，還是蔭屍人這種用來付小費的零錢都比你多！

連給個小費都輸人！你要怎麼辦！

把…把歐陽阿舍的錢包幹過來！本少爺就有錢了！

只要搞到歐陽阿舍沒錢他就把不到妹了！

答得好！就是這樣！

然後拿他的錢去跟他搶包檯付小費！

江山如此多嬌，引無數英雄盡折腰~

計謀：混水摸魚

原文：「乘其陰亂，利其弱而無主。隨，以向晦入宴息。」

注釋：

1. 陰：內部之意。

2. 隨，以向晦入宴息：語出《易經》第十七卦〈隨卦〉（震下兌上）。隨，卦名。本卦為異卦相疊。本卦上卦為兌為澤；下卦為震為雷。言雷入澤中，大地寒凝，萬物蟄伏，故如象名「隨」。隨，順從之意。〈隨卦〉的〈象〉辭說：「澤中有雷，隨，君子以向晦入宴息。」意為人要隨應天時去作息，向晚就當入室休息。

◆ 原文翻譯：在對手內部產生混亂之際，便可利用對手力量虛弱沒主見的良機，讓對手隨自己擺佈，正如《易經・隨卦》所言，一到夜晚便入室休息一樣。

 解析：

混水摸魚，是指當敵人混亂無主時，乘機奪取勝利的謀略。原意是說，在混濁的水中，魚兒辨不清方向，暈頭轉向之際，乘機可以撈魚得到意外的好處。實際運用於軍事上則有兩種情況：在混濁的水中，一是在戰場上弱小的一方自己經常會動搖不定，而產生可乘之機。二是有一方主動去把水攪渾，主動製造可乘之機，等一切情況開始複雜起來，然後就可以藉機行事了。古代兵書《六韜》中列舉了敵軍的衰弱徵狀：全軍多次受驚、兵士軍心不穩、發牢騷、說洩氣話、傳遞小道消息、謠言不斷、不怕法令、不尊重將領當發生這些狀況時，可以說是水已混了，就應該乘機撈取勝利。指揮官一定要正確分析形勢，千方百計把水攪混，把主動權牢牢掌握在自己的手中，抓住敵方的可乘之隙，而我借機行事，使亂順我之意，我便亂中取利。

歷史實例：「張守圭趁契丹軍內鬥混戰平定叛亂」

唐玄宗開元年間，契丹叛亂，多次侵犯唐朝。朝廷派張守圭為幽州節度使，平定契丹之亂。契丹大將可突干幾次攻幽州，未能攻下，於是假意歸順求和，探聽唐軍虛實。張守圭派王悔代表朝廷宣撫並探底細。王悔探聽到分掌兵權的李過折與可突干有矛盾，故勸說李過折脫離可突汗，建功立業，歸順朝廷。王悔任務完成，立即辭別契丹王返回幽州。第二天晚上，李過折率領本部人馬叛變，可突干被斬於中軍大帳，忠於可突干的大將涅禮召集人馬，與李過折展開激戰，殺了李過折。張守圭立即親率人馬趕來接應李過折的部從。唐軍火速衝入契丹軍營，契丹軍內正在火拼，混亂不堪。張守圭乘勢發動猛攻，生擒涅禮，大破契丹軍。從此，契丹叛亂被平息。

霹靂兵法：混水摸魚——「龍閣梭羅亂中取命」

運籌時空：霹靂烽火錄 第10集（玉天璣被龍閣梭羅所殺）

事件簡述：

為剷除魔魁，玄都第七十四代的金魔龍閣梭羅，化裝成一花香混入魔魁身旁做臥底，並伺機尋找機會要暗殺魔魁，就在中原、天外方界對魔魁出手之際，利用戰鬥之中的

混亂，龍閣梭羅混水摸魚殺了一代智慧之星玉天璣及方界老童，使兩人死得莫名其妙。

- -

❓ 施計者：龍閣梭羅（投機指數：★★★★）

玄都第七十四代金魔，為復興玄都，偽裝成一花香潛入魔魁身旁臥底，欲趁機殺除魔魁。殊不料龍閣梭羅可能是久沒發揮的機會，居然趁著有人來打魔魁的時候，找了機會就做掉了玉天璣跟方界老童，兩人死前說的話都是一「你到底是誰」。

❗ 中計者①：玉天璣（大意指數：★★★）

傳說中的智慧之星，出身東武林，受血靈魔尊邀請而入主魔界軍師，而後遭到罷黜，得歐陽上智指點進入無極殿，在魔魁勢力強勢興起後，將無極殿化明為暗對抗魔魁。一次針對魔魁的行動當中，玉天璣趁亂逃離，竟被曾為手下敗將的一花香給攔截，料想一花香真是不知死活，一時火從中來的玉天璣出手攻擊，卻不料打到了死神，等到察覺想逃的時候，已經莫名的死在龍閣梭羅的水骨流風之下，真是可惜了智慧之星的美名。

❗ 中計者②：方界老童（自大指數：★★★★）

天外方界六絃之一，白髮童顏之相，但是實力高強，在方界，全力配合白雲驕霜行事。在白雲驕霜、海殤君、傲笑紅塵打魔魁的時候，一旁無聊的方界老童跟一花香在旁邊打了起來，以為自己必勝的方界老童，沒注意到自己有老花眼的毛病，居然追著一花香打出去，龍閣梭龍都停下來嗆聲了，方界老童還沒發現有問題，直到被水骨流風之氣貫穿身軀才知道眼前之人不是一花香。

- -

來龍去脈：

> 就在無極殿、天外方界等勢力爭雄之時，魔魁由魔胎轉化妖獸，再吸取赤子根的精華之後，成為戰無不勝的機械魔魁。魔魁力量強橫無比，先敗靈山雙嘆，再敗一頁書，一時之間武林上風聲鶴唳，魔魁更為奪回屬於自己的地盤，而大舉進攻魔界，攻克勢力宮並斬殺歷代金魔，玄都遭到毀滅性的打擊，第七十三代金魔請出遭到囚禁的第七十四代金魔龍閣梭羅，欲復興玄都勢力，龍閣梭羅武功不凡，更具有遠見，他見魔魁力量無人可敵，決定智取以探查魔魁身上的弱點，適逢玄都擒捉魔魁手下寒山一花香，龍閣梭羅就殺一花

香並取代其身分，混入魔魁身旁以尋找有利的時機。

魔魁坐鎮魔域，撼之不動，為除魔魁眾人束手無策，此時的素還真也正與談無慾、歐陽上智暗中智鬥，談無慾兩人慫恿素還真挑戰魔魁。素還真無奈之下，於荒龍道挑戰魔魁，而談無慾、歐陽上智等人眼見機會難逢，欲借魔魁前往荒龍道之際偷襲魔域，但魔魁等勢力早已得知消息，於決戰途中半路折返，包圍談無慾、歐陽上智等正道聯軍，魔魁一夫擋關、萬夫莫敵，眾人唯有撤退、四散逃離，而魔魁方面則趁勝追擊，其中龍閣梭羅偽裝的一花香單人追擊玉天璣而去，玉天璣見來者竟是昔日的手下敗將一花香，欲殺追兵一花香，豈料對戰不多時，玉天璣察覺有異，想逃離現場之時卻為時已晚，一花香竟發出水骨流風的必殺之招，玉天璣中招身亡，一代智慧之星死得冤枉。

同樣的情況也發生在天外方界眾人挑戰魔魁的情況下，由海殤君、傲笑紅塵、白雲驕霜三人挑戰魔魁，魔魁憑藉不傷的軀體硬擋三人絕招而立於不敗之地。另一方面，方界老童對戰一花香，本以為能輕取一花香的方界老童卻無法擊殺一花香，只見一花香身手矯健，更藉著老童的絕招飛離現場，過於自信的方界老童追擊而去，龍閣梭羅想藉著此次天外方界的襲擊，進而偷襲魔魁，因此便在樹林之中四下無人的時候，以水骨流風擊殺方界老童。龍閣梭羅在格殺方界老童後，快速喬裝成黑衣人前往偷襲魔魁，數掌連擊魔魁身軀數處，可惜魔魁鐵甲身軀毫無弱點可尋，龍閣梭羅仍無功而返。

智謀家解說：

◉ 混水摸魚，重點便是在於趁著情勢混亂，別人無法察覺到自己的時候，從中攫取好處，便可以得到意外的收穫。在龍閣梭羅潛入魔魁身邊當奸細之時，千方百計想做的便是趁機偷襲魔魁，正好天外方界給了他這個機會，可惜沒有得手，正面最主要的效果雖沒有達到，但另一個層面來說，龍閣梭羅卻利用魔魁打敗無極殿、對戰天外方界兩大勢力的同時，乘機剷除未來的敵人——玉天璣以及方界老童。

玉天璣、方界老童兩人都犯了同樣錯誤，在戰鬥當中失去了精準的判斷力，兩人都過於輕視眼前的敵人，若細想一花香的個性便能了解，真正的一花香，明哲保身，小心謹慎，絕對不會輕易做出追擊敵人的動作，更沒有與方界老童對敵而不落於下風的實力，因此兩人眼前的一花香顯然並非真貨，只要兩人稍微認清這點事實，便可避過死劫，但過於慌亂的局面，讓兩人以為一花香是狗仗人勢來與自己對戰，因此玉天璣停下腳步妄想誅殺眼前這個死神的化身，而方界老童則是一直到死才發現眼前之人實力的不凡。

而造成此結果還有另一個重點，當初的玉天璣、方界老童已與同伴分散離開，因此龍閣梭羅才可在四下無人之處，利用兩人的大意心態，一擊中的，讓兩人連後悔的機會都沒有，便已魂歸離恨天。在這點方面，龍閣梭羅完全掌握了混水摸魚的真義，利用場面混亂之際，敵人失去判斷力的時機，只出一招便取對方的性命，否則若戰況一持久，就算不論方界老童對自己實力的自信，玉天璣必也會拼死命逃離戰局，因此龍閣梭羅在殺這兩大高手上，算是掌握了一個很精準的時機點。

雖然龍閣梭羅利用混水摸魚之計格殺了兩位赫赫有名的人物，但若以當時的局面來看，龍閣梭羅大可不必替魔魁剷除敵手，畢竟最強大的敵人未去除之前，就算兩人日後會成為玄都的敵人，也可以留著兩人當作魔魁的敵人才是。

混水摸魚

龍閣梭羅假扮一花香…

嘿嘿嘿~大家跟魔魁打得天昏地暗，趁亂解決未來的敵人…

媽啦~！玉天璣被幹掉了…

媽的。

靠！是哪個渾蛋幹的？

不知道…剛才一片混亂…

媽啦~！方界老童也被幹掉了…

你姥姥的。

靠！又來了！到底是哪個渾蛋幹的？

不知道…剛才一片混亂…

喔耶~混水摸魚真是太愉快了~

輕輕鬆鬆解決一堆人~

我再摸…

啦啦啦~

嘎？

魔…魔魁…那個…我…

再摸嘛…摸魚摸到大白鯊

計謀：金蟬脫殼

原文：「存其形，完其勢；友不疑，敵不動。巽而止，蠱[1]。」

注釋：

1. 巽而止蠱：語出《易經》第十八卦〈蠱卦〉（巽下艮上）。蠱，卦名。本卦爲異卦相疊。本卦上卦爲艮爲山爲剛，爲陽卦；巽爲風爲柔，爲陰勢。〈蠱卦〉〈象〉辭：「蠱，剛上而柔下，巽而止，蠱。」故「蠱」的卦象是「剛上柔下」，意即高山沉靜，風行於山下，事可順當。艮在上卦，爲靜；巽爲下卦，爲謙遜，故説「謙虛沉靜」、「弘大通泰」是天下大治之象。「蠱」，意爲順事。

◆ 原文翻譯：我方保持陣地原形，保留完整的既定陣勢，暗中謹慎地實行主力轉移，使友軍不懷疑，敵人不敢妄動，我方則乘敵不驚疑之際脱離險境，就可安然躲過戰亂之危。

> **解析：**

金蟬脫殼，本意是：金蟬成蟲時要脫去殼。後比喻用計謀脫身，在千鈞一髮之際，設法留下偽裝的假像，以掩人耳目，然後暗中逃走。而在積極方面則是指在認真分析形勢，準確作出判斷之後，為使我方脫離險境，或達到戰略目標，利用偽裝擺脫敵人，轉移部隊，穩住對方，撤退或轉移，以實現我方的戰略目標的謀略。所以說絕不是驚慌失措、消極逃跑，而是保留形式，要「神不知鬼不覺」、極其隱蔽、巧妙地暗中調走精銳部隊去襲擊別處的敵人。且要把假像造非常逼真的效果。仍然保持著軍隊原來的陣勢，使敵軍不敢動，友軍不懷疑，達成戰略目標。

> **歷史實例：「死諸葛嚇跑活司馬」**

三國時期，諸葛亮六出祁山，北伐中原，第六次時積勞成疾，病死於五丈原。諸葛亮為了不使蜀軍在退回漢中的路上遭受損失，臨終前向姜維祕授退兵之計。姜維遵照諸葛亮的吩咐，在諸葛亮死後，祕不發喪，對外嚴密封鎖消息。他帶著靈柩，秘密率部撤退。司馬懿派部隊追擊蜀軍。姜維命工匠仿諸葛亮模樣雕了一個木人，羽扇綸巾，穩坐車中。並派楊儀率領部分人馬大張旗鼓，向魏軍發動進攻。魏軍遠望蜀軍，軍容整齊，旗鼓大張，又見諸葛亮穩坐車中，指揮若定，不知蜀軍又耍什麼花招，不敢輕舉妄動。司馬懿一向知道諸葛亮「詭計多端」，又懷疑此次退兵乃是誘敵之計，於是命令部隊後撤，觀察蜀軍動向。姜維趁司馬懿退兵的大好時機，馬上指揮主力部隊，迅速安全轉移，撤回漢中。等司馬懿得知諸葛亮已死，再進兵追擊，為時已晚。（《三國志·諸葛亮傳》小注）

計謀：關門捉賊

原文：「小敵困之。剝，不利有攸往。」

注釋：

1. 剝，不利有攸往：語出《易經》第二十三卦〈剝卦〉（坤下艮上）。剝，卦名。本卦異卦相疊，上卦爲艮爲山，下卦爲坤爲地。意即廣闊無邊的大地在吞沒山，故外名曰「剝」。剝，落的意思。卦辭：「剝，不利有攸往。」意爲：剝卦說，有所往則不利。

◆ 原文翻譯：對付小股或勢力弱小的敵人，要將其圍困起來，予以消滅。如果讓其走掉，便極不利於我方追擊。

> **解析：**
> 關門捉賊，是指對弱小的敵軍要採取四面包圍、聚而殲之的謀略。如果讓敵人得以脫逃，情況就會十分複雜。所謂「窮寇莫追」，一怕敵人拼命反撲，二怕反中敵人的「拋磚引玉」誘兵之計。此「賊」是指那些善於偷襲的小部隊，特點是行動詭秘、出沒不定、行蹤難測。數量雖不多，但破壞性大，常會乘我方不備，侵擾我軍。所以一開始就要把「賊」困住，不可放其逃跑，且斷其後路，將其聚而殲之。此計的運用當然不只限於「小賊」，甚至可以圍殲敵人主力部隊。

> **歷史實例：「秦趙長平之戰」**
> 東周戰國後期，秦國攻打趙國，至長平（今山西高平北）受阻，守將廉頗堅壁固守，不與交戰，兩軍相持四個多月。後趙王中了秦國范睢的「離間計」調回廉頗，改派趙括為將。趙括主張與秦軍面對面決戰。秦將白起施計使趙括的軍隊取得了幾次小勝。趙括果然得意忘形，親率四十萬大軍，來與秦兵決戰。白起分兵幾路，指揮形成對趙括軍的包圍圈。秦軍誘趙括軍出營後卻堅守不出，趙括軍無法攻克，只得退兵。突得消息：趙軍後營已被秦軍攻佔，糧道也被秦軍截斷。秦軍已把趙軍全部包圍起來。一連四十六天，趙軍絕糧，士兵殺人相食，趙軍無法突破白起嚴密部署的包圍網，最後趙括中箭身亡，四十萬大軍都被秦軍殺戮。這個只會「紙上談兵」的趙括，在真正的戰場上簡單就中了敵軍「關門捉賊」之計，損失四十萬大軍，使趙國從此一蹶不振。

霹靂兵法：關門捉賊──「世外桃源鬼隱插翅難飛」

運籌時空：霹靂兵燹 第13集（鬼隱被殺，計畫成功）

事件簡述：

爲對付擅長脫逃且始終游離在各派門當中的鬼隱，素還眞釋放出舒石公未死的假象，引鬼隱前來世外桃源探查，並一舉將鬼隱的生路完全截斷，以關門捉賊之計讓鬼隱插翅難飛。

？ **施計者：素還真（智謀指數：★★★★）**

中原武林正道的領導者，曾遭天策大軍逼殺，於引靈山自爆筋脈而身受重傷，得舒石公之助而恢復。舒石公因鬼隱算計欲蒼穹而身亡，為報恩公之仇，素還真設計舒石公未死的假象，引鬼隱來到世外桃源，再集眾人之力將其擊殺。

！ **中計者：鬼隱（疑心指數：★★★★）**

封靈島戰役發起人，密謀奪取長生不老藥，為人狡詐陰險，周旋在欲界、正道、冥界之中，四處出賣戰友攫取利益。因四處樹敵緣故，使其行事格外小心謹慎，極力排除一切對自己有害的因素，卻也因過於猜忌、疑心，落入了素還真的圈套之中，在世外桃源被眾人圍剿。

來龍去脈：

◎ 鬼隱，封靈島發起人之一，與八指神相舒石公各擁有一半的機緣圖，依照機緣圖上的記載，可製作出長生不老藥，遂引發了封靈島百戰決之爭，幸由舒石公、憶秋年等人勝出，在百餘年後，因天策真龍七星回歸之力而破除了封靈島的封印，鬼隱再度步入武林，更加用心計較要製作長生不老藥。鬼隱為人奸險狡詐，設計欲蒼穹與舒石公等人友情破裂，造成風凌韻被欲蒼穹所殺，舒石公也心灰意冷，又同時加害正道眾人，殺箭翊奪取菩提弓，卻又反協助正道封印波旬，周旋在各大勢力之間左右逢源，雖多次遭到圍殺仍能死裡逃生，十足難纏之輩。

為了製造不老藥，鬼隱不擇手段，最後終於順遂心願製成了藥丹，但其中一顆不老藥被舒石公所騙，舒石公輾轉讓重傷的素還真恢復功體，但自己也傷重而亡，素還真為報舒石公之恩，更為了替武林除害，便設計擒殺鬼隱以慰眾人在天之靈。鬼隱長久以來行走江湖，皆是單槍匹馬行事，養成謹慎的個性，非十足的把握不會輕易犯險，但另一項特質便是會小心求證任何可疑的事物，並加以排除，素還真抓準鬼隱此種心態，便設計關門捉賊及無中生有一局要將鬼隱甕中捉鱉。

鬼隱長久以來與舒石公纏鬥，兩人可謂宿怨，尤其術法上兩人更是不分軒輊，雖然真正的舒石公早已身亡，但仍是鬼隱十分忌憚之人。由於術法千變萬化，素還真利用此點，製造出舒石公未死的假象，先在言談之中透露舒石公未死的線索，讓利用邪靈在一旁監視的鬼隱以為自己無意之中得此祕密，反增加其可信度，接著血邪滅輪迴前來一探雲塵鑫竟遇舒石公擋路，兩人術法對敵一番不分勝負，此舉更讓鬼隱大為疑惑，是假是真，讓鬼隱無法確定，此時適逢一頁書與狅妖神、經天子之戰，讓鬼隱最為忌憚的一頁書無法對自己造成威脅後，鬼隱決定一探世外桃源，確認舒石公的生死。

夜深人靜，鬼隱來到世外桃源之中，欲一探真相。鬼隱打破舒石公之墓，並小心翼翼打開棺材，只見劍光一閃，鬼隱手臂被洛子商所斷，大吃一驚的鬼隱知道中計，轉身而逃，背後卻見葉小釵、素續緣兩人攔阻，鬼隱再行轉向，面前竟出現舒石公以及殘廢的素還真，四面楚歌的鬼隱冷靜以對，他知曉眼前的殺機，要脫身唯有擒住受傷的素還真。鬼隱猛然出擊，殊不料素還真竟猛然還擊，鬼隱再受重創，一眨眼，素還真之掌已蓋在鬼隱之上，悲憤的素還真緩緩唸出鬼隱的罪狀，恐懼、驚恐罩住死劫難逃的鬼隱，任憑鬼隱再有通天之能，也難在眾人面前脫逃離開，一代罪惡者終

伏誅在素還真掌下。（此處「關門捉賊」搭配「無中生有」，雙計並行，妙不可言！（「無中生有」請參考本書第7計））

智謀家解說：關門捉賊、無中生有

◎面對狡猾的鬼隱，要使其伏誅實在不是容易之事，就連一頁書親自出手，鬼隱仍能借著經天子、欲蒼穹的幫助而遁走，再加上鬼隱小心謹慎的個性，稍有風吹草動，便會立刻抽身而退，因此要殺鬼隱除了連環殺招之外，更要有完全封住其退路的準備，因此要殺鬼隱便有兩大重點，一是如何讓鬼隱離開邪能境，二是要如何封住鬼隱的退路。

第一個難題，素還真用的是無中生有之計，利用舒石公的生死之謎釣出鬼隱，由於舒石公擅長術法，加上長生不老藥的協助，是確實有可能擁有生機的，加上不經意假裝洩漏出去的秘密，更讓鬼隱覺得有其可能，而滅輪迴的測試，其實對招者乃是曾得到舒石公教導的屈世途，但滅輪迴從未與舒石公對敵過，無從分辨出此位舒石公的功力真假，但假的舒石公會用術法是已知的消息，如此情況更讓鬼隱覺得該親自一探，加上一頁書要應付狂妖神、經天子，必無暇分身，因此鬼隱更要把握此等良機。

待引出鬼隱之後，接著便是要完全封死其退路，若是在一般的樹林、荒野之中，鬼隱必有脫身之法，因此設殺陣之處最好是鬼隱不熟之處，最好的地點便是正道可以完全掌握之處，一來可以完全隱匿行蹤，二來在自己不熟悉的環境，更增加鬼隱的心理壓力。就在鬼隱要破棺確認真相之時，一道劍光先使鬼隱受到重創，接著葉小釵、素續緣的出現更讓鬼隱感覺到正道的有備而來，當下已知劫數的鬼隱，眼見殘廢的素還真，便想當然爾認為抓住素還真便是脫身的最佳辦法，卻不知此乃素還真的安排，因此再遭素還真創傷的鬼隱，當下便再無還手之力而死在素還真掌下，素還真也算一報舒石公的恩情。需要用到關門捉賊的敵人當中，鬼隱便是十足的代表，由於單人行動，行蹤詭祕難測，又怕鬼隱拼命反撲，或是將友方轉而引誘到險地之中，因此世外桃源之局，一開始素還真示以殘廢之身，也是算準了鬼隱要強勢反撲的心態。

後記：雖然鬼隱之後有利用長生不老藥而再度死裡逃生，但其實鬼隱算已死一次，辛苦研製的長生不老藥也被這局殺陣給用掉，因此素還真的計策雖美中不足，但仍是一個成功的關門捉賊之計。

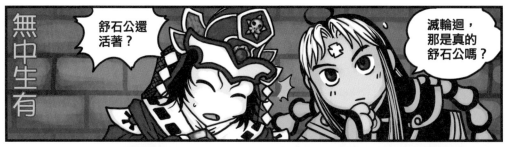

無中生有

舒石公還活著？

滅輪迴，那是真的舒石公嗎？

我也不知道那是不是真的啦…我之前又沒遇過舒石公…

只是…

他說知道鬼隱的小秘密…

心虛

他說…

你當年幫冀小棠換心的時候偷偷搞什麼鳥鳥我可是一清二楚呦～

幫冀小棠換心的時候偷偷的搞什麼鳥鳥？

這…這是無中生有啊…！

這是謠言…！別相信…！

到底甚麼是什麼鳥鳥…？

關門捉賊

世外仙源內，鬼隱陷入絕境…

關門捉賊此計就是為了讓像你這種死泥鰍怎樣都溜不掉而設的！

嗯…情況危急，先取素還真…！

咻~的一下閃開了~

甚麼？

我竟然被蓋布袋？

鬼隱

這麻布袋是特地為你準備的！

能關的地方除了常見的廁所倉庫之外，最方便的就屬這可以隨身攜帶的麻布袋了~

此乃雙重關門捉賊！

少唬爛了你…蓋人布袋也要長篇大論…

爆青筋…

鬼隱！受誅吧！

被蓋了布袋竟然還敢吐槽…

圍爐！圍爐！

有仇報仇！沒仇練拳頭！

計謀：遠交近攻

原文：「形禁勢格，利從近取，害以遠隔。上火下澤。」

注釋：

1. 禁：禁止。
2. 格：阻礙。
3. 上火下澤：語出《易經》第三十八卦〈睽卦〉（兌下離上）。睽，卦名。本卦爲異卦相疊。上卦爲離爲火，下卦爲兌爲澤。上離下澤，是水火相剋，水火相剋則又可相生，循環無窮。又「睽」，乖違，即矛盾。本卦〈象〉辭：「上火下澤，睽。」意爲上火下澤，兩相離違、矛盾。

◆ 原文翻譯：如果受到地理條件限制，形勢發展受到阻礙，先攻取近地的敵人是有利的，越過近敵先去攻取遠地的敵人是有害的。火焰是向上竄燒的，水永遠是向低處流淌的，事物發展全是以此規律變化。

- -

▶ 典故出處：

遠交近攻，語出《戰國策‧秦策》：「王不如遠交而近攻，得寸，則王之寸；得尺，亦王之尺也。」這是范雎說服秦王的一句名言。

▶ 解析：

遠交近攻，是為了防止敵方結盟，所以要千方百計去分化敵人，瓦解敵方聯盟，各個擊破，結交遠離自己的國家而先攻打鄰國的戰略性謀略。這是因為當實現軍事目標的企圖受到地理條件的限制難以達到時，應先攻取就近的敵人，而不能越過近敵去打遠離自己的敵人。。消滅了近敵之後，「遠交」的國家又成為新的「近攻」對象。「遠交」的目的，實際上是為了避免樹敵過多而採用的外交誘騙。

▶ 歷史實例：「春秋初霸鄭莊公遠交近攻策略」

東周春秋初期，周天子的地位實際上已經架空，群雄並起，當時鄭國與近鄰的宋國、衛國積怨很深，矛盾十分尖銳，鄭國時刻都有被兩國夾擊的危險。鄭莊公在外交上採取主動，接連與邾、魯等國結盟，不久又與實力強大的齊國在石門簽訂盟約。公元前719年，宋、衛聯合陳、蔡兩國共同攻打鄭國，魯國也派兵助戰，五國聯軍，共甲車一千三百乘（每乘約計三十人），將鄭國東門圍得水泄不通，形勢非常嚴重，圍困了五天五夜。雖未攻下，事後鄭國便千方百計想與魯國重新修好，共同對付宋、衛。公元前717年，鄭國以幫邾國雪恥為名，攻打宋國。同時，向魯國積極發動外交攻勢，出使魯國，把鄭國在魯國境內的訪枋交歸魯國，重修舊誼。齊國當時出面調停鄭國和宋國的關係，鄭莊公表示尊重齊國的意見，暫時與宋國修好。齊國因此也對鄭國加深了感情。公元前714年，鄭莊公以宋國不朝拜周天子為由，代周天子發令攻打宋國。鄭、齊、魯三國大軍很快地攻佔了宋國大片土地，宋、衛軍隊避開聯軍鋒芒，乘虛攻入鄭國。鄭莊公把佔領宋國的土地全部送與齊、魯兩國，迅速回兵，大敗宋、衛大軍。鄭國乘勝追擊，擊敗宋國，衛國被迫求和。鄭莊公在此混亂局勢下，巧妙地運用「遠交近攻」的策略，取得了當時春秋初霸的地位。

24

計謀：假道伐虢

原文：「兩大之間，敵脅以從，我假以勢。

困，有言不信。」

注釋：

1. 假：借。假道，是借路的意思。

2. 困，有言不信：語出《易經》第四十七卦〈困卦〉（坎下兌上）。困，卦名。本紛爲異卦相疊，上卦爲兌爲澤，爲陰；下卦爲坎爲水，爲陽。卦象表明，本該容納於澤中的水，現在離開澤而向下滲透，以致澤無水而受困，水離開澤流散無歸也自困，故卦名爲〈困〉。「困」，困乏。〈困〉卦辭：「困，有言不信。」意爲，處在困乏境地的人不會單純相信嘴巴所說的話。

◆ 原文翻譯：處在我與敵兩個大國之中的小國，敵方若脅迫小國屈服於它時，我方應立即藉機出兵援助，取得其信任，造成一種有利的軍事態勢，借機擴展勢力。處於困境的人，是不會相信花言巧語的。

典故出處：

假道伐虢，語出《左傳‧僖公二年》：「晉荀息請以屈產之乘，與垂棘之璧，假道於虞以滅虢。」東周春秋時期，晉國想吞併鄰近的兩個小國：虞和虢，但兩國家關係不錯，如攻其一，另一會給予援助。晉獻公的大臣荀息獻上離間計，投虞國國君之所好，將屈邑出產的駿馬和垂棘所產的玉璧送給虞公。晉國故意在晉、虢邊境製造事端，借口伐虢，要求虞國借道，虞公只得答應。虞國大臣宮子奇再三勸說：「虞虢兩國，唇齒相依，虢國一亡，唇亡齒寒，晉國是不會放過虞國的。」虞公卻不理。晉軍通過虞國道路，攻打虢國，很快就取得勝利，班師回國時，把劫奪的財產分了許多送給虞公。晉軍大將里克裝病，暫時把部隊駐紮在虞國京城附近。晉獻公親率大軍前去，虞公出城相迎。獻公約虞公前去打獵。不一會兒，只見京城中起火已被晉軍裡應外合強佔了。就這樣，晉國又輕而易舉地滅了虞國。（《左傳‧僖公五年》）

解析：

假道伐虢，意即處在敵我兩大國中間的小國，當受到敵方武力脅迫時，某方常以出兵援助的姿態，把力量滲透進去，然後取得勝利的謀略。當然，對處在夾縫中的小國，只用甜言蜜語是無法取得它的信任的，某方若能靈活掌握當時的情況，尋找「假道」的借口，隱蔽「假道」的真正意圖，往往以「保護」爲名，迅速進軍，控制其局勢，使其喪失自主權。再乘機突然襲擊，突出奇兵，就可輕而易舉地取得勝利。

36
PILI STRATEGICS

霹靂戰計

25

計謀：偷樑換柱

原文：「頻更其陣，抽其勁旅，

　　　　待其自敗，而後乘之，曳其輪也。」

注釋：

1. 其：句中的幾個「其」字，均指盟友、盟軍言之。
2. 曳其輪也：語出《易經》第六十三卦〈既濟卦〉（離下坎上）。既濟，卦名。本卦爲異卦相疊。上卦爲坎爲水，下卦爲離爲火。水處火上，水勢壓倒火勢，救火之事，大告成功，故卦名〈既濟〉。既，已經；濟，成功。本卦初九·〈象〉辭：「曳其輪，義無咎也。」意爲拖住了車輪，車子就不能運行了。

◆ 原文翻譯：頻繁地更換盟軍陣容，抽調盟軍陣容的主力勁旅，等待它自己敗落，然後再乘機兼併控制它。拖住了車輪，車子就不能運行而失去作用。

解析：

偷樑換柱，指用偷換的辦法，暗中改換事物的本質和內容，以達到矇混欺騙的目的，這是吞併這一股敵人再去攻擊另一股敵人的首要戰略。等同於「偷天換日」、「偷龍換鳳」、「調包計」，都是一樣的意思。在軍事上，聯合對敵作戰時，反覆變動友軍陣線，藉以調換其兵力，等待友軍有機可乘、一敗塗地之時，將其全部控制。其中包含爾虞我詐、乘機控制別人的權術，所以也往往用於政治謀略和外交謀略。

古代作戰軍事部署的列陣都要按東、西、南、北方位部署。陣中有「天橫」，首尾相對，是陣的大樑；「地軸」在陣中央，是陣的支柱。樑和柱的位置都是部署主力部隊的地方。因此，觀察敵陣，就能發現敵軍主力的位置。如果與友軍聯合作戰，應設法多次變動友軍的陣容，暗中更換它的主力，派自己的部隊去代替它的樑柱，這樣一定使它的陣地無法由它自己控制，這時，即可吞併友軍的部隊，加以控制。

歷史實例：「趙高矯詔立胡亥」

秦始皇稱帝，一直沒立太子，宮庭內存在兩個實力強大的政治集團：一個是長子扶蘇、蒙恬集團，一個是幼子胡亥、趙高集團。扶蘇恭順好仁，為人正派，在全國有很高的聲譽。秦始皇本意欲立扶蘇為太子，為了鍛鍊他，派他到著名將領蒙恬駐守的北線為監軍。幼子胡亥，嬌寵成性，只知吃喝玩樂。公元前210年，秦始皇第五次南巡至平原津（今山東平原縣附近）突然一病不起，於是連忙急召丞相李斯傳達「立扶蘇為太子」的秘詔。當時掌管玉璽和起草詔書的是宦官頭兒趙高。趙高早有野心，故意扣壓秘詔，等待時機。幾天後，秦始皇在沙丘（今河北廣宗縣境）駕崩。李斯怕太子回來之前，政局動盪，所以秘不發喪。趙高特此去找李斯，告訴他原來秦始皇賜給扶蘇的信還扣在趙高手中。狡猾的趙高對李斯講明利害關係，若扶蘇做皇帝，鐵定會重用蒙恬，李斯宰相的位置將難保。一席話說得李斯心動，於是二人合謀，製造假詔書，賜死扶蘇，殺了蒙恬。趙高未用一兵一卒，只用偷樑換柱的手段，就把昏庸無能的胡亥扶為秦二世，為自己今後的專權打下基礎，也為秦朝的滅亡埋下了禍根。

計謀：指桑罵槐

原文：「大凌小者，警以誘之。剛中而應，行險而順。」

注釋：

1. 剛中而應，行險而順：語出《易經》第七卦〈師卦〉（坎下坤上）。師，卦名。本卦爲異卦相疊。本卦下卦爲坎爲水，上卦爲坤爲地，水流地下，隨勢而行。這正如軍旅之象，故名爲〈師〉。本卦〈象〉辭：「剛中而應，行險而順，以此毒天下，而民從之。」「剛中而應」是説九二以陽爻居於下坎的中信，叫「剛中」，又上應上坤的六五，此爲此應。下卦爲坎，坎表示險，上卦爲坤，坤表示順，故又有「行險而順」之象。以此卦象的道理督治天下，百姓就會服從。這是吉祥之象。「毒」，音督，治的意思。

◆ 原文翻譯：強者要制服控制弱者，要用警戒的辦法來誘導他。威嚴合度，才會有部屬應和，行事艱險而不會有禍患。

解析：

指桑罵槐，即是指著桑樹罵槐樹，比喻拐彎抹角的罵人。此計用於軍事方面，則可從兩方面去理解：一是要運用各種政治和外交謀略，「指桑」而「罵槐」，施加壓力配合軍事行動。對於弱小的對手，可以用警告和利誘的方法，不戰而勝。對於比較強大的對手也可以旁敲側擊威懾他。另一方面，作為部隊的指揮官，必須做到令行禁止、法令嚴明。若統率不服從自己的部隊去打仗，是無法調動他們的。這時採用「殺雞儆猴」的方法，抓住個別壞典型，從嚴處理，進而震懾全軍將士，用強硬而險詐的方法，從反面去誘導迫使士兵服從。但一味地嚴厲，甚至近於殘酷，也難做到讓將士們心服。所以對待部下將士，必須

恩威並重，剛柔相濟，關心將士，體貼將士，使將士們心甘情願追隨，這就是調遣部將的方法。《孫子兵法》有言：「約束不明，申令不熟，將之罪也。」強調治軍要嚴。「視卒如愛子，故可與之俱死。」則強調要關心將士，使願意與將帥一同戰死。治軍有時採取適當的強剛手段便會得到應和，行險則遇順。

歷史實例：「管仲降服魯國宋國」

東周春秋時期，齊相管仲爲了降服魯國和宋國，就是運用此計。他先攻下弱小的遂國，魯國畏懼，立即謝罪求和，宋見齊魯聯盟，也只得認輸求和。管仲「敲山震虎」，不用大的損失就使魯、宋兩國臣服。

27

計謀：假痴不顛

原文：「寧偽作不知不爲，不偽作假知妄爲。

靜不露機，雲雷屯也。」

注釋：

1. 靜不露機，雲雷屯也：語出《易經》第三卦〈屯卦〉（震下坎上）。屯，卦名。本卦爲異卦相疊，震爲雷，坎爲雨，此卦象爲雷雨並作，環境險惡，爲事困難。「屯，難也」。〈屯卦〉的〈象〉辭：「雲，雷，屯。」坎爲雨，又爲雲，震爲雷。這是說，雲行於上，雷動於下，雲在上有壓抑雷之象徵，這是〈屯卦〉之卦象。

◆ 原文翻譯：寧可假裝著無知而不行動，不可以假裝知道而輕舉妄動。要沉著冷靜，不露出眞實動機，如同雲雷入冬，屯聚隱沒於後，不顯露自己。

解析：

假癡不癲，重點在一個「假」字。這裡的「假」，是僞裝的意思，即表面裝糊塗，裝作癡癡呆呆、裝聾作啞，而實際內心裡卻特別清醒，假裝不行動，並暗中盤算策劃等待時機。用於政治謀略，就是韜晦之術，在形勢不利於己時，表面上裝瘋賣傻，給人碌碌無爲的印象，隱藏自己的才能，掩蓋內心的政治抱負，以免引起政敵的警覺，專一等待時機，實現自己的抱負。此計用在軍事謀略，則是指自己具有相當強大的實力，但故意不露鋒芒，顯得軟弱可欺，用以麻痺敵人，驕縱敵人，然後伺機以措手不及攻打敵人，出奇不意獲得最後的勝利。

歷史實例：「唐伯虎假痴不顛」

明代唐伯虎是江南有名才子。朱宸濠慕名，派人帶著百金到蘇州去聘請他。到達後，款待豐厚，唐伯虎住了半年，看見朱的行爲不合法度，知道將來必然反叛，於是裝瘋賣傻。朱宸濠派人贈送物品，唐伯虎裸體伸腿，表現得很傲慢，用手擺弄來人，說風涼話，叱喝使者。使者回去便將這種情況彙報。朱宸濠說：「誰說唐伯虎是賢人，其實不過是一個狂士。」於是放走了他，不久，朱宸濠就開始叛亂，又很快被王陽明平定，因此唐伯虎逃過了一劫。既不願同流合污，又不能硬著頭鬥。唯一的一條路，就是裝瘋賣傻。假痴，表面痴瘋；不顛，心底還是清楚，並不顛倒。

霹靂兵法：假痴不顛──「一蓮托生品之局」

發生時空：龍城聖影 第24集（六醜廢人初登場）

事件簡述：

蘭若經的血案，如意法的出現，使得談無慾察覺武林上有著一股暗流，爲查出幕後的眞兇，談無慾以自行撰寫的一蓮托生品混淆視聽，以若干眞相掩蓋眞正的謊言，造成

聖蹤、地理司的判斷失誤，兩人誤信一蓮托生品之中的記載，就在危機之時，兩人將龍氣、邪兵衛融合，以為天下無敵，卻無法承受宏大的力量，爆裂而亡。

- -

施計者：談無慾（六醜廢人）（裝傻指數：★★★★★）

與日才子素還真並稱的月才子，曾死而復生一次，大起大落數回後隱居神之社，化名六醜廢人，擔憂武林上的暗流，而佈下一蓮托生品之局。六醜廢人自導自演，將自己的大作丟到原始林當中，再找來素還真等人背書，事後再裝作對這本書一無所知的樣子，真是會裝傻。只是好在三教怪人有次很不客氣的批評說一蓮托生品的水準很低，不敢相信跟蘭若經一樣都是同一人寫的，幸好這些話沒讓談無慾聽到，不然月才子大概會抓狂吧！

配合者：素還真（配合度：★★★★★）

日才子素還真，中原武林的棟樑，與談無慾合稱日月才子。兩人有著絕佳的默契跟配合度，在素還真進入神之社與六醜廢人對擊一掌之後，就立刻明瞭了六醜廢人的身分，事後也做足工夫配合談無慾的安排，只是兩人難改互相小小捉弄的壞習慣，談無慾送素還真進入情天給人吃豆腐，素還真就不小心打掉六醜廢人的面罩，真是一對會計較的好哥兒們啊。

中計者：聖蹤、地理司（指數：★★★★）

蘭若經血案的背後陰謀家，奪取蘭若經，並以雙極心源化出地理司為惡，又練成如意法，妄想奪取邪兵衛以及北嵎龍氣之力。表面清聖的聖蹤讓人想不到私底下化出地理司為非作歹，被懷疑的時候，還可以把副體殺了作假，真是被人抓到了也告不了他，實在是非常好用的功夫，只是聖蹤對書的內容都不太深究的，才會沒察覺一蓮托生品跟蘭若經還是有落差的啊。

- -

來龍去脈：

多年以前的蘭若經血案，表面正直的聖蹤暗中犯案，使用雙極心源練出的化體地理司暗中蟄伏北嵎皇城，一舉奪得北嵎龍氣，另一方面，聖蹤則以如意法吸出佛劍分說體內殘存的邪兵衛之力，為了抗衡這名潛伏的陰謀家，暗中化身為六醜廢人的談無慾便設計出一蓮托生品之局，預作防範，以防日後邪兵衛、龍氣對武林造成危害。

談無慾以早先於北域探查有關出於金銀鄧九五的消息，以及雙極心源之事一同彙整成一蓮托生品，並打著一蓮托生的名號宣揚這本奇書，加上素還真的配合，將這本書的重要性渲染成跟蘭若經相同水準的寶典，一來引出當年要奪取蘭若經之人的覬覦，二來便是書中記載之事在日後的用途。六醜廢人、素還真兩人同時作戲，假裝對這本書毫不知情，一開始由六醜廢人悄悄的丟進去原始林當中，再請素還真將這本書給拿出來，最後引來北嵎皇城、聖蹤

等兩派勢力加以爭奪，經過一連串的爭奪之後，曾經兩方各得半本，最後交換之後，兩方都算得到了一蓮托生品內中記載的資料。

在一蓮托生品中記載的出手金銀事蹟，由於記載的事蹟隱密，鮮有人得知，因此讓聖蹤、地理司對這本書的內容開始深信不疑，而記載的人邪劍邪破金銀，更是談無慾一個大膽的賭注，談無慾曾見過半身金人，了解人邪有辦法能夠解破出手金銀鄧王爺的九五的金封，因此談無慾大膽的在書中註明了人邪劍邪破金銀，事後證明，人邪、劍邪兩人確實也能砍破出手金銀之招，因此這個記載也就成為日後出手金銀鄧王爺與人邪、劍邪之間衝突的起始點。

在經過這些嚴密的考證之後，對聖蹤、地理司而言，最後記載的內容「邪氣入聖體，聖氣入邪體，將可突破自身界限，更入化境。」則成為了日後危急之時的預備方案。但當時聖蹤擁有邪兵衛，地理司擁有北崋龍氣，兩人功力已在諸多高手之上，若非必要，斷無法讓兩人走到合體歸位的地步，因此六醜廢人、素還真、佛劍分說、劍子仙跡四人便安排了雙重逼殺之局。日月才子大戰地理司，劍子、佛劍合逼聖蹤，同時對決四大高手，使得聖蹤、地理司雙雙落入險境之中，為求保命，兩人算準素還真等四人還不知道自己擁有最後的絕招，因此便在琉璃仙境之外，聖蹤、地理司運用雙極心源回復成本體，並促使龍氣、邪兵衛合一，爆發出無可限量的終極力量，輕輕一掌便重創了四大

高手，豈料凡人之軀豈能承受如此宏大的力量，一聲中計，聖蹤體內的力量爆體而出，一切的計畫正如同談無慾所預料一般，使得陰謀家聖蹤伏誅。

智謀家解說：

聖蹤、地理司兩大陰謀家，可說是聰明一世、糊塗一時的最佳代表，也算是談無慾等人演戲演得好，一本偽造的一蓮托生品，連番真實且大膽的鋪陳，一切就為了造就最後一段謊言，而更令人震撼的是，從頭至尾，談無慾化裝的六醜廢人、素還真兩人還裝作不知道這段設計一般，甚至在兩人快合體前，談無慾還裝得很驚恐的模樣，著實是裝傻裝得徹底，相信聖蹤直到死前一刻才明瞭上當了，甚至死後也不明白自己是哪個環節出了問題才是。

六醜廢人支離疏最主要的計謀便是裝傻，這正是假痴不顛計謀最主要的關鍵，裝作一切被矇在鼓裡的做法，讓聖蹤得意自己最後的絕招能夠扭轉一切不利的戰局，其實這才是談無慾苦心排佈多時的最終安排，若是六醜廢人等人在整個過程當中，稍露出一絲對一蓮托生品熟悉的態度，則此計必破，最終素還真等四人免不了要跟放手一搏的聖蹤、地理司來一場硬仗，屆時就不是如此輕鬆可以解決的情況了。

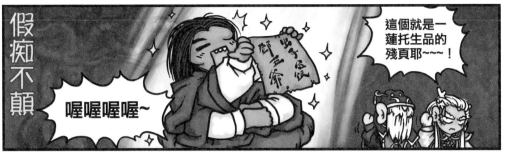

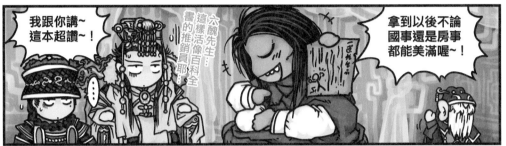

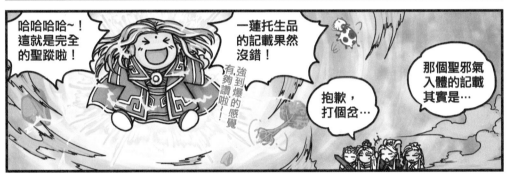

計謀：上屋抽梯

原文：「假知以便，唆之使前，斷其援應，陷之死地。

遇毒，位不當也。」

注釋：

1. 假：借。

2. 遇毒，位不當也：語出《易經》第二十一卦〈噬嗑卦〉（震下離上）。噬嗑，卦名。本卦為異卦相疊。上卦為離為火，下卦為震為雷，是既打雷，又閃電。又離為陰卦，震為陽卦，是陰陽相濟，剛柔相交，以喻人要恩威並用，嚴明結合，故卦名為「噬嗑」，意為咀嚼。本卦六三‧〈象〉辭：「遇毒，位不當也。」 本是說，搶臘肉中了毒（古人認為臘肉不新鮮，含有毒素，吃了可能中毒），因為六三陰兌爻於陽位，是位不當。

◆ **原文翻譯：** 借給敵人一些方便（即我方故意暴露出一些破綻），以誘導敵人深入我方，乘機切斷敵人的後援和接應，最終使其陷入絕境。正如《易經》〈噬嗑卦〉卦象所比喻，猶如貪食搶吃，只能怪自己見利而受騙上當，才陷自己於死地。

● ●

> 典故出處：

東漢末年，荊州刺史劉表偏愛少子劉琮，不喜歡長子劉琦。而後母害怕長子劉琦得勢，影響到親生兒子劉琮的地位，非常嫉恨他。劉琦感到自己處境危險，多次請教諸葛亮，但諸葛亮一直不肯為他出主意。有一天，劉琦約諸葛亮到一座高樓上飲酒，等二人正坐下飲酒之時，劉琦暗中派人拆走了樓梯。劉琦說：「今日上不至天，下不至地，出君之口，入琦之耳，可以賜教矣。」諸葛亮見狀，無可奈何，便講了一個故事。春秋時期，晉獻公的妃子驪姬想謀害晉獻公的兩個兒子── 申生和重耳。重耳知道驪姬居心險惡，只得逃亡國外。申生為人厚道，要盡孝心，侍奉父王。驪姬施展陰謀，陷害申生，讓他到曲沃去祭祀已故母親，而且把用來拜神的肉和酒拿回來獻給他父親。驪姬在酒肉偷偷的下了毒。晉獻公把肉給狗吃，狗毒死了，發現肉裡有毒，以為是申生想謀殺他。申生逃回曲沃，晉獻公殺了申生的師傅杜原款。申生在曲沃被絞死。諸葛亮對劉琦說：「申生在內而亡，重耳在外而安。」

劉琦恍然大悟，立即上表請求派往江夏（令湖北武昌西），避開了後母，終於免遭陷害。劉琦引誘諸葛亮「上屋」，是為了求他指點，「抽梯」是斷其後路，也就是打消諸葛亮的顧慮。

> 解析：

《孫子兵法》中最早出現「去梯」之說。《孫子‧九地篇》：「帥興之期，如登高而去其梯。」這句話的意思是把自己的隊伍置於有進無退之地，破釜沉舟，迫使士兵同敵人決一死戰。上屋抽梯此計用在軍事上，說的便是利用小利先引誘敵人，接著截斷敵人援兵，以便將敵圍殲的謀略。這種誘敵之計，自有其高明之處。敵人一般不是那麼容易上當的，所以，你應該先為他安放好「梯子」，也就是故意給以方便。等敵人「上樓」，也就是進入已佈好的陷阱之後，即可拆掉「梯子」，圍殲敵人。上屋抽梯是很厲害的謀略，但是要用得好，首先「安梯」的學問要做足。對性貪之敵，則以利誘之；對情驕之敵，則以示我方之弱以惑

之；對莽撞無謀之敵，則設下埋伏以使其中計。總之，要根據情況，巧妙地安放梯子，致敵中計。關鍵是如何誘使敵人上梯，而且要將「梯子」設在絕處，才能創造勝利的機會，進而殲滅敵人。

霹靂兵法：上屋抽梯──「雲塵盒圍殺天嶽之主」

運籌時空：霹靂兵燹 第45集（牟尼上師被圍，計畫成功）

事件簡述：

一頁書、素還真為阻止冥界天嶽攻勢，利用天嶽之主牟尼上師急欲寄命鬼陽六斬刈的考量，以受重傷的素還真為誘餌，將牟尼上師引誘至雲塵盒，再截斷天嶽四無君等人的後援，讓牟尼含恨雲塵盒。

施計者：一頁書（決心指數：★★★★）

中原武林的棟樑，出身滅境的一代高僧梵天，為剷除冥界天嶽之主，不惜請淨琉璃菩薩假死，又調動大批人馬守在門外，更拼上功體盡廢的危機，衝破五蓮閉鎖之招，強行施展天龍吼一招做掉牟尼上師。

中計者：天嶽之主（現世報指數：★★★★）

以鬼靈之體寄身牟尼上師身軀的冥界天嶽之主，不顧軍師平風造雨四無君的勸告，硬是要拿素還真來血祭，果不其然，一到雲塵盒就被正道圍起來打，牟尼妄想求和脫出一線生機，怎奈輪到一頁書理都不理牟尼，使得天嶽之主含恨雲塵盒。

來龍去脈：

在冥界統合之後，由狂妖神、經天子為首，大舉入侵中原武林，殊不料冥界天嶽異軍突起，以第三者之姿暗殺狂妖神，邪能境經天子也中四無君之計而身亡，中原武林方面，素還真因三界寶玉爆炸而遭到重傷，甚至名劍鑄手金子陵也葬身不歸路，天嶽魔刀肆虐武林，此時百世經綸一頁書察覺佛門聖地定禪天之中有一股暗流，在神童的測算之下欲找出陰謀者，發現竟是淨琉璃菩薩，一頁書百般無奈下，仍不得不對菩薩出手，一番激烈的戰鬥，淨琉璃菩薩被一頁書親手擊斃，但其實冥界天嶽真正的暗流乃是天嶽之主附身的牟尼上師，而神童測算之人，是受到天嶽軍師四無君的影響。

冥界天嶽方面，為鑄造山最強悍的魔刀，並讓天嶽之主能寄命於魔刀鬼陽六斬刈之上，達到天下無敵的境界，但施行此法需要有一功體不弱的祭品，武林上以當時受傷沈重的素還真最為適合，表面身分為佛門高僧的牟尼上師，便希望以素還真為血祭，加上當時一頁書與淨琉璃大戰方過，趁著一頁書傷痕未癒之時，正可將素還真格殺，只要天嶽之主寄體鬼

陽刀之上，就算一頁書傷痕痊癒也非天嶽之主的對手，此時的四無君雖然感覺事有蹊蹺，但牟尼上師一意孤行，四無君也只能配合，並帶兵準備前往雲塵盦接應牟尼上師。

　　牟尼上師以正義之姿，先答應除去刀王冰川孤辰，事成之後回到雲塵盦告知眾人這個好消息，並在眾人欣喜之餘，提出要探望素還真的要求，也許自己可以幫素還真療傷助其傷勢痊癒，正道眾人假裝不疑有他便讓牟尼上師進入，只見牟尼上師進入雲塵盦內室之中，並拿出鬼陽六斬刈劈向素還真，危急之時，竟見素還真翻身起床躲過一擊，並拿出身上暗藏的天君絲纏住鬼陽六斬刈，牟尼上師愕然之際，手上的魔刀已被天君絲捲住脫手飛出，素還真趁勝追擊，連番重掌打向牟尼上師，但天嶽之主功力深厚，幾番交手後，決定不依靠魔刀格殺素還真，就在素還真危急之時，一道人影擋下牟尼上師的殺招，竟是百世經綸一頁書，而淨琉璃也未死，牟尼上師此時方明白中計，原來一切皆是一頁書與淨琉璃的計畫。

　　另一方面，四無君見天嶽之主久去未回，知悉有詐，連忙率領天之翼、絕燁、武咸尊、歿鋒及天嶽大軍馳援，但就在雲塵盦之上，只見正道眾人早已集結，洛子商、素續緣、湛江雲等人阻擋天嶽大軍進入，四無君見情勢危急，親自出手欲突破重圍，卻見到素還真出現擋住四無君去路。而在雲塵盦內部，一頁書早已準備妥善，一戰天嶽之主，天嶽之主久不見援軍，已明白四無君等人被擋在雲塵盦之外，只能靠自己拼出一條生路，但面對四蓮之力加身的一頁書，牟尼上師略遜一籌，天嶽之主採取心理戰，希望一頁書不需拼到兩敗俱傷之局，但一頁書決殺天嶽之主，天嶽之主無奈，拼死一搏，以五蓮閉鎖封住一頁書四蓮之力，但不料一頁書再度強行突破閉鎖之力，並以天龍吼——千里碎腦神音格殺天嶽之主，天嶽之主悔不聽四無君之言，遺恨而亡。在雲塵盦之外的四無君等人，受到素還真等人的阻撓，始終無法突圍而入，又聽到一頁書之詩號，四無君明白天嶽之主已亡，只得遺憾的下令退兵離開。（此處「上屋抽梯」搭配「擒賊擒王」，

兩計並用，成果豐碩！（「擒賊擒王」請參考本書第18計））

智謀家解說：上屋抽梯、擒賊擒王

◎　冥界天嶽勢力龐大，素還真、一頁書明瞭要完全撤除天嶽勢力實有困難，而一頁書察覺定禪天之內藏有天嶽的暗流，而能夠讓淨琉璃菩薩亦無法察覺者，必是天嶽非常高層之人，此人武功甚至在四無君之上，一頁書先假意與淨琉璃菩薩演出一場戲，放鬆牟尼上師的戒心，接著便是等著牟尼上師自投羅網。

　　由於天嶽軍容盛大，但牟尼上師自恃正義之姿，單人前來探望素還真，而一頁書、素還真便依計行事，在雲塵盦內室之中設下重重陣網，卻非是針對天嶽之主而來，而是要阻絕天嶽的外援，讓一頁書能夠專心與天嶽之主決戰。果不其然，天嶽軍師平風造雨四無君早已察覺事情有詐，奈何天嶽之主不聽勸告，讓四無君只能隨後支援，而素還真等人早已在雲塵盦恭候大駕，也使得四無君無法突圍。此計正是典型的上屋抽梯之局，在此局中，受傷的素還真便是誘餌，是引誘牟尼上師單人前來最佳的誘餌，而「抽梯」指的便是讓天嶽之主得不到四無君的奧援，只能坐困愁城敗於一頁書手下。一頁書、素還真這局針對天嶽之主（擒賊擒王）而來的計畫，算是兩計併用的非常漂亮。

　　天嶽之主的敗亡也是四無君平生第一次的失利，也讓天嶽暫時處於一片混亂之中，但四無君不愧為天嶽軍師，迅速又擬一計，使得素還真不得已遠走天外南海，並趁此機會安撫天嶽之內的軍心，也因此擒賊擒王之計產生的功效有限，對於天嶽的陣容而言，並無太大的影響。

第28計 上屋抽梯——「雲塵盦圍殺天嶽之主」

天嶽之主欲殺素還真之時反受埋伏…

鐵柵門…?

糟！
中計了！

各位觀眾~！

不會吧…

第一回合

大家期待已久的鐵籠生死鬥即將展開~！

好了，天嶽之主，現在你有兩條路可以選…

一是跟我PK到死，二是乖乖不反抗讓我K到死…自己選一個吧…

就不能坐下來好好談談嗎…？

聽說我家老大在你們這裡…

沒有~沒有~沒這回事~

啊~~！

好像有人在慘叫…

哪有~我沒聽到~

和尚殺人啦~！

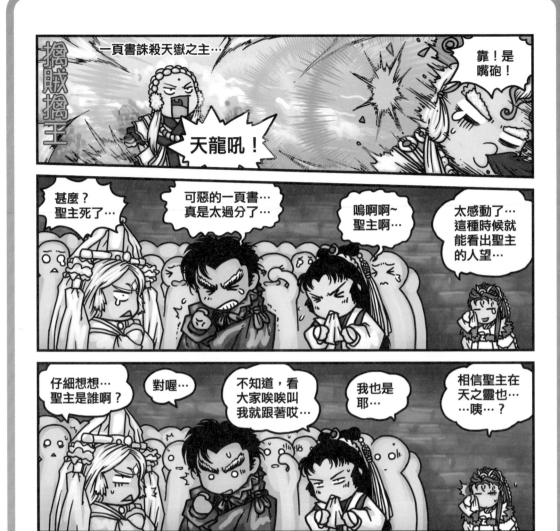

計謀：樹上開花

原文：「借局布勢，力小勢大。

　　　　鴻漸於陸，其羽可用為儀也。」

注釋：

1. 鴻漸於陸，其羽可用為儀：語出《易經》第五十三卦〈漸卦〉（艮下巽上）。漸，卦名，本卦為異卦相疊，上卦為巽為木，下卦為艮為山。卦象為木植長於山上，不斷生長，也喻人培養自己的德性，進而影響他人，漸，即漸進。本卦上九：「鴻漸於陸，其羽可為儀，吉利。」是說鴻鴻雁飛到高山上，此時牠的羽毛可以用來裝飾顯耀的儀表，這是吉利之兆。

◆ 原文翻譯：借助某種局面（或手段）佈成威武有利的陣勢，即使兵力弱小但可使陣勢顯出強大的樣子。鴻雁走到山頭，牠的羽毛可用來裝飾顯耀的儀表。

● **解析：**

樹上開花，是由「鐵樹開花」轉化而來，原意為不可能開花的樹竟然開起花來了，比喻極難實現的事情。延伸其意為：樹上本來沒有開花，但可以用彩色的綢子剪成花朵粘在樹上，用假花冒充真花，取得以假亂真的效果。樹上開花，用在軍事謀略上是作為製造聲勢以懾服敵人的一種計謀。即自己的力量比較小，卻可以借友軍勢力或借某種因素製造假像，佈置假情況，巧佈迷魂陣，以「虛張聲勢」使自己的陣營顯得強大，在戰爭中善於借助各種因素來為自己壯大聲勢，可以懾服甚至擊敗敵人。

● **歷史實例：「田單復國」**

東周戰國中期，著名軍事家樂毅率領燕國大軍攻打齊國，連下七十餘城，齊國只剩下莒和即墨這兩座城了。樂毅乘勝追擊，圍困莒和即墨。齊國拚死抵抗，燕軍久攻不下。後燕昭王去世，繼位的惠王用騎劫取代樂毅。樂毅知對己不利，逃回趙國。齊國守將軍事家田單運用「樹上開花」之計：第一，首先利用兩國士兵的迷信心理，他要齊國軍民每天飯前要拿

食物到門前空地上祭祀祖先，使成群的烏鴉、麻雀趕來爭食。城外燕軍一看，打聽消息是飛鳥每天都定時朝拜，原來齊國有神師相助，弄得人心惶惶，非常害怕。第二，讓騎劫本人上當。田單派人放假風聲，如果燕軍割下齊軍俘虜的鼻子，齊人肯定會嚇破膽。騎劫果然照做，且挖了城外齊人的墳墓，這樣反倒激起齊國軍民的義憤。第三，派人送信，大誇騎劫治軍才能，還派人裝成富戶，帶著財寶偷偷出城投降燕軍，假裝已無作戰能力。第四，也是最絕的一招：齊軍人數太少，於是把城中的一千多頭牛集中起來，在牛角上綁上尖刀，牛身上披上畫有五顏六色、稀奇古怪圖案的紅色衣服，牛尾巴上綁一大把浸了油的麻葦，把牛從新挖的城塘洞中放出，點燃麻葦，牛又驚又燥，直衝燕國軍營。燕軍根本沒有防備，且沒見過火牛陣，個個嚇得魂飛天外。田單令五千名精壯士兵，穿上五色花衣，臉上繪上五顏六色，手持兵器，跟在牛的後面，接著衝殺進來，燕軍死傷無數。騎劫也在亂軍中被殺，燕軍一敗塗地。齊軍乘勝追擊，收復七十餘城，使齊國轉危為安。田單可以算是善於運用各種因素壯大自己聲勢的典範。

計謀：反客為主

原文：「乘隙插足，扼其主機，漸之進也。」

注釋：

1. 隙：時機。
2. 扼：指掌握。
3. 漸之進也：語出《易經》第五十三卦〈漸卦〉（艮下巽上）。本卦〈象〉辭：「漸之進也。」意為漸就是漸進的意思。

◆ 原文翻譯：抓準敵方弱點時機，插手干涉重點，掌握敵方的要害關鍵，循序漸進達成自己的目的。

解析：

反客為主的過程分為五步驟：爭客位、乘隙、插足、握機、成功。簡單地說，就是把被動變為主動，把主動權慢慢地掌握到自己手中來，強調循序漸進，不可急躁莽撞，洩漏機密，掌握機要之處，然後就會成功。用在軍事上，即是把別人的軍隊拿過來，控制指揮權。此計為「漸進之陰謀」，既是「陰謀」，又必須「漸進」，才能奏效。

歷史實例①：「袁紹反客為主趕韓馥」

東漢末年時期，袁紹和韓馥曾是共同討伐董卓的盟友。後來袁紹勢力漸漸強大，屯兵河內，缺少糧草，韓馥知道之後，主動派人送去糧草，幫袁紹解決困難。袁紹聽了謀士逄紀的勸告，決定奪取糧倉冀州，而當時的冀州牧正是老友韓馥。袁紹首先寫信給公孫瓚，建議一起攻打冀州。公孫瓚早就想攻佔冀州，於是立即下令，準備發兵攻打冀州。袁紹又暗地派人去見韓馥，說：「公孫瓚和袁紹聯合攻打冀州，冀州難以自保。你何不聯合袁紹，對付公孫瓚呢？讓袁紹進城，冀州不就保住了嗎？」韓馥只得邀請袁紹帶兵進入冀州。這位請來的客人，表面上尊重韓馥，實際上他逐漸將自己的部下一個一個似釘子扎進了冀州的要害部位，這時，韓馥清楚地知道，他這個「主」被「客」取而代之了，為了保全性命，只得隻身逃出冀州去了。

歷史實例②：「郭子儀化被動為主動」

唐代宗廣德二年（公元764年）僕固懷恩煽動吐蕃和回紇兩國聯合出兵三十萬，進犯中原，一路連戰連捷，直逼涇陽。涇陽守將郭子儀領一萬餘名精兵奉命前來平息叛亂，面對漫山遍野的敵人，形勢十分嚴峻。永泰元年（公元765年）僕固懷恩病死。吐蕃和回紇就失去了中間的聯繫和協調的人物。雙方都想爭奪指揮權，矛盾逐漸激化。兩軍各駐一地，互不聯繫往來。吐蕃駐紮東門外，回紇駐紮西門外。郭子儀欲乘機分化這兩支軍隊。之前在安史之亂時，郭子儀曾和回紇將領並肩作戰對付安祿山，於是秘密派人前往回紇營中轉達郭子儀想與過去並肩作戰的老友敘敘情誼。回紇都督藥葛羅，也是個重視舊情的人。郭子儀親赴回紇營中會見藥葛羅敘舊，並乘機說服回紇不要和吐蕃聯合反唐，雙方願建立良好關係，馬上立誓聯盟攻打吐蕃。吐蕃得到報告，發覺形勢驟變，於己不利，連夜準備，拔寨撤兵。郭子儀與回紇合兵追擊，擊敗了吐蕃的十萬大軍。吐蕃大敗，很長一段時期，邊境無事。

霹靂兵法：反客為主──「女暴君密謀奪取神蠶宮」

運籌時空：霹靂異數 第6集（神蠶宮易主，計謀成功）

事件簡述：

背離歐陽世家的女暴君，投靠北域的神蠶宮之後，不甘心只擔任百朝武后的手下，便聯合神蠶宮當中的紗四郎伺機做掉對通瑤池忠心耿耿的宮布衣，又慢慢培養自己的勢力，最後抓準機會一舉反撲，殺死通瑤池之後，反客為主成為神蠶宮的新主人。

- -

施計者：女暴君（換頭家指數：★★★★★）

本是歐陽世家的一份子，更是黃山八珠聯的藍鷹，在歐陽世家失勢之後，便遁逃入北域，加入神蠶宮。從八珠聯的藍鷹，到歐陽上智的義子，再到神蠶宮的一員，每次在效忠的組織出問題之前，女暴君總是很巧妙的先溜再說，而且總是消失得無影無蹤、乾乾淨淨，這次神蠶宮的老闆，不像前兩位一樣那麼硬，女暴君也懶得換了，直接取而代之，自己當老大比較痛快。

中計者：百朝武后通瑤池（無知指數：★★★★★）

與金陽聖帝關足天齊名的北域女強人，一手創立神蠶宮，有三名得意手下宮布衣、紗四郎、女暴君。通瑤池個性自大，但還頗能聽勸，忠心耿耿的手下宮布衣曾以死相諫，通瑤池為之感動，便重用宮布衣，豈料紗四郎見不得宮布衣好，與女暴君密謀將其格殺，最後通瑤池手下也逐漸被女暴君等人給收買，勢單力弱的通瑤池就這麼糊裡糊塗的被取代了。

- -

來龍去脈：

位在北域的神蠶宮，乃是百朝武后通瑤池一手創立，與金陽聖帝關足天的十三聖殿齊名，乃是北域勢力最強大的兩個組織，通瑤池向來不問世事，與金陽聖帝為知交好友，在北域互相支援，共同統治北域，直到中原歐陽世家發生變故，身為歐陽上智義子之一的女暴君來投靠，方開啟神祕的神蠶宮面貌。

百朝武后座下本有兩大部屬，宮布衣與紗四郎，宮布衣平日為神蠶宮盡心盡力，不貪功，勇於直諫，深得百朝武后信賴；但紗四郎心眼狹小、善妒忌，於神蠶宮遲遲不得武后信賴。在女暴君加入神蠶宮之後，雖為百朝武后帶回三魔靈，但畢竟屈居人下，女暴君心中密謀反叛之心漸起，思考如何暗中除去百朝武后，接收神蠶宮。

女暴君看出宮布衣對百朝武后極為忠誠，非是可以動搖之輩，宮布衣更曾以死相諫，讓通瑤池對其大為欣賞，也將其職位升在紗四郎之上。而相較之下，紗四郎則因為宮布衣地位在自己之上，遂對百朝武后、宮布衣充滿怨恨之心，女暴君善用此點，不斷拉攏紗四郎。當時金陽聖帝已兵進中原，百朝武后採納宮布衣意見，趁機接收北域地盤，並多方保留自己實力，不予出兵協助關足天，雖是合理的調度，但已引起金陽聖帝的不滿，但礙於過往的友誼，加上中原事務繁忙，關足天無力管理北域

之事。女暴君看出金陽聖帝與百朝武后已有嫌隙，便在一次的任務當中，向金陽聖帝進讒言，說百朝武后會背離金陽聖帝的同盟之情，乃是手下宮布衣獻計之故，金陽聖帝大為震怒，派出紫鐵旗三十六無常格殺宮布衣，就在出任務的中途，宮布衣遭受層層圍殺而亡，令百朝武后痛失愛將。

在剷除掉神蠶宮之中對百朝武后最忠心的宮布衣，接下來便是設計剷除通瑤池，由於通瑤池當時迷戀冷劍白狐，大權旁落，對女暴君、紗四郎等人也較不提防，給予女暴君良機，但百朝武后通瑤池身穿天蠶寶衣，刀劍不傷，女暴君便與紗四郎以及當時前來投靠的渡入迷、圓流串通，前往中原與崎路人交易，取得唯一能破天蠶寶衣的擎天神劍。就在萬事齊備之後，女暴君統領已暗中串通的叛軍背叛百朝武后通瑤池，叛軍人多勢眾，此時通瑤池手下兵馬早已所剩不多，沒多久便被殲滅殆盡，最後女暴君、渡入迷、圓流、三魔靈等六人圍攻通瑤池，雖然通瑤池武功高強，一時之間女暴君等人無法取勝，但憑著三魔靈的特異功能，暫時牽制通瑤池，女暴君見時機成熟，拔出擎天神劍殺死百朝武后通瑤池，通瑤池死後，神蠶宮遂歸女暴君統轄。

智謀家解說：

> 反客為主簡而言之便是主客易位的一個計謀，所採取的計畫乃是漸進式的計畫，在不知不覺當中，循序漸進，發展客方的勢力，等到主方力弱勢窮之時，抓準時機，一舉扭轉主客地位而反客為主。在此例當中，神蠶宮本是百朝武后通瑤池所創立，手下自是通瑤池的心腹，而女暴君以一個外人的身分加入神蠶宮，本就不可能得到太大的權力，就算為神蠶宮帶來三魔靈效力，充其量也直屬於通瑤池管轄。女暴君乃是一名野心勃勃且有能力之人，她抓準時機，利用通瑤池手下不合的機會，串通紗四郎剷除掉最忠心的宮布衣，並欺上瞞下與紗四郎掌管大權，當時譜局渡入迷、五尖珠圓流前來投靠，自是不會介入神蠶宮之內的惡鬥，而通瑤池想不到手下會反叛，更對前來投靠的渡入迷等人不甚友善，此等原因，皆種下了日後的敗因，而女暴君積極佈局，更尋得殺掉通瑤池的關鍵神兵擎天神劍，只待時機成熟便一舉殺除通瑤池，而紗四郎更早在進入中原交易之時，便死於一劍萬生之手，神蠶宮也順理成章歸入女暴君統管。

反客為主

女暴君~
我出門囉~

妳要好好把
神蠶宮打理
好喔~

請盡管放心
交給我吧~
武后您慢走~

哼…

房契地契
賣身契…

翻箱倒櫃中…

房契地契
賣身契…

嗯…？

喔~喔~
找到更不得了
的東西啦…

我回來囉~

咦…

哼哼哼…
現在神蠶宮的房契
地契和所有人員的
賣身契都在我手上~

包括你通瑤池跟
八面狼姬在一起
嘿皮的錄影帶…

不想內容被貼到
公開亭的話，妳
就乖乖把神蠶宮
轉讓給我吧~

不會吧…

你家變成我家~
我家還是我家~

36
PILI STRATEGICS

計謀：美人計

原文：「兵強者，攻其將；將智者，伐其情。

將弱兵頹，其勢自萎。利用禦寇，順相保也。[1]」

注釋：

1. 利用禦寇，順相保也：語出《易經》第五十三卦〈漸卦〉（艮下巽上）。本卦九三·〈象〉辭：「利用禦寇，順相保也。」是說利於抵禦敵人，順利地保衛自己。

◆ 原文翻譯：對兵力強大的敵人，就針對將帥攻擊，對聰明的對手，就針對情緒弱點攻擊。將帥鬥志滄喪，其兵士自然頹廢消沉，最後敵人的氣勢也將一蹶不振。利用這些方法有利於抵禦敵人，並成功的保持自身的實力。

● ●

> **典故出處：**

美人計，語出《六韜·文伐》：「養其亂臣以迷之，進美女淫聲以惑之。」對於用武力難以征服的敵方，要使用外表具誘惑力，內含陷阱手段，獻上亂臣、美女以亂敵方將帥心智，進而從內部使其喪失戰鬥力，然後再進行攻擊。

> **解析：**

在政治、軍事、經濟等方面施用「美人計」，都具有「間諜計」的相等作用。即是派出美人去作敵方作我方的間諜。正所謂「英雄難過美人關」，這是對人性的一個考驗，所以當對付對兵力強大的敵人，用「美人計」制服敵人的將帥；而對於足智多謀的將帥，要設法用「美人計」去腐蝕他方將帥，利用對方信任的人、事，瓦解敵人意志，使敵人鬥志衰退，部隊士氣消沉，失去作戰能力，達到致勝的目的。

> **歷史實例：「董卓呂布中貂蟬美人計」**

東漢獻帝九歲登基，朝廷由董卓專權。董卓為人陰險，濫施殺戮，並有謀朝篡位的野心。滿朝文武，對董卓又恨又怕。司徒王允欲除董卓，但身旁有一義子，名叫呂布，驍勇異常。王允觀察這「父子」二人，狼狽為奸，不可一世，卻有一個共同的弱點：皆是好色之

徒。欲使「美人計」使之互相殘殺。王允府中有一歌女，名叫貂蟬，色藝俱佳，深明大義，為感激王允恩德，決心犧牲，為民除害。一次私人宴會上，王允主動提出將自己的「女兒」貂蟬許配給呂布。呂布見到絕色美人，喜不自勝。二人決定選擇吉日完婚。第二天，王允請董卓到府，酒席筵間，要貂蟬獻舞。董卓一見，饞涎欲滴。王允將歌女奉送給董卓帶回府去了。呂布知道之後大怒，當面斥責王允。王允編出一番巧言哄騙呂布。呂布以為董卓將為他辦喜事，等了幾天都沒有動靜，再一打聽，原來董卓已把貂蟬據為己有。一日董卓上朝，忽然不見身後的呂布，心生疑慮，馬上趕回府中。在後花園鳳儀亭內，呂布與貂蟬抱在一起，董卓頓時大怒，用戟朝呂布刺去。呂布用手一擋，沒能擊中。呂布怒氣沖沖離開太師府。原來，呂布與貂蟬私自約會，貂蟬按王允之計，挑撥他們的父子關係，大罵董卓奪了呂布所愛。王允見時機成熟，邀呂布到密室商議。王允大罵董賊強佔了女兒，奪去了將軍的妻子，見呂布咬牙切齒，已下決心殺董卓，他立即假傳聖旨，召董卓上朝受禪。董卓耀武揚威，進宮受禪。不料呂布突然一戟，直穿老賊咽喉。奸賊已除，朝庭內外，人人拍手稱快。

（貂蟬為《三國演義》虛構之人）

霹靂兵法：美人計──「不夜天情誼」

運籌時空：霹靂異數 第11集（風采鈴與素還真初見面）

事件簡述：

素還真在玉波池復活重生之後，因為魔龍八奇崛起，素還真便與崎路人等人一同尋找天虎八將要對付魔龍八奇，暗中天蝶盟也針對魔龍、天虎展開攻勢，此時武林中出現的龍骨聖刀具有扭轉戰局的力量，為拿到龍骨聖刀，素還真應邀前來不夜天，遇到化身朱雀雲丹的風采鈴，兩人七天長談，互相欣賞，最後素還真墜入愛河，遭天蝶盟算計，利用愛情的力量削弱素還真的判斷力，使其不慎開殺，天蝶盟再以各種名義加害素還真。

- -

? 施計者：風采鈴（自制力指數：★★★）

江南第一才女，天蝶盟之人，偽裝成魔龍八奇之一的朱雀雲丹接近素還真。風采鈴原本只是暫時取代朱雀雲丹，以避免魔龍八奇發現朱雀雲丹身亡，而找燈蝶報仇，但組織的命令，命風采鈴接近太黃君、素還真兩人，豈料風采鈴在執行任務途中，雖然成功的吸引素還真，但自己也被素還真所吸引，兩人發生情愫，風采鈴為愛不惜背叛天蝶盟，留下龍骨聖刀給素還真之後，便遠走他鄉

! 中計者：清香白蓮素還真（意外指數：★★★★）

素還真，中原正道領導者，守信重諾，喜好結交有賢有才之輩，畢生為武林和平而奮鬥。為取龍骨聖刀，素還真、太黃君等人面對万俟萬開出有關聖刀的難題，為解此題，素還真應邀進入不夜天遇見風采鈴，素還真本來懷有戒心，豈料最後竟墜入愛河，不僅中原正道之人，連所有觀眾都甚感意外，相信素還真自己也都很意外。

- -

來龍去脈：

清香白蓮素還真，文武全才、智冠群倫，自通天柱出道以來，便以其智謀突破諸多難關，連宇文大、大下第一智歐陽上智、金陽聖帝等人皆敗於白蓮手下，素還真可說是反派組織的眼中釘、肉中刺。素還真雖在天雷坪被天雷擊頂，但又在玉波池中重生而出，其天命正是天虎八將的一員，與魔龍八奇為宿命上的死敵，當時潛伏的組織天蝶盟，由燈蝶修萬年為首，視素還真、崎路人為稱霸武林最大的障礙，便利用當時名動一時的龍骨聖刀之爭，排佈了一條足以撼動素還真一生的美人計。

天虎魔龍之爭，魔龍八奇方面有太黃君、花信風等人，尤其花信風握有幽靈魔刀，徒弟冷劍白狐更有金鱗蟒邪，實力不可小覷，素還真雖身懷龍氣劍，但天虎八將仍須龍骨聖刀之力以抗魔龍八奇等人。聖刀本在仇魂怨女手中，卻被原鑄造者万俟萬所奪，万俟萬開出條件，要眾人答出聖刀之上三孔的用意。此題難倒了素還真、太黃君等人，卻給了天蝶盟一個

安排朱雀雲丹接近素還真的計畫。不夜天之主朱雀雲丹擅長丹青、臨摹，太黃君偷出內藏火龍舌的答案，欲請朱雀雲丹書寫答案後放回原處，但朱雀雲丹雖答應幫忙卻希望得見武林名人素還真一面，素還真也為了聖刀之事前來不夜天，此時的朱雀雲丹以聖刀之謎的答案，強迫素還真留在不夜天作客七天。為了聖刀素還真不得以暫留不夜天，從此開啟了兩人之間的情緣。

風采鈴本為江南第一才女，化身朱雀雲丹居住在不夜天，利用聖刀接近素還真乃是奉了天蝶盟之命。方到不夜天含願台的素還真，由於風采鈴乃是由太黃君所引見，因此初期對風采鈴十分的提防，更不諱言對風采鈴恭維自己的話覺得十分虛偽，而兩人初次的會談，就讓風采鈴對素還真的言談、舉手投足皆覺得不凡，風采鈴先以一首詩考素還真的文采，又要求素還真在火龍舌約定之日到達前的七天當中，與自己互相研習學問，並允諾會答覆素還真心中想知道之事。

在這七天之中，風采鈴不斷的提出各種問題，包括二十八星宿、五術、八卦、任督二脈等各種包含天文、地理、醫學等不同類型的問題，而素還真皆能一一應答如流，風采鈴對素還真十分的欣賞，更帶素還真觀看自己收藏的三青，也就是龍骨聖刀三孔的答案，風采鈴更將三青的故事告知素還真。在這七天的朝夕相處當中，素還真開始對眼前這位見識廣博的佳人產生好感，而風采鈴也逐漸被素還真的學識，以及為武林犧牲的胸襟所打動，無奈素還真不只是修道人的身分，更曾立誓要為武林和平鞠躬盡瘁，但兩人之間的好感早已逐漸萌生。由於朱雀雲丹乃是天蝶盟之人，表面上的身分更是魔龍八奇之一，介於組織命令與自己的感情之間，已不知如何是好，朱雀雲丹以治癒金太極為條件，向万俟焉取得龍骨聖刀之後，更要將聖刀無條件送給素還真，而素還真也為回報朱雀雲丹而答應幫助風采鈴尋得醫治金太極的方法。在找尋醫治方法之時，便是天蝶盟針對素還真計畫的開始。

天蝶盟利用風雲琴、八卦人頭顱的約定，要素還真立誓從此不再使用龍氣劍此招，但龍氣劍乃是一招無法隨心所欲的招式，當素還真血氣翻湧到達某種程度之時，體內龍氣劍便會成形。雖是如此明顯的奸計，但為了不讓朱雀雲丹受到傷害，素還真仍是義無反顧的答應。此時的朱雀雲丹也準備背叛天蝶盟，另一方面又受到崎路人的責難，就在醫治金太極完成取得龍骨聖刀後，朱雀雲丹不但與素還真發生關係，更將龍骨聖刀送給素還真，自己則遠走他方逃避天蝶盟的追殺，但素還真此時此刻早已深陷情海之中不可自拔，茶不思飯不想，更在得知朱雀雲丹為自己如此犧牲之下，不慎使用龍氣劍開了殺戒，更瘋狂找尋朱雀雲丹的下落，也讓日後的天蝶盟以違背信諾的方式百般責難素還真，更利用風采鈴的幻影逼使素還真腳穿銅針，又到懸空棋盤受刑，最後終讓一向冷靜的清香白蓮素還真忍無可忍而開殺，運勢也將近走到亢龍有悔之局。

智謀家解說：

美人計的運用通常背後都是隱藏著另一個目的，也可說是計謀的連環運用，因此美人計算是一種搭配的計謀，意圖使人錯亂而失去冷靜的判斷力。在素還真、風采鈴這個例子當中，素還真身為一個修道者，本就不該與女子發生關係，因此中計後的素還真已帶給自己一個莫大的壓力，加上違背信諾使用龍氣劍更是落入了天蝶盟的算計當中，最後為尋佳人下落，讓迷蝶得以用迷心術來要脅素還真，對素還真百般用刑，若非有一頁書的全力護航，相信素還真無法順利的渡過劫難。此招美人計，天蝶盟可說用得漂亮，更是達到了預期的效果。

要打敗素還真的奇招，就是…

美・人・計！

喔喔喔喔～！這招太出乎意料了！

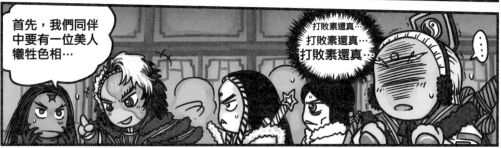

首先，我們同伴中要有一位美人犧牲色相…

打敗素還真…
打敗素還真…
打敗素還真…

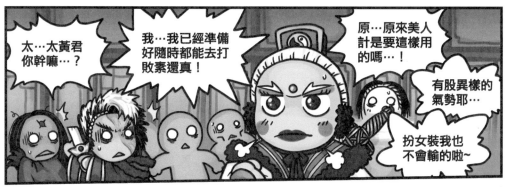

太…太黃君你幹嘛…？

我…我已經準備好隨時都能去打敗素還真！

原…原來美人計是要這樣用的嗎…！

有股異樣的氣勢耶…

扮女裝我也不會輸的啦～

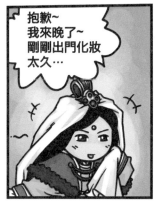

抱歉～
我來晚了～
剛剛出門化妝太久…

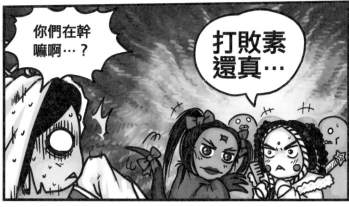

你們在幹嘛啊…？

打敗素還真…

計謀：空城計

原文：「虛者虛之，疑中生疑；剛柔之際，奇而復奇。」

注釋：

1. 虛者虛之：第一個「虛」為名詞，意為空虛的，第二個「虛」為動詞，使動，意為讓它空虛。

2. 剛柔之際：語出《易經》第四十卦〈解卦〉（坎下震上）。解，卦名。本卦為異卦相疊。上卦為震為雷，下卦為坎為雨。雷雨交加，蕩滌宇內，萬象更新，萬物萌生，故卦名為解。解，險難解除，物情舒緩。本卦初六·〈象〉辭：「剛柔之際，義無咎也。」是使剛與柔相互交會，沒有災難。

◆ 原文翻譯：當兵力空虛時，就更加顯示防備虛空的樣子，使敵人在疑惑中更加產生疑惑。用這種陰弱的方法對付強剛的敵人，這是用奇法中的奇法。

解析：

空城計，實是一種心理戰術。因為古來用兵，講究的是「虛者實之，實者虛之」的逆反用計（實者虛之：我方兵力充足下顯出虛弱，使敵方認為我方虛弱，從而引誘敵方向我方主動攻擊，其實我方早有埋伏。虛者實之：我方兵力虛弱下裝作強勢，使敵方產生疑惑，認為我方強勁，從而不向我方發動攻勢。），而空城計卻以「虛者虛之」的反常設計（虛者虛之：我方兵力虛弱卻更顯虛弱，使敵方產生疑惑而不向我方發動攻勢。），在己方無力守城的情況下，故意向敵人暴露城內空虛，就是所謂「虛者虛之」。讓敵方心生疑慮，產生懷疑，猶豫不前，就是所謂「疑中生疑」。敵人怕城內有埋伏，怕陷進埋伏圈內，不敢貿然出擊。在敵實我虛之時，以佯裝來擾亂敵人的判斷力，使其退兵而解除危機，這是險而又險的「險策」，逼不得已的辦法。所謂虛虛實實，兵無常勢，變化無窮。空城計沒有掌握好的話，

可能會導致全軍覆沒。所以使用此計的關鍵，是要清楚地瞭解並掌握敵方將帥的心理狀況和性格特徵。《三國演義》中諸葛亮使用空城計解圍，就是他充分地瞭解司馬懿謹慎多疑的性格特點才敢出此險策。且此計多數只能當作緩兵之計，還得防止敵人捲土重來。所以還必須有實力與敵方對抗，要救危局，還是要憑真正實力。

歷史實例：「張守珪空城退敵」

吐蕃陷瓜州，王君𤏮死，河西洶懼。張守珪接替戰死的王君𤏮為瓜州刺史，領餘眾，正在修築城牆，敵兵又突然來襲。城裡沒有任何守禦的設備，大家驚慌失措。張守珪讓將士們和他一道，坐在城上，飲酒奏樂，若無其事。敵人懷疑城中有備，只有退兵。

計謀：反間計

原文：「疑中之疑。比之自內，不自失也。」

注釋：

1. 比之自內，不自失也：語出《易經》第八卦〈比卦〉（坤下坎上）。比，卦名，本卦爲異卦相疊。本卦上卦爲坎爲爲相依相賴，故名「比」。比，親比，親密相依。本卦六二·〈象〉辭：「比之自內，不自失也。」

◆ 原文翻譯：在疑陣中再佈布疑陣，使敵內部自生矛盾，我方就可萬無一失。

解析：

反間計，即是巧妙地利用敵人的間諜反過來歸順於我、爲我所用。在戰爭中，雙方使用間諜是十分常見的。《孫子兵法》就特別強調間諜的作用，認爲將帥打仗必須事先了解敵方的情況。要準確掌握敵方的情況，不可靠鬼神，不可靠經驗，「必取於人，知敵之情者也。」這裡的「人」，就是間諜。《孫子兵法·用間篇》中指出有五種間諜，利用敵國中熟悉鄉情的人作間諜，叫因間（鄉間）；收買了解敵國內幕的官吏作間諜，叫內間；收買或利用敵方派來的間諜爲我所用，叫反間；故意製造和洩漏假情報密告給敵人而事發後被處決的間諜，叫死間（即爲了欺蒙敵人，我方有意散佈虛假情況並通過我方間諜傳給敵人，使敵人上當，事發之後我方間諜往往會被處死）；派往敵國而又能活著回來報告敵情的間諜，叫生間。正所謂「知己知彼，百戰百勝」，這五種間諜同時並用，就會先知敵情採取行動，致使敵人茫然莫測、不明其妙。明瞭並領會這個神奇的道理，便會成爲君王和將帥手中偵敵取勝的至寶。唐代杜牧解釋反間計特別清楚，他說：「敵有間來窺我，我必先知之，或厚賂誘之，反爲我用；或佯爲不覺，示以僞情而縱之，則敵人之間，反爲我用也。」

歷史實例：「周瑜巧用反間計殺蔡瑁、張允」

東漢末年，赤壁大戰前夕，曹操率領八十三萬大軍，準備渡過長江，佔據南方。當時，孫、劉聯合抗曹，但兵力比曹軍要少得多。曹操的隊伍都由北方騎兵組成，善於陸戰，不諳水戰，正好有兩個精通水戰的降將蔡瑁、張允可以爲曹操訓練水軍。曹操對這兩人優待有加，而這兩人也是周瑜的心腹大患。曹操一貫愛才，他知道周瑜年輕有爲，是個軍事奇才，很想拉攏他。曹營謀士蔣幹自稱與周瑜曾是同窗好友，願意過江勸降。周瑜見蔣幹過江，一個反間計就已經醞釀成熟了。他熱情款待蔣幹，酒席筵上，周瑜讓眾將作陪，炫耀武力，並規定只敘友情，不談軍事，堵住了蔣幹的嘴巴。周瑜佯裝大醉，約蔣幹同床共眠。蔣幹偷偷下床，偷看到周瑜案上有一封信，原來是蔡瑁、張允寫來，約定與周瑜裡應外合，擊敗曹操。有人來見周瑜，只聞周瑜小聲談話，但聽不清楚，只聽見有提到蔡、張二人。於是促使蔣幹對蔡、張二人和周瑜裡應外合的計畫確認無疑。他連夜趕回曹營，讓曹操看了周瑜僞造的信件，曹操頓時火起，殺了蔡瑁、張允。等曹操冷靜下來，才知中了周瑜反間之計。（此事爲《三國演義》虛構）

霹靂兵法：反間計──燈蝶智殺花影人

運籌時空：霹靂劫 第4集（花影人身亡，修萬年成為太幻樓之主）

事件簡述：

創立天蝶盟的燈蝶修萬年，在苦境兵敗之後被集境太幻樓所救，太幻樓主花影人一心要取得燈蝶握有的細胞分離器藍圖，因此對燈蝶處處示好。而燈蝶修萬年明白藍圖對自己極為重要，他反其道而行，假裝拉攏花影人手下竹虛來背叛花影人，並算準竹虛不敢背叛花影人，燈蝶先假裝送出假的藍圖，其實藍圖為真，後來再假裝送給竹虛真的藍圖，花影人用舊藍圖建造好之後，要燈蝶死在分離器當中，豈料被反將一軍遭通過細胞分離器的燈蝶所殺，燈蝶也如願奪取了太幻樓的控制權。

- -

❓ 施計者：燈蝶修萬年（心機指數：★★★★★）

風雲四奇之一，創立天蝶盟，曾假扮武皇與百世經綸一頁書論交，在身分被識破後，由於身上擁有細胞分離器的藍圖而獲得太幻樓解救，遂暫時依附在太幻樓底下，並伺機奪取太幻樓，日後甚至成為集境十八樓聯盟的盟主。修萬年在投靠太幻樓之後，知道靠著藍圖僵持下去非長久之計，因此修萬年看花影人遲遲不出手，就自己挖一個洞給花影人跳，不但算計花影人的手下，連花影人也一起算計下去，花影人幾乎是在離開太幻樓的簾幕時就被燈蝶給取代了，真是冤枉啊，只能說燈蝶真是太狠了。

❗ 中計者：竹虛（無能指數：★★★★）

太幻樓花影人的得力手下，被花影人派遣前往苦境協助燈蝶修萬年，暗中任務則是說服、奪取修萬年手上的細胞分離器藍圖。在親近燈蝶修萬年的途中，卻反而被修萬年給影響，修萬年提出的背叛計畫，竹虛想都不敢想，卻因此反被修萬年算計，落得當間諜也不成，背叛者也做不成，十足的失敗者，還連帶拖了一個花影人陪葬。

❗ 受害者：曲伸無定花影人（看走眼指數：★★★★★）

集境太幻樓之主，野心勃勃，計畫奪取燈蝶修萬年身上的細胞分離器藍圖，增強太幻樓實力，進而打敗集境其他十七樓，成為集境之主。花影人武功高強，在太幻樓排設的陣法上巧妙過人，但可惜的是沒有得力的手下，看竹虛很忠實的跟他回報修萬年的計畫，便高興地忘記了修萬年的心機之重，豈是眼前呆呆的竹虛可以比擬的，太相信無能部下的後果就是被騙了還不知道為什麼。

這是要給竹虛的細胞分離機藍圖…

這是要交給花影人的細胞分離機藍圖…

來龍去脈：

◉ 燈蝶修萬年，乃是集境叛徒，偷取細胞分離器之後潛逃至苦境，創立天蝶盟，更與筆鑪、刀獸、劍禽論交，人稱風雲四奇。燈蝶修萬年野心勃勃，好權勢、重名利，曾化身武皇半尺劍居住在九層蓮峰，更與百世經綸一頁書論交，暗中操控太黃君等魔龍八奇，意圖殲滅素還真、崎路人等天虎八將。崎路人便是為追捕修萬年而由集境前來苦境，在天蝶盟被破後，修萬年遭到崎路人、紫錦囊圍攻之時，突然太幻樓之人竹虛出現，救走了燈蝶修萬年。

竹虛解救修萬年，乃是奉樓主花影人之命，意圖便是要修萬年交出身上的細胞分離器藍圖。燈蝶修萬年深知在藍圖未交出之前，自己便能得到太幻樓的奧援，便不斷的要求太幻樓為其誅殺崎路人、紫錦囊，但修萬年明白太幻樓之主花影人必不于平白遭到利用，定會利用諸多手段想奪取他身上的藍圖，修萬年便先發制人，針對竹虛下手。

竹虛乃是花影人遣派協助燈蝶修萬年的主要人員，乃花影人的心腹，更身負要說服修萬年交出細胞分離器藍圖的任務，但竹虛智慧平庸，絲毫無法掌控老謀深算的修萬年。修萬年城府深沈，就算天蝶盟已毀，仍思東山再起之法，他所要的不只是因為藍圖帶來的協助，而是屬於自己的一股勢力，因此燈蝶修萬年在竹虛屢次協助自己的情況下，便向竹虛獻上一計，要竹虛反叛花影人，和自己合作，利用細胞分離器奪取太幻樓。反叛計畫便是由修萬年交出假的藍圖，最後讓花影人死在假的細胞分離器當中。此計畫茲事體大，以竹虛之流當下便失了分寸，雖說燈蝶修萬年提出的計畫似乎可行，但竹虛又感覺修萬年將來必會連同自己一併解決，加上修萬年交出的藍圖是否為真亦無從得知，在兩相權衡之下，竹虛不敢背叛樓主花影人，便在花影人面前將修萬年的計畫全盤托出。花影人本身亦是智謀高遠之人，他便要竹虛假意配合燈蝶修萬年的計畫，伺機將修萬年的動態向自己回報。

花影人判斷依照燈蝶修萬年謹慎萬分的心態，他交給竹虛的半份藍圖必是假貨，只是一個幌子而已，但為了剷除自己，最後修萬年必會交出完整的假藍圖，讓自己死在假的分離器當中，而花影人的計畫，便是在修萬年交出假的藍圖之後，再讓竹虛騙取修萬年真正的藍圖，花影人便順從這個計畫，裝作被矇在鼓裡，讓竹虛不斷的幫助修萬年進而取得真正的藍圖。雖是如此，但花影人料想不到，燈蝶修萬年的計畫卻更上一層樓，燈蝶修萬年順著計畫，在竹虛幫助自己一段時間後，便做出與竹虛完全合作的假象，修萬年按照初步計畫，交出完整的假藍圖給竹虛，竹虛也如實的呈交給花影人，花影人便以此藍圖建造出細胞分離器，竹虛接著再向燈蝶修萬年要求自己要取得真正的藍圖，修萬年也假裝已經與竹虛合作，而交出真正的藍圖。藍圖到手，竹虛再呈交給花影人，此時的花影人與竹虛皆認為燈蝶之後交出的藍圖才是真貨。之前的是假貨，既然真正的藍圖已經到手，燈蝶修萬年已無利用價值，花影人便要修萬年進入自己當初獻出的假藍圖建造的細胞分離器當中而死，修萬年裝作被竹虛騙回太幻樓的樣子，並在太幻樓當中，不相信竹虛出賣自己的感覺，進入假的細胞分離器當中而亡，殊不料分離器一打開，修萬年竟以分離出的物質殺死花影人奪取了太幻樓。

意外的變局讓竹虛難以置信，原來當初修萬年早已看出竹虛不敢反叛花影人，因此第一份交出的藍圖便是真貨，修萬年算準花影人、竹虛兩人皆會認為自己不會交出真貨，但這就是修萬年的一個賭局，修萬年提出殺花影人的計畫，並交出一半的真藍圖，若竹虛真想反叛花影人，那麼就會依照計畫，用燈蝶交出來的兩個半份的藍圖建造出真正的細胞分離器出來，那麼當花影人進入細胞分離器當中，但卻會發現分離器是真貨，但這對修萬年來說，也不過是一個獻出藍圖加入太幻樓的一個結果而已。若竹虛不敢反叛花影人，便會告訴花影人這個計畫，花影人也一定會想除掉自己（燈蝶），因此兩人以為靠著假藍圖建造出的假機器，結果便是讓修萬年得利，不論結果如何對修萬年皆沒有害處。但修萬年成功的地方，就

在於看出竹虛沒那個膽量背叛花影人，也就讓他順利奪取了太幻樓。

智謀家解說：

 反間計的精髓在於利用敵方間諜為我方所用，其實在這個案例當中，應該是雙重反間計，由燈蝶修萬年提出的計畫，便是要吸納竹虛成為自己的間諜，但竹虛不敢反叛花影人，將計畫告知花影人，在這方面花影人利用的也是反間計，花影人要竹虛假裝配合修萬年的計畫先得到假的完整藍圖，再拿到真正的藍圖，便是一種反間計的運用，使敵方的間諜為我方所用。

只是燈蝶修萬年更是棋高一著，修萬年不只是單純的要策反竹虛而已，他更算出竹虛不敢反叛的心理，也算到了花影人會反過來利用竹虛騙自己手中的細胞分離器藍圖，因此修萬年設下雙重反間計的計畫，反過來利用花影人的心態來除掉花影人。再以另一層面來看，在這雙重反間計當中，燈蝶修萬年更為自己留下了退路，就算自己的雙重反間計計畫不成功，充其量只得獻出藍圖投靠太幻樓而已，這種一舉兩得，更為自己佈好退路的手法，堪稱是高招中的高招，燈蝶修萬年不愧是憑一己之力就統一集境，更與一頁書、素還真纏鬥多時的絕代梟雄啊。

反間計

這是要交給花影人的細胞分離機藍圖…

這是要給竹虛的細胞分離機藍圖…

這是我自己要留著的細胞分離機藍圖…

如果花影人這樣，我就那樣…

如果竹虛那樣，我就可以這樣…

好！重新推演一遍…

哈哈…怎樣我都不吃虧~真是完美的計畫！

呼~呼~~呼~~~~~~~~~~~~~~~~~~~~~！

調皮的風~

靠！有沒有這麼剛好啊…？

都混在一起了…

哪個藍圖才是真的啊…？

燈蝶？我是竹虛，藍圖可以給我了嗎~？

再等一下…

計謀：苦肉計

原文：「人不自害，受害必真；假真真假，間以得行。童蒙之吉，順以巽也。」

注釋：

1. 間：離間，使敵人互相懷疑。

2. 童蒙之吉，順以巽也：語出《易經》第四卦〈蒙卦〉（上艮下坎）。本卦六五·〈象〉辭：「童蒙之吉，順以巽也。」本意是說幼稚蒙昧之人所以吉利，是因為柔順服從。

◆ 原文翻譯：一般來說，正常人不會自我傷害，若是依照此種理論推想，我方則可以假作真，以真作假，那麼離間計就可實行了。這樣，就如同矇騙幼童一樣，矇騙敵方，使他們為我方操縱。這是吉祥之兆。

> **解析：**

苦肉計，利用敵方的惻隱之心，來實行其他計策，此計所針對的是對方的同情心，先讓自己遭到肉體上的折磨，往往可輕易地放鬆對方的戒心，令其鬆懈而忽略周遭細節，誤中其他計策。苦肉計在施用上要令對方產生惻隱之心，就須做到真，「自害」是真，「他害」是假，己方如果以假當真，以真亂假，敵方肯定信而不疑，這樣才能使苦肉之計得以成功。苦肉計其實是一種特殊作法的離間計，己方要造成內部矛盾激化的假象，再派人裝作受到迫害，藉機鑽到敵人心臟中去進行間諜活動。間諜工作是十分複雜而變化多端的。用間諜，使敵人互相猜忌；做反間諜，是利用敵人內部原來的矛盾，增加他們相互之間的猜忌；用苦肉計，是假裝自己去作敵人的間諜，而實際上是到敵方從事間諜活動。派遣同己方有仇恨的人去迷惑敵人，不管是作內應也好，或是協同作戰也好，都屬於苦肉計。周瑜打黃蓋--一個願打，一個願挨。兩人事先商量假戲真作，自家人打自家人，真的騙過曹操，假的詐降成功，結果火燒了曹操八十三萬兵馬，贏得了赤壁之戰的勝利。鄭國武公伐胡，先將女兒許配給胡國君主，且殺掉了主張伐胡的關其思，使胡不防鄭，最後鄭國舉兵攻胡，一舉殲滅了胡國。漢高祖派酈食其勸齊王降漢，使齊王沒有防備漢軍的進攻。而韓信乘此機會發兵伐齊，齊王怒而煮死了酈食其。

這些歷史實例顯示出為了勝利，常常需要花上很大的代價！只有看似「違背常理」的自我犧牲，才容易達到欺騙敵人的目的。

霹靂兵法：苦肉計──「歐陽上智自斷四肢、清香白蓮俯首稱臣」

運籌時空：霹靂眼 第18集（歐陽上智初登場，開始佈計）

事件簡述：

白骨靈車之主宇文天逼使清香白蓮素還真踏入武林，就在素還真面對台面上的強敵之時，也發現了天下第一智歐陽上智在背後暗中操控，素還真利用名人榜想逼出此人，

但卻反被逼到窮途末路，素還真利用詐死要揭穿歐陽上智的真面目，卻反中了歐陽上智的苦肉計，在公開亭上承認失敗，加入歐陽世家。

施計者：歐陽上智（苦肉指數：★★★★）

歐陽上智，名人榜上的天下第一智，堂堂歐陽世家的創立者，詐死百多年後，被素還真逼出武林，但憑著過人的實力，暗藏的兵力技壓群雄，逼使素還真走投無路，歐陽上智擅長隱藏身分，更喜愛收養義子，以壯大歐陽世家的聲勢。

中計者：素還真（上當指數：★★★★★）

中原武林的領導者，超凡真聖擎天子的師父，創立名人榜，為逼出背後陰謀家歐陽上智，詐死退居幕後，欲藉揭露歐陽世家人員的真相，與歐陽上智立下賭約，卻棋差一著，被歐陽上智的苦肉計給騙過，對朋友的友情使得素還真輸了一局。

來龍去脈：

當素還真步入武林之後，在對付宇文天之時，察覺背後尚有勢力，因此日月才子便以風雲錄、文武貫列出十大名人，其中一個最主要的目的，便是要逼出始終藉著血案而隱藏幕後的天下第一智——歐陽世家。孰料歐陽世家之主歐陽上智早已看出素還真兩人背後的用意，不僅反將一軍，差點導致素還真眾叛親離的地步。最後素還真在銀刀太妹自願犧牲下隱於幕後，並積極尋找下半卷的歐陽世家家譜，誓要讓歐陽世家的所有成員公諸於世，以宣告歐陽世家的失敗。

就在七流星生還的最後一人被化醜於地底所救之後，素還真得到了關鍵的資料，由其所提供的線索，素還真命化醜暗中循線找尋歐陽世家下半卷家譜。於此同時，歐陽上智也正式出手，為逼出隱藏幕後的素還真，歐陽上智命義子沙人畏、蔭屍人等人，將素還真的好友隱蔽紅塵一線生帶至翠環山上，並加以用刑，斬其雙手、雙腳，任其慘嚎哀痛，但又吩咐沙人畏兩人不准殺死一線生，最後將殘廢的一線生拋棄在百棺機密門當中。化醜雖隱藏在地底

下，但卻可以聽見翠環山上的動靜，因此一線生受的苦難、刑罰，素還真也感同身受，素還真判斷此舉是為了逼出自己的手段。素還真心知好友之苦，但為大局著想也無法當場出現營救，而一線生雖受苦但也大喊著希望素還真就算真的沒死，也不要出現來救他，一線生對素還真的情誼，可說表露無遺，也讓素還真感動非常。

就在一線生被丟棄在百棺機密門後，武林中最神秘的九霄鐵龍帆出現，鐵龍帆竟緩緩開進百棺機密門當中，只見素還真走下鐵龍帆，大方的在一線生面前現身，並哀痛好友為自己的犧牲，但也激勵好友，自己已經掌握了歐陽世家的祕密，並向好友坦承所有的計畫，且懷疑當時的照世明燈便是歐陽上智所易容，素還真打算等到下半卷家譜之後，在公開亭上向歐陽上智下戰帖，為自己更為好友一線生報仇。

就在史菁菁向冷劍白狐索取下半卷家譜後，素還真自信滿滿，邀集所有萬教人士齊聚公開亭，素還真站在公平石上向歐陽世家的主人歐陽上智挑戰，而歐陽上智亦打出三泰陰指

證明身分，並以簾幕遮住身影出現接受素還真的挑戰。兩人約定以文戰分勝負，只要公佈歐陽世家下半卷家譜人名，歐陽上智便立刻露面稱臣，於是素還真一一說出史菁菁所得到下半卷家譜姓名，分別是史艷文、柳百通、談無慾、談笑眉、冷劍白狐、蕭竹盈、女暴君等七人。就在現場一片靜寂時，眾人竟看見毫髮無傷的一線生走進，素還真大驚失色，只見隱藏在簾幕身後的歐陽上智哈哈大笑，隨後露出真面目，竟是與素還真交談、四肢被斷的一線生。歐陽上智並當場公佈真正的歐陽世家家譜名單，竟是包含史艷文、柳百通、一線生、素雲柔、冷劍白狐、蕭竹盈、女暴君等七人。歐陽上智冷冷對素還真說道：「素還真，我能做出你做不出的事情，你服了嗎？」，此乃歐陽上智精心策劃的苦肉計，任憑素還真千想萬算，也料不到當初為自己而弄得四肢被斷的好友一線生，竟是歐陽上智所假扮，這一切只為了引素還真露面。意外的結局，素還真難以置信，悲歎數聲之後，一腳踏平公平石並對歐陽上智正式俯首稱臣。

智謀家解說：

素還真、歐陽上智的智鬥是霹靂系列最為人津津樂道的橋段之一，霹靂眼系列最終集，素還真俯首稱臣算是兩人智鬥的一小段落，身分假假真真的歐陽上智一向擅長偽裝身分，而武林上當時最神祕的照世明燈，其身分一向被眾人懷疑，對上號稱天下第一智的歐陽上智，莫怪乎素還真也會將兩人聯想在一起，但最讓素還真甚至觀眾猜想不到的，應是素還真的好友一線生，竟是歐陽上智的義子之一，而更精髓的便是歐陽上智自願被蔭屍人等自斷四肢的苦肉計，方是掩蓋這個計謀的計中計，素還真在這一局敗before不算冤枉。也難怪歐陽上智敢說做得出素還真做不到的事情，施得出素還真施不出的手段，試想又有多少人能夠做到自斷四肢呢？

苦肉計的精髓便是要利用敵人的惻隱之心，使敵方喪失判斷力，感念好友的犧牲，使得素還真絲毫不對自己眼前的好友做下防備，因此當素還真駕著九宵鐵龍帆進入百棺機密門之時，其實便已中了歐陽上智的苦肉計，對好友的信任，加上好友為自己的犧牲，讓仁慈的素還真不疑有他，當素還真在一線生出現之時，就已經讓歐陽上智給逼出台面。料想當時素還真在聽聞好友受刑之時，心中想的應是好友的安危問題，因為素還真想到的是歐陽上智是為了逼自己出面，在他未真正出面之前，一線生斷不會輕易被殺，但素還真沒想到，這位被沙人畏斬斷四肢的好友一線生，竟是自己最想逼出的歐陽上智。

苦肉計

一線生，把你的手腳都砍了吧…

等等…難道不能揍個幾拳就好嗎…

不行。這樣苦肉計才能成功騙過素還真。

啊…我的左手斷啦…

嘻嘻~其實沒斷！

你耍我啊…

敬酒不吃吃罰酒…！

那裡不行…！

我砍死你…！

不可以…！

都斷啦…！

啊…！

大卸八塊！

結束了嗎…？呼…嚇死我了…

……你才嚇死我了…

歐陽上智最後只好硬著頭皮自己上了…

計謀：連環計

原文：「將多兵眾，不可以敵，使其自累，以殺其勢。

在師中吉，承天寵也。」

注釋：

1. 在師中吉，承天寵也：語出《易經》第七卦〈師卦〉（上坤下坎）。本卦為異卦相疊。本卦下卦為坎為水，上卦為坤為地，水流地下，隨勢而行。這正如軍旅之象，故名為「師」。本卦九二・〈象〉辭：「在師中吉，承天寵也」是說主帥身在軍中指揮，吉利，因為得到上天的寵愛。

◆ 原文翻譯：敵人兵多將廣，不可與之硬拚，應設法讓敵人自相牽制，以削弱敵人的實力。軍隊統帥如果用兵合宜的話，就會像有天上神靈保佑一樣，輕而易舉就能戰勝敵人。

解析：

連環計是指將數個計謀，好像環與環一個接一個的相連起來施行一樣。兩個以上的計策連用稱連環計。戰場形勢複雜多變，對敵作戰時若只用一計，往往容易被對方識破，所以要多計並用，計計相連，環環相扣，先用一個計謀混淆敵人的判斷力，再以另一個計謀加以攻擊，如此計中生計，任何強敵，無攻不破。而關鍵在於「使敵自累」之法，就是讓敵人互相箝制，背上包袱，讓敵人戰線拉長，兵力分散，使其行動不自由，為我軍集中兵力，各個擊破創造有利條件。而用計重在有效果，一計不成，又出多計，在情況變化時，要相應再出計，這樣才會使敵人內部互相矛盾，防不勝防，以達到擊敗敵人的目的。不過假如連環計中其中一計不成功，對於整套策略的影響深遠，甚至最後會導致失敗。連環計雖是三十六計之一，但卻是以其他三十五計的各種先後組合以達到「連環計」不同的變化。

歷史實例①：「火燒連環船之計」

赤壁大戰時，周瑜巧用反間，讓曹操誤殺了熟悉水戰的蔡瑁、張允，令曹操後悔莫及，更糟的是曹營再也沒有熟悉水戰的將領了。東吳老將黃蓋見曹操水寨船隻一個挨一個，又無得力指揮，建議周瑜用火攻曹軍，並主動提出，自己願去詐降，趁曹操不備，放火燒船，為了擊敗曹賊，甘願受苦。第二日，周瑜與眾將在營中議事。黃蓋當眾頂撞周瑜，罵周瑜不識時務，並極力主張投降曹操。周瑜大怒，下令推出斬首。眾將苦苦求情，請免一死。周瑜說：「死罪既免，活罪難逃。」命令重打一百軍棍，打得黃蓋鮮血淋漓。黃蓋私下派人送信給曹操，大罵周瑜，表示一定尋找機會前來降曹。曹操派人打聽，黃蓋確實受刑，於是半信半疑，又派蔣幹過江察看虛實。周瑜見了蔣幹，指責他盜書逃跑，軟禁了起來。一日，蔣幹在山間閒逛，聽到從一間茅屋中傳出名士龐統的琅琅書聲。蔣幹勸龐統投奔曹操，並誇耀曹操最重視人才，定得重用。龐統應允，於是兩人坐一小船，悄悄駛向曹營。此又中周瑜一計。原來龐統早與周瑜謀畫，故意向曹操獻鎖船之計，讓周瑜火攻之計更顯神效。曹操得了龐統，十分歡喜，言談之中，很佩服龐統的學問。他們巡視了各營寨，曹操請龐統提出意見。龐言北方兵士不習水戰，受不了在風浪中顛簸，無法與周瑜決戰。曹軍兵多船眾，數倍於東吳，不愁不勝。為了克服北方兵士的弱點，將船連鎖起來，平平穩穩，如在陸地之上。曹操果然依計而行，將士們都十分滿意。一日，黃蓋在快艦上滿載油、柴、硫，硝等引火物資，按事先與曹操聯繫的信號，插上

青牙旗，飛速渡江詐降。這日刮起東南風，正是周瑜他們選定的好日子。曹營官兵，見是黃蓋投降的船隻，並不防備，忽然間，黃蓋的船上火勢熊熊，直衝首營。風助火勢，火乘風威，曹營水寨的大船一個連著一個，想分也分不開，一齊著火，越燒越旺。周瑜早已準備快船，駛向曹營，殺得曹操數十萬人馬一敗塗地。曹操本人倉皇逃奔，只撿回一條性命。（此事為《三國演義》虛構）

▶ 歷史實例②：「畢再遇連環計伐金」

宋代將領畢再遇分析金人強悍，騎兵尤其勇猛，如果正面交戰往往造成重大傷亡。所以主張抓住敵人的弱點，設法鉗制敵人，尋找良好的戰機。有一次又與金兵遭遇，他命令部隊不得與敵正面交鋒，採取游擊流動戰術。敵人前進，他就令隊伍後撤，等敵人剛剛安頓下來，他又下令出擊；等金兵全力反擊時，他又率隊伍跑得無影無蹤。就這樣，退退進進，打打停停，把金兵搞得疲憊不堪。金兵想打又打不著，想擺脫又擺脫不掉。到夜晚，金軍人困馬乏，正準備回營休息。畢再遇準備了許多用香料煮好的黑豆，偷偷地撒在陣地上。然後，又突然襲擊金軍。金軍無奈，只得盡力反擊。那畢再遇的部隊與金軍戰不幾時，又全部敗退。金軍氣憤至極，乘勝追趕。誰知，金軍戰馬一天下來，東跑西追，又餓又渴，聞到地上有香噴噴的味道，只顧搶食，用鞭抽打也不肯前進一步，金軍調不動戰馬，在黑夜中，一時沒了主意，顯得十分混亂。這時畢再遇調集全部隊伍，從四面包圍過來，殺得金軍人仰馬翻，橫屍遍野。

36 計謀：走為上

原文：「全師避敵。左次無咎，未失常也。」

注釋：

1. 左次無咎，未失常也：語出《易經》第七卦〈師卦〉（上坤下坎）。本卦為異卦相疊。本卦下卦為坎為水，上卦為坤為地，水流地下，隨勢而行。這正如軍旅之象，故名為「師」。本卦六四・〈象〉辭：「左次無咎，未失常也。」是說軍隊在左邊紮營，沒有危險，（因為紮營或左邊或右邊，要依時情而定）並沒有違背行軍常道。

◆ 原文翻譯：為了保全我方軍事的實力，退卻以避強。雖退居次位，但免遭到災禍危險，這也是一種常見的用兵之法。

▶ 典故出處：

走是上計，或云「走為上策」，語出《南齊書・王敬則傳》提到的「三十六策」：「敬則曰：『檀公三十六策，走是上計。汝父子唯應急走耳。』」檀公，指南朝宋時名將檀道濟，走是上計指檀道濟伐魏不利，主動退兵事。三十六本為虛數，極言多的意思。後來有好事者穿鑿附會，取書籍中的成語或典故，立為名目，湊足三十六之數。

▶ 解析：

走為上，指敵方已佔優勢，我方不能戰勝它，敵我力量懸殊的不利形勢下，所採取有計畫的主動撤退，「走」得恰到好處，讓人覺得聰明，因而避開強敵，另尋戰機，以退為進的上策謀略。三十六計「走為上策」並不是三十六計中最明智的計策，而是說當情況非常危險的時候，為了避免與敵人決戰，只有三條出路：投降、講和、撤退。投降是徹底失敗，因為還有轉敗為勝的機會。絕不是消極逃跑，而是為了避免與敵人主力決戰，保留實力，只動撤退還可以誘敵、調動敵人，製造有利戰機。

▶ 歷史實例①：「城濮之戰」

東周春秋初期，楚國日益強盛，楚將子玉率軍隊攻晉。楚國還脅迫陳、蔡、鄭、許四個小國出兵，配合楚軍作戰，組成五國聯軍。

子玉率部浩浩蕩蕩向曹國進發，晉文公聞訊，分析了形勢，對這次戰爭的勝敗沒有把握，楚強晉弱，其勢洶洶，於是決定暫時後退，避其鋒芒，並對外假意說道：當年被迫逃亡時期，楚國先君對其以禮相待，曾有約定，兩國交兵，先退避三舍。晉文公為實行諾言，先退三舍（古時一舍為三十里），撤退九十里到晉國邊界城濮，仗著臨黃河、靠太行山，足以禦敵，他也事先派人往秦國和齊國求助。子玉率部追到城濮，晉文公早已嚴陣以待，且已探知楚國左、中、右三軍，以右軍最薄弱，右軍前頭為陳、蔡士兵，是被脅迫而來，並無鬥志。子玉命令左右軍先進，中軍繼之。楚右軍直撲晉軍，晉軍忽然又撤退，陳、蔡軍的將官以為晉軍懼怕逃跑，就緊追不捨。忽然晉軍中殺出一支車隊，駕車的馬都蒙上老虎皮。陳、蔡軍的戰馬以為是真虎，嚇得亂蹦亂跳，轉頭就跑，完全控制不住。楚右軍大敗。晉文公派士兵假扮陳、蔡軍士，向子玉報捷右軍已勝，子玉登車一望，晉軍後方煙塵蔽天，此為晉軍誘敵之計，他們在馬後綁上樹枝，來往奔跑，故意弄得煙塵蔽日，製造假象。子玉急命左軍全力前進。晉軍上軍故意打著帥旗，往後撤退。楚

左軍又陷於晉國伏擊圈，慘遭殲滅。等子玉率中軍趕到，晉軍三軍合力，把子玉團團圍住。子玉的右軍、左軍都已被殲，自己則陷重圍，遂急令突圍。雖然他在猛將成大心的護衛下，逃出保住性命，但部隊傷亡慘重，只得悻悻回國。這個故事中晉文公的幾次撤退，都不是消極逃跑，而是主動退卻，尋找或製造戰機。所以，「走」是上策。

歷史實例②：「師叔七次佯裝敗退製造戰機」 東周春秋時期，楚莊王為了擴張勢力，發兵攻打庸國。由於庸國奮力抵抗，楚軍一時難以推進。庸國在一次戰鬥中還俘虜了楚將楊窗。但由於庸國疏忽，三天後，楊窗竟從庸國逃了回來。楊窗報告了庸國人人奮戰的情況。楚將師叔建議用佯裝敗退之計，以驕庸軍。於是師叔帶兵進

攻，開戰不久，楚軍佯裝難以招架，敗下陣來，向後撤退。像這樣一連幾次，楚軍節節敗退。庸軍七戰七捷，不由得驕傲起來，不把楚軍放在眼裡，軍心麻痺，鬥志漸漸鬆懈，漸漸失去戒備。這時，楚莊王率領增援部隊趕來，師叔發動總攻，兵分兩路進攻庸國。庸國將士正陶醉在勝利之中，怎麼也沒想到楚軍突然殺回，遂倉促應戰，卻抵擋不住，楚軍一舉消滅了庸國。師叔七次佯裝敗退，是為了製造戰機，一舉殲敵。

參考資料

專書著作：
《三十六計》，黃淑鈴編，漢宇出版社出版，出版日期：2006年07月20日。
《三十六計演義》，初曉編撰，世一文化出版，出版日期：2005年06月修正三版。
《第一次學三十六計》（彩圖精緻版），張弓編著，好讀出版社出版，出版日期：2005年05月09日。
《百戰百勝──三十六計》，韓撲、唐曉嵐編著，驛站出版社出版，出版日期：2005年05月03日。
《學會易經‧占卜的第一本書》（再版），黃輝石著，知青頻道出版社出版，出版日期：2007年01月05日。
《孫子兵法》，孫武著，漢宇出版社出版，出版日期：2005年12月25日。

網路文章：
維基大典：http://zh-classical.wikipedia.org/wiki/%E4%B8%89%E5%8D%81%E5%85%AD%E8%A8%88
三十六計：http://www.njmuseum.com/zh/book/zzbj_big5/shanshiniu/36ji.html
孫子兵法與三十六計：http://home.kimo.com.tw/sufum.tw/
易經全文：http://destiny.xfiles.to/app/iching/IChingPage
易經：http://myweb.hinet.net/home1/cview/book/easy.htm

國家圖書館出版品預行編目資料

漫畫霹靂兵法36計／黃強華原作, 吳明德審訂, 邱繼漢、張世國編著,
黑青郎君插畫, -初版- 台北市：霹靂新潮社出版：家庭傳媒城邦分公司發
行：
2007 (民96)
面：公分 . - (霹靂聖典：04)
ISBN 978-986-7992-38-3　（平裝）
1.掌中戲　　　　　　　　　　　　　　　　　　　　96004126

霹靂聖典 004

漫話霹靂兵法36計

原　　　作／黃強華
審　　　訂／吳明德（國文彰化師大台文所副教授）
編　　　著／邱繼漢、張世國
插　　　畫／黑青郎君
責任編輯／張世國
協　　　力／黃文姬、張凱雍、邱繼漢
督印人／黃強華
行銷企畫／吳孟儒
業務主任／李振東
副總編輯／張世國
總編輯／楊秀真
發行人／何飛鵬
法律顧問／台英國際商務法律事務所羅明通律師
出　　　版／霹靂新潮社出版事業部
　　　　　　城邦文化事業股份有限公司
　　　　　　台北市104民生東路二段141號8樓
　　　　　　電話：(02) 25007008　　傳真：(02) 25027676
　　　　　　網址：www.ffoundation.com.tw
　　　　　　email：ffoundation@cite.com.tw
發　　　行／英屬蓋曼群島商家庭傳媒股份有限公司城邦分公司
　　　　　　聯絡地址：台北市104民生東路二段141號11樓
　　　　　　書虫客服服務專線：02-25007718；25007719
　　　　　　24小時傳真專線：02-25001990；25001991
　　　　　　服務時間：週一至週五上午09:30-12:00；下午13:30-17:00
　　　　　　劃撥帳號：19863813；戶名：書虫股份有限公司
　　　　　　讀者服務信箱：service@readingclub.com.tw
香港發行所／城邦（香港）出版集團有限公司
　　　　　　新址：香港灣仔駱克道193號東超商業中心1樓
　　　　　　電話：(852) 25086231　傳真：(852) 25789337
馬新發行所／城邦（馬新）出版集團【Cite(M)Sdn. Bhd.(458372U)】
　　　　　　11, Jalan 30D/146, Desa Tasik,
　　　　　　Sungai Besi, 57000 Kuala Lumpur, Malaysia.
　　　　　　電話：603-9056-3833　傳真：603-9056-2833
封面設計／邱弟工作室
版型設計／邱弟工作室
印　　　刷／鴻霖印刷傳媒股份有限公司
2007年5月9日初版　　　　　　　Printed in Taiwan
2011年12月27日初版13.5刷
售價 260元

Answers to small exercises

p. 4 1. books 2. phones 3. tables

p. 6 1. candies 2. cities 3. halves 4. wives

p. 8 1. reindeer 2. aircraft 3. bison 4. moose 5. trout/trouts

p. 12 1. an 2. a 3. the 4. the

p. 16 1. some 2. some

p. 18 1. Cars 2. Goats 3. The cars 4. The police/The police officers

p. 24 1. in church/at church 2. in school/at school

p. 28 1. my friend's 2. Joe's

p. 30 1. of the wall 2. of this school 3. of the boy 4. of the pig

p. 40 1. He 2. They

p. 42 1. her 2. them 3. her 4. them

p. 44 1. their 2. His 3. yours

p. 46 1. some 2. any 3. any

p. 50 1. a little 2. a few 3. few 4. little

p. 52 1. one 2. ones

p. 76 1. they're 2. It is

p. 82 1. is raining 2. is reading 3. Are 4. studying 5. Is 6. swimming

p. 98 1. was 2. were 3. was 4. were

p. 120 1. am ordering 2. is playing 3. are 4. doing

p. 122 1. is going to clean 2. is going to visit

p. 136 1. wants to buy 2. hopes to learn

p. 142 1. to buy 2. to tell 3. for the exam 4. for the new toy

p. 180 1. Would you like 2. Would you like to go 3. Would you like me to open 4. Shall I draw

p. 182 1. What shall we do 2. How about going to

p. 224 1. nice 2. happy 3. is tall 4. smells good

Answers to Practice Questions

Unit 1

❶ 1. cats　2. cars　3. losses　4. taxes　5. flushes
6. matches　7. tuxes　8. pushes　9. punches
10. stars　11. groups　12. pictures
13. oranges　14. hikes　15. kicks
16. dives　17. trees　18. branches
19. ticks　20. clocks

❷ 1. trees　2. plants　3. hands　4. shirts
5. shoes　6. legs　7. paths

❸ 1. aunts, baths, parks, shops
2. brothers, cards, jobs, ideas
3. wishes, classes, boxes, watches

Unit 2

❶ 1. kitties　2. cargoes　3. calves　4. pianos
5. strawberries　6. flies　7. wolves　8. heroes
9. scarves　10. doggies

❷ 1. jeans　2. glasses　3. ✗　4. shorts　5. ✗

❸ 1. ✓　2. ✓　3. ✓
4. ✗ Leaves keep falling from the trees.
5. ✗ People say cats have nine lives.
6. ✗ I can't find the clothes I wore yesterday.
7. ✗ I'd like to express my thanks to every one of you.
8. ✗ You can find three libraries in this city.

Unit 3

❶ 1. bison　2. geese　3. reindeer
4. goldfish/goldfishes　5. mice　6. oxen

❷ 1. C　2. B　3. C　4. A　5. C　6. A　7. B　8. A

Unit 4

❶ **Lydia bought:** a newspaper, an ice cube tray, a candle, an orange
Trent bought: a lightbulb, a fish, an umbrella

❷ 1. a cab　2. a glass of beer　3. a cup of coffee
4. an art museum　5. an opera　6. a restaurant
7. an owl

Unit 5

❶ 1. a, the　2. the, The, the, the, The, the
3. The, a　4. the, the, a　5. a, the

❷ 1. a) the channel　b) a channel　2. a) a movie
b) the movie　3. a) a sandwich　b) the
sandwich　4. a) a soda　b) the soda

Unit 6

❶ 可數：an electric razor, a hairdryer, a mirror
不可數：shampoo, toilet paper, toothpaste

❷ 1. is, ✗　2. is, ✗　3. is, a　4. are, ✗　5. is, a
6. is, a　7. is, an　8. is, a

❸ 1. hair　2. jewelry　3. makeup　4. OK
5. cosmetics　6. courage　7. OK

Unit 7

❶ 1. two bottles of　2. two bars of
3. three jars of　4. a tube of　5. some
6. a bowl of　7. two cartons of
8. five sticks of　9. two pieces of　10. a can of

❷ 1. Where can I buy some chocolate?
2. How much luggage do you have?/How many pieces of luggage do you have?
3. It's too quiet. I need some music.
4. How many bottles of perfume did you get?
5. Can you buy me two pieces of/some bread?
6. My brother wants to buy a piece of/some new furniture.

Unit 8

❶ 1. Dogs like dogs.　2. Dogs like water.
3. Dogs like balls.　4. Dogs don't like cats.
5. Dogs don't like showers.
6. Dogs don't like vets.

❷ 1. a) Coffee　b) The coffee　2. a) money
b) the money　3. a) Rice　b) The rice
4. a) attendance　b) the class attendance

Unit 9

❶ 1. the　2. ✗　3. ✗　4. ✗　5. the　6. ✗　7. ✗
8. the　9. ✗　10. the　11. ✗　12. ✗　13. the
14. the　15. the　16. ✗　17. the　18. ✗　19. ✗

❷ 1. "What are you reading?" "I'm reading **the China Post**."
2. Is **Mary** going to **Japan** with you?
3. **Jane** has a project due in **October**.
4. Why don't we see the latest movie in **the Miramar Cinema**?
5. Is the **Yellow River** the longest river in **China**?
6. Excuse me, how do I get to **Maple Street**?
7. Are you going to **the Evanston Public Library**?

Unit 10

❶ 1. the radio　2. the theater　3. foot
4. breakfast　5. the rain　6. plane

❷ 1. the　2. the　3. ✗　4. the　5. ✗, ✗　6. ✗

Unit 11

❶1. the sea 2. the flute 3. the city 4. school
5. prison 6. hospital（美式：the hospital）
❷1. the 2. ✗ 3. the, the, the 4. ✗ 5. ✗, ✗
6. the 7. the 8. ✗

Unit 12

❶1. work 2. ping-pong 3. winter 4. bed
5. home
❷1. ✗ 2. ✗, the 3. ✗, ✗ 4. ✗ 5. ✗ 6. ✗
❸ —

Unit 13

❶1. Jody's key, Jody's 2. Momo's collar, Momo's
3. Barack Obama's pen and ink, Barack Obama's
4. my father's briefcase, my father's
5. the wizard's magic wand, the wizard's
6. Vince Carters' basketball, Vince Carter's
❷1. ant's, ape's, Frank's, Jeff's
2. Michael's, teacher's, lion's, kid's
3. brush's, Alice's, mouse's, ox's

Unit 14

❶1. the teacher's pen 2. Jennifer's iPod
3. Grandpa's umbrella 4. Jane's lunch
5. my sister's headphones
6. my mother's pillow
7. the manager's telephone
8. my brothers' Playstation 9. Liz's purse
❷1. the light of the sun 2. the pile of trash
3. the keyboard of the computer
4. the speech of the president
5. the ninth symphony of Beethoven

Unit 15 Review Test

❶1. C 2. C 3. U 4. U 5. U 6. C 7. C 8. C
9. U 10. C 11 U 12. C 13. C 14. C 15. U
❷1. rats 2. dishes 3. branches
4. jelly candies 5. holidays 6. calves 7. Elves
8. teeth 9. fish
❸1. a carrot 2. a carrot 3. Carrots 4. a lion
5. the lion 6. Lions 7. sugar 8. the sugar
9. a banana 10. the banana 11. a video
12. the video 13. Music 14. the music
❹1. the suburbs 2. car 3. football 4. TV
5. home 6. dinner 7. bed 8. an Egyptian
9. the Nile River 10. Egyptians 11. Brazil
12. the Amazon River 13. new sources
14. scientists 15. tourists
❺1. a camera 2. potatoes 3. hair 4. a box

5. a loaf 6. lots of snow 7. is
8. are 9. Is
❻1. a) Ned's suitcase b) the suitcase of Ned
2. a) my father's jacket
 b) the jacket of my father
3. a) my sisters' room
 b) the room of my sisters
4. a) ✗ b) the corner of the bathroom
5. a) Edward's brother
 b) the brother of Edward
6. a) ✗ b) the end of the vacation
❼1. **a bottle of:** soy sauce, alcohol, lotion
2. **a can of:** sardine, shaving cream, soda
3. **a bowl of:** cherries, salad, soup
4. **a piece of:** baggage, cheese, jewelry
5. **a tube of:** cleansing foam, watercolor,
ointment
6. **a jar of:** pickles, peanut butter, facial cream
7. **a pot of:** tea, coffee, boiling water
8. **a packet of:** potato chips, ketchup, cookies
❽（例子僅供參考）
1. ✓: the Shed Aquarium, the Field Museum
2. ✓: the Hilton Hotel, the Metro Café
3. ✗: Monday, Tuesday
4. ✓: the Village Playhouse, the Civic Center
Theater
5. ✓: the Pacific Ocean, the Aegean Sea
6. ✗: Sri Lanka, Europe, Eurasia
7. ✓: the New Wave Cinema, the Varsity
Multiplex
8. ✗: Madison Avenue, Hollywood Boulevard
9. ✗: March, May
10. ✗: Spaniards, Japanese
11. ✓: the Concord River, the River Thames
12. ✗: Tuxedo Junction, Mt. Kisco, Long Island
City

Unit 16

❶1. I 2. You 3. She 4. It 5. It 6. I 7. They
8. She 9. He
❷1. They 2. He 3. She 4. He 5. She 6. He
7. It 8. We

Unit 17

❶1. I like him./I don't like him.
2. I like it./I don't like it.
3. I like it./I don't like it.
4. I like it./I don't like it.
5. I like them./I don't like them.
6. I like her./I don't like her.
❷1. us 2. us 3. him 4. me 5. him 6. her
7. them 8. it 9. him 10. us 11. him 12. us

Unit 18

❶1. My　2. our　3. his　4. her　5. their　6. their
7. Our　8. his, her, their
❷1. your, hers 2. my, your　3. your, mine　4. its
5. Yours

Unit 19

❶1. There aren't any eggs.
2. There're some leeks.
3. There isn't any ice.
4. There's some kiwi juice.
5. There're some lemons.
6. There's some wine.
❷1. There's no space.
2. We haven't got any newspapers.
3. She's got no money.
4. There aren't any boxes.
5. I haven't got any blank disks.
6. He doesn't have any bonus points.
❸1. some　2. some　3. any　4. some　5. no　6. some　7. any

Unit 20

❶1. How many televisions do you want?
2. How many DVDs do you want?
3. How many cell phone batteries do you want?
4. How many cameras do you want?
5. How much detergent do you want?
6. How many lightbulbs do you want?
7. How many air conditioners do you want?
8. How many water filters do you want?
❷1. too much　2. too much　3. too many
4. too many　5. too much　6. too many
7. too much　8. enough　9. too many

Unit 21

❶（此題答案可有變化，僅供參考）
1. There are a lot of bananas.
2. There are a few lemons.
3. There are a lot of watermelons.
4. There are a few guavas.
5. There are many pears.
6. There are a few gift boxes.
7. There isn't much orange juice.
8. There are a few grapefruits.
❷1. much　2. a few　3. Little/A little　4. a lot of
5. many/a lot of　6. a little

Unit 22

❶ 1. one, one, one　2. one, one, one
3. ones, ones, one, ones, one

Unit 23

❶1. someone, anyone, anyone
2. anyone, someone
3. someone, someone, someone
4. anyone, anyone, someone, anyone
5. Someone, anyone
❷1. go　2. to talk
3. Someone　4. anyone　5. anyone
6. to keep　7. someone

Unit 24

❶1. anything to eat　2. anything to drink
3. anywhere to go　4. something to do
❷1. anything, anything　2. to hide
3. somewhere　4. something　5. anywhere
6. to read　7. anywhere, anything, to do

Unit 25

❶1. There is nobody at the office.
2. There is no one leaving today.
3. There is nothing to feed the fish.
4. There is nowhere to buy stamps around here.
5. There isn't anybody here who can speak Indonesian.
6. There isn't anyone that can translate your letter.
7. There isn't anything that will change the director's mind.
8. There isn't anywhere we can go to get out of the rain.
❷1. I have nowhere to go./I don't have anywhere to go.
2. No one believed me.
3. Everything is ready. Let's go.
4. There is nothing to eat.
5. I never want to hurt anybody.
6. Everyone in this room will vote for me.
7. Did you see my glasses? I can't find it anywhere.
8. Anyone who doesn't support this idea please raise your hand.

Unit 26

❶1. This　2. These　3. this　4. That　5. Those
6. these
❷1. this　2. that　3. those　4. these　5. that
6. this　7. Those　8. these　9. That　10. those

Unit 27

❶1. myself　2. yourself　3. itself　4. himself
5. herself　6. yourself　7. ourselves

8. themselves

❷1. each other 2. themselves 3. themselves

Unit 28 Review Test

❶1. my 2. I 3. mine 4. me 5. My 6. I
7. me 8. mine

❷1. My, your 2. I, Our 3. her 4. my
5. he, her 6. I, mine, you, mine 7. their, ours
8. it 9. It, them 10. Their, They, it
11. your, It, mine

❸1. wine/green peppers 2. bread/cookies
3. sugar 4. toothpaste 5. candy 6. grapes
7. fish/goats 8. medicine 9. fruit tarts
10. soup/juice 11. garlic 12. notebooks

❹1. We have ~~any~~ rice. **some**
2. Are there any spoons in the drawer? **OK**
3. There isn't ~~some~~ orange juice in the
refrigerator. **any**
4. Are there any cookies in the box? **OK**
5. Could I have ~~any~~ coffee, please? **some**
6. Would you like some ham? **OK**
7. We have lots of fruit. Would you like ~~any~~?
some
8. I already had some fruit at home. I don't need
~~some~~ now. **any**
9. There aren't ~~some~~ newspapers. **any**
10. There are ~~any~~ magazines. **some**

❺1. Who are these boxes for, the **ones** you are
carrying?
2. Do you like the red socks or the white **ones**?
3. My cubicle is the **one** next to the manager's
office.
4. I like the pink hat. Which **one** do you like?
5. Our racquets are the **ones** stored over there.

❻1. B 2. B 3. B 4. A 5. B 6. A 7. A 8. A
9. A 10. B

❼1. everywhere 2. nowhere 3. anywhere
4. somewhere 5. no one 6. anyone
7. Someone 8. Everyone 9. something
10. anything 11. nothing 12. everything
13. everybody 14. anybody 15. somebody
16. nobody

❽1. someone 2. No one 3. anyone
4. Everyone 5. No one 6. somewhere
7. anywhere 8. nowhere 9. everywhere
10. somewhere 11. something 12. anything
13. nothing 14. everything

❾1. A 2. A 3. C 4. B 5. B 6. A

❿1. My brother made himself sick by eating too
much ice cream. **OK**
2. My sister made ~~himself~~ sick by eating two big
pizzas. **herself**
3. The dog is scratching itself. **OK**
4. I jog every morning by ~~me~~. **myself**
5. You have only yourself to blame. **OK**

6. We would have gone there ~~us~~ but we didn't
have time. **ourselves**
7. He can't possibly lift that sofa all by himself.
OK
8. Do you want to finish this project by yourself
or do you need help? **OK**
9. I helped him. He helped me. We helped
~~ourselves~~. **each other**
10. Don't fight about it. You two need to talk to
each other if you are going to solve this
problem. **OK**

⑪1. a little 2. a few 3. enough 4. a lot of
5. enough 6. a lot 7. little 8. Few
9. enough 10. many 11. a few 12. a lot of
13. too many 14. enough

Unit 29

❶1. is 2. am 3. is 4. is 5. is 6. is 7. are
8. are 9. am 10. is 11. are 12. are 13. is
14. are

❷1. am 2. am 3. am not 4. is 5. are 6. isn't
7. are 8. are

❸1. Karl is Canadian. He is a violinist.
2. Dominique is Russian. He is a chef.
3. Huyuki is Japanese. He is a drummer.
4. Lino is Italian. He is a waiter.
5. Jane is Chinese. She is a singer.
6. Mike is American. He is a policeman.

Unit 30

❶1. There isn't 2. There are 3. There isn't
4. There are 5. There is 6. There is
7. There is 8. There isn't 9. There isn't
10. There are 11. There isn't 12. There are
13. There aren't 14. There is 15. There isn't
16. There are

❷1. is, It is 2. isn't, it 3. is, It is 4. are, They are
5. are, They are 6. is, It is

Unit 31

❶1. She's got a hamster. 2. She's got a parrot.
3. They've got a cat. 4. He's got a big dog.
5. She's got a snake. 6. He's got a pig.

❷1. Has your family got a cottage on Lake
Michigan?
2. Have you got your own room?
3. Have you got your own CD player?
4. How many CDs have you got?
5. How many TVs has your family got?
6. How many cars has your brother got?

Unit 32

❶1. eats 2. cooks 3. walks 4. runs
5. brushes 6. crunches 7. watches 8. boxes
9. marries 10. buries 11. tries 12. applies
13. cuts 14. goes 15. fixes 16. teaches

❷**Bobby:** I **cook** simple food every day. I usually **heat** food in the microwave oven. I often **make** sandwiches. I sometimes **pour** hot water on fast noodles. However, I **don't wash** dishes.
Tommy: I usually **get up** at 6:00 in the morning. I **eat** breakfast at 6:30. I **leave** my house at 7:00. I **walk** to the bus stop. I **take** the 7:15 bus. I always **get** to work at 8:00. I **have** lunch at 12:30. I **leave** work at 5:30. I **take** the bus home. I **arrive** at my home about 6:30. I **eat** dinner at 7:00. I often **fall asleep** after the 11:00 news ends.

❸1. cuts 2. tightens 3. cuts 4. moves
5. pounds 6. lifts

Unit 33

❶1. talking 2. caring 3. staying 4. sleeping
5. dying 6. eating 7. making 8. robbing
9. advising 10. jogging 11. spitting
12. jamming 13. waiting 14. clipping
15. tying 16. comparing 17. lying
18. planning 19. throwing 20. speaking

❷1. is walking 2. is buying 3. is shining
4. is throwing 5. is playing 6. are picnicking
7. is lying 8. are running 9. is lying
10. is sitting

Unit 34

❶1. driving 2. leaves 3. designs 4. ends
5. drinks 6. is thinking 7. goes 8. wishes

❷1. Q: Do you often listen to music?
 A: Yes, I do. I often listen to music.
2. Q: Are you watching TV at this moment?
 A: Yes, I am. I'm watching TV at this moment.
 /No, I'm not. I'm not watching TV at this moment.
3. Q: Is it hot now?
 A: Yes, it is. It is hot now./No, it isn't. It isn't hot now.
4. Q: Is it often hot this time of year?
 A: Yes, it is. It is often hot this time of year./No, it isn't. It isn't often hot this time of year.
5. Q: Do you drink coffee every day?
 A: Yes, I do. I drink coffee every day.
 /No, I don't. I don't drink coffee every day.
6. Q: Are you drinking tea right now?
 A: Yes, I am. I'm drinking tea right now./No, I'm not. I'm not drinking tea right now.

Unit 35

❶1. am eating, hate 2. is eating, likes 3. loves
4. likes 5. are making, know 6. Do, mean
7. seem, are, doing 8. Are, going, Do, need
9. is carrying, belongs 10. Do, understand
11. remembers

❷1. I ~~am owning~~ my own house. **own**
2. This book belongs to Mary. **OK**
3. Mother ~~is believing~~ your story. **believes**
4. I often forget names. **OK**
5. I am having a snack. **OK**
6. The man ~~is recognizing~~ you. **recognized**
7. The story ~~is needing~~ an ending. **needs**
8. You ~~are seeming~~ a little uncomfortable. **seem**
9. Are you feeling sick? **OK**
10. Do you ~~have got~~ a swimsuit? **have**

Unit 36 Review Test

❶1. changes, changing 2. visits, visiting
3. turns, turning 4. jogs, jogging
5. mixes, mixing 6. cries, crying
7. has, having 8. cuts, cutting
9. fights, fighting 10. feels, feeling
11. ties, tying 12. applies, applying
13. jumps, jumping 14. enjoys, enjoying
15. steals, stealing 16. swims, swimming
17. sends, sending 18. tastes, tasting
19. finishes, finishing 20. studies, studying

❷1. Q: What is your favorite TV show?
 A: The Simpsons.（参考答案）
2. Q: What is your favorite movie?
 A: The Godfather.（参考答案）
3. Q: Who is your favorite actor?
 A: Johnny Depp.（参考答案）
4. Q: Who is your favorite actress?
 A: Nicole Kidman.（参考答案）
5. Q: What is your favorite food?
 A: Hamburgers.（参考答案）
6. Q: What is your favorite juice?
 A: Orange juice.（参考答案）
7. Q: Who are your parents?
 A: Mike and Jennifer.（参考答案）
8. Q: Who are your brothers and sisters?
 A: James, David, and Alice.（参考答案）

❸1. Q: **Is** Seoul in Vietnam?
 A: **No, Seoul is in Korea.**
2. Q: **Are** Thailand and Vietnam in East Asia?
 A: **No, they are in Southeast Asia.**
3. Q: **Is** Hong Kong in Japan?
 A: **No, Hong Kong is in China.**
4. Q: **Are** Beijing and Shanghai in China?
 A: **Yes, they are in China.**
5. Q: **Is** Osaka in Taiwan?
 A: **No, Osaka is in Japan.**
6. Q: **Are** Tokyo, Osaka, and Kyoto in Japan?

A: **Yes, they are in Japan.**

❹1. Q: **Are there** any men's shoe stores?
A: **Yes, there are.**
2. Q: **Is there** a wig store?
A: **Yes, there is.**
3. Q: **Is there** a computer store?
A: **No, there isn't.**
4. Q: **Are there** two bookstores?
A: **Yes, there are.**
5. Q: **Are there** any women's clothing stores?
A: **Yes, there is (one).**
6. Q: **Are there** any women's shoe stores?
A: **Yes, there is (one).**
7. Q: **Are there** three music stores?
A: **No, there aren't.**
8. Q: **Is there** a jewelry store?
A: **Yes, there is.**

❺1. is 2. am 3. have 4. are 5. has 6. are
7. am 8. are 9. are 10. am

❻1. Q: Are you a university student?
A: Yes, I am./No, I'm not.
2. Q: Are you a big reader?
A: Yes, I am./No, I'm not.
3. Q: Is your birthday coming soon?
A: Yes, it is./No, it isn't.
4. Q: Is your favorite holiday Chinese New Year?
A: Yes, it is./No, it isn't.

❼（參考答案）
· There is an alarm clock on the dresser.
· There are two pillows on the bed.
· There is a chair in the room.
· There is a candle on the dresser.
· There is a pen and a bottle of ink on the dresser.
· There are some books on the shelf.
· There is a light hanging from the ceiling.
· There is a dresser in the room.
· There is a bed in the room.

❽1. Do 2. work 3. don't 4. work 5. Does
6. work 7. works 8. Does 9. work
10. doesn't 11. work 12. works

❾1. Q: Do you watch many movies?
A: Yes, I do. I watch many movies.
/No, I don't. I don't watch many movies.
2. Q: Does your mother work?
A: Yes, she does. She works.
/No, she doesn't. She doesn't work.
3. Q: Does your father drive a car to work?
A: Yes, he does. He drives a car to work.
/No, he doesn't. He doesn't drive a car to work.
4. Q: Does your family have a big house?
A: Yes, we do. My family has a big house./We have a big house.
/No, we don't. We don't have a big house./My family doesn't have a big house.
5. Q: Do your neighbors have children?

A: Yes, they do. They have children.
/No, they don't. They don't have children.
6. Q: Do you have a university degree?
A: Yes, I do. I have a university degree.
/No, I don't. I don't have a university degree.

❿1. do you like to be called
2. do you come from 3. do you go to the café
4. do you drink at the café 5. do you go home
6. do you go home
7. do you have to be at school

⓫1. Peter has got a good car. 2. ×
3. Wendy has got a brother and a sister.
4. The Hamiltons have got two cars.
5. Ken has got a lot of good ideas. 6. ×
7. I have got the answer sheet.

⓬1. is fixing 2. is delivering 3. is changing
4. is talking 5. are using 6. are working

⓭1. I am going 2. stop 3. He often has
4. is having 5. wants 6. is having
7. I'm thinking 8. I have got
9. I don't believe 10. I can hear

⓮1. We aren't tired.
Are we tired?
2. You aren't rich.
Are you rich?
3. There isn't a message for Jim.
Is there a message for Jim?
4. It isn't a surprise.
Is it a surprise?
5. They haven't got tickets.
Have they got tickets?
6. You haven't got electric power.
Have you got electric power?
7. She doesn't work out at the gym.
Does she work out at the gym?
8. He doesn't usually drink a fitness shake for breakfast.
Does he usually drink a fitness shake for breakfast?
9. We aren't playing baseball this weekend.
Are we playing baseball this weekend?
10. He doesn't realize this is the end of the vacation.
Does he realize this is the end of the vacation?

Unit 37

❶1. was, is 2. was , is 3. is, was 4. is, was
5. is, was 6. was, is 7. were, are 8. were, are
9. are, were 10. were, are 11. were, are
12. were, are

❷1. → **Were** you busy yesterday?
→ **Yes, I was. I was very busy yesterday./No, I wasn't. I wasn't very busy yesterday.**
2. → **Were** you at school yesterday morning?

→ **Yes, I was. I was at school yesterday morning./No, I wasn't. I wasn't at school yesterday morning.**

3. → **Was** yesterday the busiest day of the week?
 → **Yes, it was. It was the busiest day of the week./No, it wasn't. It wasn't the busiest day of the week.**

4. → **Was** your father in the office last night?
 → **Yes, he was. He was in the office last night./No, he wasn't. he wasn't in the office last night.**

5. → **Were** you at your friend's house last Saturday?
 → **Yes, I was. I was at my friend's house last Saturday./No, I wasn't. I wasn't at my friend's house last Saturday.**

6. → **Was** your mother at home at 8 o'clock yesterday morning?
 → **Yes, she was. She was at home at 8 o'clock yesterday morning./No, she wasn't. She wasn't at home at 8 o'clock yesterday morning.**

7. → **Were** you in bed at 11 o'clock last night?
 → **Yes, I was. I was in bed at 11 o'clock last night./No, I wasn't. I wasn't in bed at 11 o'clock last night.**

8. → **Were** you at the bookstore at 6 o'clock yesterday evening?
 → **Yes, I was. I was at the bookstore at 6 o'clock yesterday evening./No, I wasn't. I wasn't at the bookstore at 6 o'clock yesterday evening.**

Unit 38

❶1. talked 2. planned 3. mailed 4. hurried
5. dated 6. ate 7. carried 8. noted
9. showed 10. clipped 11. laughed
12. drank 13. married 14. cooked
15. wrote 16. came 17. dropped
18. played 19. delivered 20. called 21. sent
22. offered
❷1. counted 2. attended 3. received 4. used
5. checked 6. put

Unit 39

❶1. Did, had, didn't have 2. Did, have, did
3. did, have, had
❷1. Q: Did you see your friends last night?
 A: Yes, I did. I saw my friends last night./No, I didn't. I didn't see my friends last night.
2. Q: Did you go to a movie last weekend?

A: Yes, I did. I went to a movie last weekend./No, I didn't. I didn't go to a movie last weekend.

3. Q: Did you play basketball yesterday?
 A: Yes, I did. I played basketball yesterday./No, I didn't. I didn't play basketball yesterday.

4. Q: Did you graduate from university last year?
 A: Yes, I did. I graduated from university last year./No, I didn't. I didn't graduate from university last year.

5. Q: Did you move out of your parents' house last month?
 A: Yes, I did. I moved out of my parents' house last month./No, I didn't. I didn't move out of my parents' house last month.

❸1. was 2. saw 3. was 4. pondered
5. succeeded

Unit 40

❶1. were decorating 2. was hanging
3. was draping 4. was arranging
5. was putting 6. was unpacking
7. was putting
❷1. Q: **What was he doing** when the phone rang?
 A: **He was trying to fall asleep.**
2. Q: **What was he doing** when the alarm clock went off?
 A: **He was talking on the phone.**
3. Q: **What was he doing** while watching TV during breakfast?
 A: **He was drinking a lot of coffee.**

Unit 41

❶1. talked 2. gone 3. driven 4. broken
5. eaten 6. thought 7. shot 8. bought
9. loved 10. lost 11. smelled 12. read
13. taken 14. fallen 15. drunk 16. brought
17. swallowed 18. written 19. left 20. lain
❷1. has eaten 2. has taught 3. has arrived
4. has won 5. has stolen 6. has written
❸ Clive grew up in the country. He moved to the city in 2010.
 He **has lived** there since then.
 He **has worked** in an Italian restaurant for a year and half. He met his wife in the restaurant. They got married last month, and she moved in to his apartment. They **have become** a happy couple, but they **haven't had** a baby yet.

Unit 42

❶1. have been, since 2. have built, for 3. for
4. piloted 5. have worked, for

6. have dreamed 7. have wondered
8. Since, have started

❷1. Q: Have you ever eaten a worm?
 A: Yes, I have. I have eaten a worm.
 /No, I haven't. I haven't eaten a worm.
2. Q: Have you ever been to Japan?
 A: Yes, I have. I have been to Japan.
 /No, I haven't. I haven't been to Japan.
3. Q: Have you ever swum in the ocean?
 A: Yes, I have. I have swum in the ocean.
 /No, I haven't. I haven't swum in the ocean.
4. Q: Have you ever cheated on an exam?
 A: Yes, I have. I have cheated on an exam./No,
 I haven't. I haven't /I have never cheated on
 an exam.

Unit 43

❶1. has loved 2. has been 3. stayed
4. went surfing 5. liked 6. discovered
7. rented 8. learned 9. visited
10. has enjoyed 11. has fished 12. visited
13. has gone 14. has talked

❷1. has he been 2. was 3. has he been
4. Did he go 5. Did he stay
6. Has he visited 7. When was

Unit 44 Review Test

❶1. mailed, mailed 2. dated, dated
3. bought, bought 4. went, gone
5. did, done 6. ate, eaten 7. sang, sung
8. wrote, written 9. drank, drunk
10. said, said 11. closed, closed
12. cried, cried 13. thought, thought
14. read, read 15. met, met 16. put, put
17. hit, hit 18. shook, shaken 19. shut, shut
20. rang, rung

❷1. I **sailed** on a friend's boat last weekend.
 → **I didn't sail on a friend's boat last
 weekend.**
 → **Did I sail on a friend's boat last
 weekend?**
2. I **watched** the seals on the rocks.
 → **I didn't watch the seals on the rocks.**
 → **Did I watch the seals on the rocks?**
3. We **fed** the seagulls.
 → **We didn't feed the seagulls.**
 → **Did we feed the seagulls?**
4. The seagull **liked** the bread we threw to it.
 → **The seagull didn't like the bread we
 threw to it.**
 → **Did the seagull like the bread we threw
 to it?**
5. We **fished** for our dinner.
 → **We didn't fish for our dinner.**

→ **Did we fish for our dinner?**
6. My friend **cooked** our dinner in the galley of
 the boat.
 → **My friend didn't cook our dinner in the
 galley of the boat.**
 → **Did my friend cook our dinner in the
 galley of the boat?**
7. We **ate** on deck.
 → **We didn't eat on deck.**
 → **Did we eat on deck?**
8. We **passed** the time chatting and watching
 the water.
 → **We didn't pass the time chatting and
 watching the water.**
 → **Did we pass the time chatting and
 watching the water?**

❸1. played, opened, shined, sprayed
2. missed, pushed, marched, fished
3. parted, carted, deposited, mended

❹Catherine **got** up at 5:00. She **took** a shower.
 Then she **made** a cup of strong black coffee.
 She **sat** at her computer and **checked** her email.
 She **answered** her email and **worked** on her
 computer until 7:30. At 7:30, she **ate** a light
 breakfast. After breakfast, she **went** to work.
 She **walked** to work. She **bought** a cup of
 coffee and a newspaper on her way to work.
 She **arrived** promptly at 8:30 and **was** ready to
 start her day at the office.

❺1. was snowing, went 2. fell, had
3. were walking, saw 4. saw, said 5. fell
6. broke, fell 7. was feeding, heard
8. woke, realized 9. started

❻1. Q: Have they picked up the flyers yet?
 A: Yes, they have. They have already picked
 up the flyers.
2. Q: Have they put out order pads yet?
 A: Yes, they have. They have already put out
 order pads.
3. Q: Have they gotten pens with their company
 logo yet?
 A: No, they haven't. They haven't gotten pens
 with their company logo yet.
4. Q: Have they set up the computer yet?
 A: No, they haven't. They haven't set up the
 computer yet.
5. Q: Have they arranged flowers yet?
 A: Yes, they have. They have already arranged
 flowers.
6. Q: Have they unpacked boxes yet?
 A: No, they haven't. They haven't unpacked
 boxes yet.

❼（答案略）

❽1. was 2. was, was 3. had 4. bought
5. slept 6. have gone 7. kept, died
8. registered
9. Have, finished, haven't finished

10. was cooking 11. did

❾1. B 2. B 3. B 4. A 5. A 6. A 7. A 8. A 9. B

Unit 45

❶1. Who **is going** on vacation?
→ **Mark and Sharon are going on vacation.**

2. When **are** Mark and Sharon **going** on vacation?
→ **They are going on vacation on May 18ᵗʰ.**

3. Where **are** they **departing** from?
→ **They are departing from Linz.**

4. Where **are** they **flying** to?
→ **They are flying to Budapest.**

5. What time **are** they **departing**?
→ **They are departing at 15:30.**

6. What time **are** they **arriving** at their destination?
→ **They are arriving at their destination at 17:30.**

7. What airline **are** they **taking**?
→ **They are taking Aeroflot Airlines.**

8. What flight **are** they **taking**?
→ **They are taking Flight 345.**

Unit 46

❶1. No, he isn't. He is going to use a laptop.
2. Yes, they are. They're going to buy some toys.
3. Yes, she is. She's going to take a nap with her teddy bear.
4. No, they aren't. They're going to drink some orange juice.
5. No, they aren't. They are going to buy some clothes.
6. No, she isn't. She's going to give the customers a key.

❷1. I'm going to eat at a restaurant./ I'm not going to eat at a restaurant.
2. I'm going to watch a baseball game./ I'm not going to watch a baseball game.
3. I'm going to read a book./ I'm not going to read a book.
4. I'm going to play video games./ I'm not going to play video games.
5. I'm going to write an email./ I'm not going to write an email.

Unit 47

❶1. Will scientists clone humans in 50 years?
Scientists will clone humans in 50 years.
Scientists won't clone humans in 50 years.

2. Will robots become family members in 80 years?

Robots will become family members in 80 years.
Robots won't become family members in 80 years.

3. Will doctors insert memory chips behind our ears?
Doctors will insert memory chips behind our ears.
Doctors won't insert memory chips behind our ears.

4. Will police officers scan our brains for criminal thoughts?
Police officers will scan our brains for criminal thoughts.
Police officers won't scan our brains for criminal thoughts.

❷1. I think I'll live in another country.
Perhaps I'll live in another country.
I doubt I'll live in another country.

2. I think my sister will learn how to drive.
Perhaps my sister will learn how to drive.
I doubt my sister will learn how to drive.

3. I think Jerry will marry somebody from another country.
Perhaps Jerry will marry somebody from another country.
I doubt Jerry will marry somebody from another country.

4. I don't think Tammy will go abroad again.
Perhaps Tammy will not go abroad again.
I doubt Tammy will go abroad again.

Unit 48

❶1. Are you going to the bookstore tomorrow?
2. Janet is going to help Cindy move in to her new house.
3. Are you playing baseball this Saturday?
4. He will cook dinner at 5:30.
5. She will fall into the water.
6. I'm going to give him a call tonight.
7. When are you going to get up tomorrow morning?
8. I'm driving to Costco this afternoon.

❷1. is leaving 2. will melt 3. will quit
4. am going to quit 5. will eat 6. is having
7. am going to find, am going to make
8. will rain

Unit 49 Review Test

❶1. I **am going** out for lunch tomorrow.
→ **I am not going out for lunch tomorrow.**
→ **Am I going out for lunch tomorrow?**

2. I **am planning** a birthday party for my grandmother.

→ **I'm not planning a birthday party for my grandmother.**

→ **Am I planning a birthday party for my grandmother?**

3. She **is going** to take the dog for a walk after dinner.

→ **She isn't going to take the dog for a walk after dinner.**

→ **Is she going to take the dog for a walk after dinner?**

4. Mike **is planning** to watch a baseball game later tonight.

→ **Mike isn't planning to watch a baseball game later tonight.**

→ **Is Mike planning to watch a baseball game later tonight?**

5. Dr. Johnson **is meeting** a patient at the clinic on Saturday.

→ **Dr. Johnson isn't meeting a patient at the clinic on Saturday.**

→ **Is Dr. Johnson meeting a patient at the clinic on Saturday?**

6. Jack and Kim **are applying** for admission to a technical college.

→ **Jack and Kim aren't applying for admission to a technical college.**

→ **Are Jack and Kim applying for admission to a technical college?**

7. I **am thinking** about having two kids after I get married.

→ **I'm not thinking about having two kids after I get married.**

→ **Am I thinking about having two kids after I get married?**

8. Josh **is playing** basketball this weekend.

→ **Josh isn't playing basketball this weekend.**

→ **Is Josh playing basketball this weekend?**

9. My little brother **is planning** to sleep late on Sunday morning.

→ **My little brother isn't planning to sleep late on Sunday morning.**

→ **Is my little brother planning to sleep late on Sunday morning?**

10. Father and I **are working** out at the gym on Sunday.

→ **Father and I aren't working out at the gym on Sunday.**

→ **Are Father and I working out at the gym on Sunday?**

❷1. F 2. C 3. C 4. C 5. C 6. F 7. F 8. C

❸1. What **are** you **going to do** tomorrow night?
I'm going to do some shopping tomorrow night.

2. When **are** you **going to leave**?
I'm going to leave at 9 a.m.

3. **Is** he **going to call** her later?

Yes, he is going to call her later.

4. What **are** you **going to say** when you see him?
I'm going to tell him the truth.

5. **Are** they **going to study** British Literature in college?
No, they are going to study Chinese Literature in college.

6. **Is** your family **going to have** a vacation in Hawaii?
No, my family is going to have a vacation in Guam.

❹1. I think I'll take a nap.
2. I think I'll turn on a light.
3. I think I'll check the answering machine.
4. I think I'll eat them right away.
5. I think I'll pay it at 7-Eleven.
6. I think I'll buy him a gift.
7. I think I'll visit her in the hospital.
8. I think I'll bring my umbrella.

❺1. ✓ 2. × I think it'll rain soon. 3. ✓
4. × I'm sure you won't get called next week.
5. ✓ 6. × Is Laura going to work? 7. ✓
8. × In the year 2100, people will live on the moon. 9. × What are you doing next week?

❻1. A 2. A 3. A 4. A

❼1. I won't be watching the game on Saturday afternoon.
Will I be watching the game on Saturday afternoon?

2. You aren't going to visit Grandma Moses tomorrow.
Are you going to visit Grandma Moses tomorrow?

3. She isn't planning to be on vacation next week.
Is she planning to be on vacation next week?

4. We aren't going to take a trip to New Zealand next month.
Are we going to take a trip to New Zealand next month?

5. He won't send the tax forms soon.
Will he send the tax forms soon?

6. It won't be cold all next week.
Will it be cold all next week?

❽1. A 2. A 3. B 4. C 5. A 6. B 7. B 8. A
9. C 10. A 11. C 12. B

Unit 50

❶1. watch 2. to play 3. fly 4. to give
5. going/to go 6. to win 7. hear 8. play
9. go 10. to be 11. to meet

❷1. to pay the bill 2. to quit drinking and smoking 3. make good coffee
4. look very happy; to wear clothes
5. to work 10 hours a day

6. to buy some red peppers

Unit 51

❶1. to finish 2. go 3. sit 4. to fly 5. to join
 6. to call 7. to call 8. make/to make
 9. to have 10. to throw 11. to sit
❷1. to get the sausage on the plate
 2. take a look at your answers
 3. to climb a wall 4. to eat on a train
 5. to make a cake 6. to study for the exam
 7. to read a story to you
 8. to finish the paper today

Unit 52

❶1. playing soccer 2. making clothes
 3. blowing bubbles 4. singing a song
 5. being high up on a tree 6. biking
 7. waiting for his master 8. walking in the rain
❷1. call/to call 2. to avoid 3. drinking
 4. getting up/to get up 5. swimming
 6. sharing 7. going 8. living 9. running
 10. going/to go 11. meeting 12. eating

Unit 53

❶1. a library to borrow books
 2. a history museum to see artifacts
 3. the aquarium to see the fish
 4. an art gallery to look at paintings
 5. the amusement park for fun
 6. a zoo to see the animals
❷1. for carrying liquid cement
 2. for putting out fires
 3. for towing cars and trucks
 4. for taking the sick or wounded to the hospital
 5. for pushing soil and rocks

Unit 54 Review Test

❶1. surf 2. to surf 3. surfing/to surf, surfing
 4. ski 5. to ski 6. skiing 7. drive
 8. drive/to drive 9. driving 10. to drive
❷1. My parents went out for a walk.
 2. Mr. Lyle went to the front desk for his
 package.
 3. I have to get everything ready for the
 meeting.
 4. I jog every day to stay healthy.
 5. I walked into the McDonald's on Tenth Street
 to buy two cheeseburgers.
❸1. C 2. A 3. B 4. A 5. C 6. B 7. C 8. B
 9. C 10. B 11. B 12. B 13. B 14. B 15. C
❹1. the beach to get some sun

2. the water to get the stick
3. the supermarket for some milk
4. the opera house for a concert
5. the store to buy a gift
6. my friend's house to see her new doll house
7. the dentist's for a dental checkup
8. the Starbucks for a cup of latté
9. the stadium to watch a baseball game
10. the market to buy some pumpkins
❺1. ✓ 2. × I should visit my sister.
 3. × Let's go to see a movie. 4. ✓ 5. ✓
 6. × I want you to call me next week.
 7. × Would you like me to call you next week?
 8. ✓
 9. × When you finish playing cards, call me.
 10. × I go swimming every morning at 6:00.
 11. ✓
 12. × Most people love to go on a
 vacation./Most people love going on a vacation.
 13. ✓
 14. × Kelly went to see the doctor to have a
 checkup. 15. ✓

Unit 55

❶1. go bowling 2. go swimming 3. go skiing
 4. go sailing 5. go camping 6. go skating
❷1. has gone 2. go for 3. have gone by
 4. going 5. going for 6. went on 7. went

Unit 56

❶1. to finish 2. to listen 3. to fix 4. done
 5. cut 6. washed
❷a shower, a walk, a nap, a look, a note, a picture,
 a shortcut, a chance, a seat
❸1. Get on, get off 2. took 3. get over
 4. Take off 5. take part in 6. gotten together
 7. of

Unit 57

❶1. a favor 2. a mistake 3. good 4. his best
 5. a wish 6. a speech 7. the decision
❷1. do 2. make 3. made 4. do 5. made of
 6. made from 7. good 8. made of 9. fly
 10. sad

Unit 58

❶1. He had the pants shortened.
 2. Yvonne had her son mop the floor.
 3. She had the car washed.
 4. She had her husband replace the lightbulb.
 5. He had the paper folded.

6. She had the box packed with books and sent to the professor.

7. He had his students read thirty pages of the book a day.

8. I'm going to have this gift wrapped.

❷1. have your baby 2. have something to do with 3. has nothing to do with 4. have a look 5. have a good time 6. having a haircut

Unit 59 Review Test

❶1. A 2. C 3. A 4. B 5. A 6. B 7. B 8. C 9. C 10. A 11. C 12. C 13. A 14. C

❷1. is made from 2. went for 3. get along 4. took part in 5. go on 6. took place 7. Get over 8. is made of

❸1. finish 2. to change 3. finished 4. clean 5. apologize 6. work 7. done 8. painted 9. to remove 10. explain 11. repaired

❹1. Did you **have** your hair cut last week?
→ **Yes, I did. I had my hair cut last week./No, I didn't. I didn't have my hair cut last week.**

2. Do you have to **do** a lot of homework tonight?
→ **Yes, I do. I have to do a lot of homework tonight./No, I don't. I don't have to do a lot of homework tonight.**

3. Does your family **go** on a picnic every weekend?
→ **Yes, we do. We go on a picnic every weekend./No, we don't. We don't go on a picnic every weekend.**

4. Do you like to **take** pictures of dogs and cats?
→ **Yes, I do. I like to take pictures of dogs and cats./No, I don't. I don't like to take pictures of dogs and cats.**

5. Do you **take** care of your little sister when your parents are out?
→ **Yes, I do. I take care of my little sister when my parents are out./No, I don't. I don't take care of my little sister when my parents are out.**

6. Do you like to **go** camping on your summer vacation?
→ **Yes, I do. I like to go camping on my summer vacation./No, I don't. I don't like to go camping on my summer vacation.**

7. Do you **do** the dishes every day?
→ **Yes, I do. I do the dishes every day./No, I don't. I don't do the dishes every day.**

8. Do you **take** a shower in the morning?
→ **Yes, I do. I take a shower in the morning./No, I don't. I don't take a shower in the morning.**

9. Do you **go** crazy with your homework every day?
→ **Yes, I do. I go crazy with my homework every day./No, I don't. I don't go crazy with my homework every day.**

10. Do you **make** a lot of mistakes?
→ **Yes, I do. I make a lot of mistakes./No, I don't. I don't make a lot of mistakes.**

11. Have you ever **had** the dentist fill a cavity?
→ **Yes, I have. I have had the dentist fill a cavity./No, I haven't. I haven't had the dentist fill a cavity.**

❺**do:** exercise, the laundry, the shopping
take: a nap, a bath, a break
make: friends, a wish, money

Unit 60

❶1. Chris can play the guitar.
2. Chris can't play the drums.
3. Chris can't play the piano.
4. Chris can play the flute.
5. Chris can play the violin.
6. Chris can't play the saxophone.

❷1. Yes, I can. I can speak English. /No, I can't. I can't speak English.
2. Yes, I can. I can read German. /No, I can't. I can't read German.
3. Yes, I can. I can hang out with my friends on the weekend./No, I can't. I can't hang out with my friends on the weekend.
4. Yes, I can. I can run very fast. /No, I can't. I can't run very fast.
5. Yes, she can. She can cook Mexican food. /No, she can't. She can't cook Mexican food.
6. No, it can't. A dog can't fly.
7. No, it can't. A pig can't climb a tree.
8. No, you can't. You can't speak loudly in the museum.

Unit 61

❶1. could paint pictures
2. could write calligraphy
3. could sculpt figures
4. could shoot photographs
5. could make pots
6. could paint landscapes

❷1. Yes, I could. I could play the piano when I was twelve./No, I couldn't. I couldn't play the piano when I was twelve.
2. Yes, I could. I could swim when I was twelve./No, I couldn't. I couldn't swim when I was twelve.
3. Yes, I could. I could use a computer when I was twelve./No, I couldn't. I couldn't use a computer when I was twelve.

4. Yes, I could. I could read novels in English when I was twelve./No, I couldn't. I couldn't read novels in English when I was twelve.
5. Yes, I could. I could ride a bicycle when I was twelve./No, I couldn't. I couldn't ride a bicycle when I was twelve.

Unit 62

❶1. must finish 2. mustn't smoke
3. had to clean 4. mustn't fight
5. must come 6. must finish 7. had to break
8. mustn't eat 9. must behave 10. had to run
❷1. You must hurry.
2. You must go to bed.
3. You must eat something.
4. You must drink something.
5. You must be careful.
6. You mustn't fight with them.
7. You mustn't lose it.

Unit 63

❶1. She has to pack products.
2. She has to work on the computer.
3. She has to answer the phone.
4. She has to make copies.
❷1. doesn't have to deliver the mail.
2. don't have to make coffee.
3. doesn't have to show up every day.
4. doesn't have to fax documents.

Unit 64

❶（答案略）
❷1. You mustn't smoke
2. You don't have to pay cash
3. You mustn't skateboard
4. You mustn't talk on a cell phone
5. You don't have to pay full price

Unit 65

❶1. may/might block the shot
2. may/might hit a home run
3. may/might win the set
4. may/might score a touchdown
5. may/might win the race
6. may/might clear the bar
❷1. We may go to the seashore tomorrow.
2. I might take you on a trip to visit my hometown.
3. We may pick up Grandpa on the way.
4. We might visit my sister in Sydney next year.

5. My sister may bring her husband and baby to visit us instead.
6. We might go to Hong Kong for the weekend.
7. You may go to a boarding school in Switzerland.
8. Or you might go to live with your grandparents.

Unit 66

❶1. shouldn't eat 2. should yield
3. shouldn't cheat 4. should respect
5. shouldn't arrive 6. should work
7. shouldn't feed 8. should take
❷1. → Should I call the director about the resume I sent?
→ Do you think I should call the director about the resume I sent?
2. → Should I bring a gift with me?
→ Do you think I should bring a gift with me?
3. → Should Mike go on a vacation once in a while?
→ Do you think Mike should go on a vacation once in a while?
4. → Should we visit our grandma more often?
→ Do you think we should visit our grandma more often?
5. → Should I ask Nancy out for a date?
→ Do you think I should ask Nancy out for a date?
6. → Should Sally apply for that job in the restaurant?
→ Do you think Sally should apply for that job in the restaurant?

Unit 67

❶1. → May I get two more shirts just like this one?
→ Could I get two more shirts just like this one?
→ Can I get two more shirts just like this one?
2. → May I have three pairs of socks similar to these?
→ Could I have three pairs of socks similar to these?
→ Can I have three pairs of socks similar to these?
3. → May I have a tie that goes with my shirt?
→ Could I have a tie that goes with my shirt?
→ Can I have a tie that goes with my shirt?
4. → May I pay with a credit card?
→ Could I pay with a credit card?
→ Can I pay with a credit card?
❷1. May I speak to Dennis?
2. May I borrow your father's drill?
3. Could you move these boxes for me?

4. Could you turn up the heat?

5. Can I put my files here?

Unit 68

❶1. → Would you like some fruit salad?

→ Would you like me to make some fruit salad?

→ I'll make some fruit salad for you.

→ Shall I make some fruit salad for you?

2. → Would you like some tea?

→ Would you like me to make some tea?

→ I'll make some tea for you.

→ Shall I make some tea for you?

3. → Would you like some orange juice?

→ Would you like me to squeeze some orange juice?

→ I'll squeeze some orange juice for you.

→ Shall I squeeze some orange juice for you?

4. → Would you like some pudding?

→ Would you like me to make some pudding?

→ I'll make some pudding for you.

→ Shall I make some pudding for you?

❷1. Would you like to go fishing

2. Would you like to play basketball

3. Would you like to go hiking

4. Would you like to go to the beach

5. Would you like to have some pizza

Unit 69

❶1. → Shall we play another volleyball game?

→ Why don't we play another volleyball game?

→ How about playing another volleyball game?

→ Let's play another volleyball game.

2. → Shall we go on a picnic?

→ Why don't we go on a picnic?

→ How about going on a picnic?

→ Let's go on a picnic.

3. → Shall we eat out tonight?

→ Why don't we eat out tonight?

→ How about eating out tonight?

→ Let's eat out tonight.

4. → Shall we take a walk?

→ Why don't we take a walk?

→ How about taking a walk?

→ Let's take a walk.

5. → Shall we go to Bali this summer?

→ Why don't we go to Bali this summer?

→ How about going to Bali this summer?

→ Let's go to Bali this summer.

6. → Shall we have Chinese food for dinner?

→ Why don't we have Chinese food for dinner?

→ How about having Chinese food for dinner?

→ Let's have Chinese food for dinner.

Unit 70 Review Test

❶1. Q: Can you boil tea eggs?

A: Yes, I can. I can boil tea eggs./No, I can't. I can't boil tea eggs.

2. Q: Can you purée tomatoes?

A: Yes, I can. I can purée tomatoes./No, I can't. I can't purée tomatoes.

3. Q: Can you deep fry French fries?

A: Yes, I can. I can deep fry French fries./No, I can't. I can't deep fry French fries.

4. Q: Can you grill hamburgers?

A: Yes, I can. I can grill hamburgers./No, I can't. I can't grill hamburgers.

5. Q: Can you bake muffins?

A: Yes, I can. I can bake muffins./No, I can't. I can't bake muffins.

6. Q: Can you make coffee?

A: Yes, I can. I can make coffee./No, I can't. I can't make coffee.

7. Q: Can you fry an egg?

A: Yes, I can. I can fry an egg./No, I can't. I can't fry an egg.

8. Q: Can you steam a bun?

A: Yes, I can. I can steam a bun./No, I can't. I can't steam a bun.

❷1. do, have to 2. Does, have to 3. Do, have to

4. Do, have to 5. Does, have to

6. do, have to

❸1. May I 2. Can I/May I 3. Could you

4. Shall I 5. Would you 6. I'll

7. How about 8. Would you

❹1. Would you like something to drink?

2. Would you like an alcoholic beverage?

3. Would you like some juice?

4. Would you like a cup of coffee or tea?

5. Would you like a bag of nuts?

❺1. I can't walk to work.

2. Susie couldn't dance all night.

3. I don't have to go to Joe's house tonight.

4. I don't have to go to see the doctor tomorrow.

5. I may not go on a vacation in August.

6. I might not go see the Picasso exhibit at the museum.

7. My friend can't sit in the full lotus position.

8. I can't finish all my homework this weekend.

9. I don't have to stop eating beans.

10. John doesn't have to see Joseph.

11. The turtle may not win the race against the rabbit.

12. My friend Jon shouldn't get a different job.
❻1. Can you fry an egg?
2. Could Paul swim out to the island?
3. Must John go to Japan?/Does John have to go to Japan?
4. Does Abby have to go to the studio?
5. Can George play the guitar?
6. Must David finish his homework before he goes outside to play?
7. Do they have to cross the road?
8. Do I have to give away my concert tickets?
9. Does Joan have to stay at home tomorrow night?
❼1. C 2. A 3. C 4. A 5. A 6. A 7. A 8. C
9. B 10. B
❽1. A 2. D 3. H 4. C 5. F 6. B 7. G 8. E
❾1. must be 2. must visit
3. must be, must eat 4. must pay
5. mustn't play
❿1. may have, should not eat
2. may listen, should not download
3. may have, should not put
4. may drive, may not find
5. may call, may not answer
6. may watch, must not try
⑪1. should give 2. shouldn't feed
3. should adopt 4. shouldn't give
5. should spend 6. should take

Unit 71

❶1. James isn't playing with his new iPhone.
2. Vincent doesn't own a shoe factory.
3. They didn't go to a concert last night.
4. I don't enjoy reading.
5. I can't ride a unicycle.
6. Summer vacation won't begin soon.
7. I didn't have a nightmare last night.
8. I'm not from Vietnam.
❷1. Sue watched the football game on TV last night.
2. Rick can speak Japanese.
3. Phil and Jill were at the office yesterday.
4. I could enter the house this morning.
5. Joseph likes spaghetti.
6. They are drinking apple juice.
7. She is going shopping tomorrow.
8. I will tell Sandy.

Unit 72

❶1. Is Jerry good at photography?
2. Doesn't Jane believe what he said?
3. Did he ever show up at the party?
4. Does Johnny get up early every day?
5. Will I remember you?

6. Did Julie ask me to give her a ride yesterday?
7. Was she surprised when he called?
8. Is he going to buy a gift tomorrow?
❷1. What are you watching on TV?
2. What are you interested in?
3. Who is that man?
4. Who is your favorite musician?
5. What is he looking at?
6. Who is writing an email?

Unit 73

❶1. → Who ate my slice of pizza?
 → What did Johnny eat?
2. → Who consulted Lauren first?
 → Who did the boss consult first?
3. → Who helped cook the fish?
 → What did Tom help cook?
4. → Who broke the vase?
 → What did my dog break?
5. → Who is making food for the baby?
 → Who is Mom making food for?
6. → Who is standing next to Allen?
 → Who is Denise standing next to?

Unit 74

❶**which**: this one, the blue shirt, the large one, the taller man
where: London, the mall, the office, the garage
when: in 2006, last June, tomorrow, next month
whose: my sister's, the cat's, Vicky's, Ms. Lee's
❷1. When 2. Where 3. Which 4. Whose
5. Where 6. When 7. Whose 8. When
9. Which 10. When

Unit 75

❶1. How old 2. How tall 3. How much
4. How many 5. How 6. How often
7. How long 8. How old 9. How
10. How tall 11. How much 12. How often
13. How long 14. How

Unit 76

❶1. can't I 2. aren't you 3. do I 4. can't I
5. do you 6. have I 7. didn't you 8. did you
9. did you 10. haven't you 11. do you
12. do you
❷1. aren't you 2. is he 3. can you
4. won't she 5. didn't I 6. does she
7. isn't it 8. aren't I 9. isn't it 10. did he

Unit 77

❶1. ✓ 2. - 3. ✓ 4. - 5. ✓ 6. ✓ 7. - 8. ✓
9. - 10. ✓

❷1. Paul, close that door.
2. Don't go out at midnight.
3. Don't throw garbage into the toilet.
4. Go buy some eggs now.
5. Don't be mad at me.
6. Take a No. 305 bus to the city hall.
7. Be careful not to wake up the baby.
8. Don't worry about so many things.
9. Relax.
10. Do your homework right now.

Unit 78 Review Test

❶1. N 2. A 3. N 4. Q 5. N 6. Q 7. A 8. Q
9. Q 10. A

❷1. When 2. Where 3. Who 4. How 5. Who
6. Where 7. When 8. How 9. Why
10. Why 11. Which 12. What 13. Which
14. What 15. Whose 16. Whose

❸1. Who is visiting Charles?
2. Who is Eve visiting?
3. Who wants to meet Cathy?
4. Who does Cathy want to meet?
5. What took Mary such a long time?
6. What did he take with him?
7. Who is Keith dating?
8. What crashed?
9. Who answered the phone?
10. Who wants to marry Jenny?
11. What does Dennis want to buy?
12. Who wants to buy a new cell phone?
13. Who wants to eat peanuts?
14. What does Sylvia want to eat?

❹1. isn't it? 2. is it? 3. aren't they? 4. are we?
5. didn't you? 6. did you? 7. wasn't it
8. was it? 9. didn't you?

❺1. Who is Chris calling?
2. What does Irene want to do?
3. Who wants to stay for dinner?
4. Who finished the last piece of cake?
5. Who invented the automobile?
6. Whose dirty dishes are these on the table?
7. Which side of the road do you drive on?
8. Rupert likes history, doesn't he?
9. They drive a minivan, don't they?

❻Bob: How can I get to the station?
Eve: Go straight down this road. Walk for fifteen
minutes and you will see a park.
Bob: So the station is near the park?
Eve: Yes. Turn right at the park and walk for
another five minutes. Cross the main road.
The station will be at your left. You won't
miss it.

Bob: That's very helpful of you.
Eve: Be sure not to take any small alleys on the
way.
Bob: I won't. Thank you very much.
Eve: You're welcome.

❼1. → Eddie isn't a naughty boy.
→ Is Eddie a naughty boy?
2. → Jack doesn't walk to work every morning.
→ Does Jack walk to work every morning?
3. → Sammi didn't visit Uncle Lu last Saturday.
→ Did Sammi visit Uncle Lu last Saturday?
4. → She won't be able to finish the project next
week.
→ Will she be able to finish the project next
week?
5. → My boss isn't going to Beijing tomorrow.
→ Is my boss going to Beijing tomorrow?
6. → Joe hasn't seen the show yet.
→ Has Joe already seen the show?

Unit 79

❶1. come along 2. work out 3. hang out
4. taken off 5. stay up 6. moving in
7. Come in

❷1. true 2. out 3. up 4. up 5. in 6. down
7. off 8. down 9. up 10. up 11. on
12. up

Unit 80

❶1. set off
→ Dick and Byron set the fire crackers off.
→ Dick and Byron set them off.
2. take off
→ Don't take the price tag off in case we
have to return the sweater.
→ Don't take it off in case we have to return
the sweater.
3. turn down
→ Don't turn the offer down right away.
→ Don't turn it down right away.
4. throw away
→ We don't throw bottles away if they can be
recycled.
→ We don't throw them away if they can be
recycled.
5. fill out
→ You need to fill the form out and attach
two photos.
→ You need to fill it out and attach two
photos.
6. try on
→ Would you like to try these shoes on?
→ Would you like to try them on?
7. turn off

→ Could you turn the radio off? I don't want to listen to it.

→ Could you turn it off? I don't want to listen to it.

8. call off

→ I'll have to call the meeting off.

→ I'll have to call it off.

9. brought up

→ Lucy brought her son up by herself.

→ Lucy brought him up by herself.

Unit 81

❶1. look after 2. Watch out for
3. catch up with 4. put up with
5. come across 6. fed up with 7. run down
8. get over

❷1. on, off 2. in/into 3. into 4. to 5. out of
6. of 7. for 8. on 9. to 10. in 11. for

Unit 82 Review Test

❶1. wake, up 2. hang out 3. take off, get on
4. hand in 5. threw away 6. move in
7. Get in 8. Keep away from 9. fill out
10. getting along with 11. keep up with
12. pick up 13. grew up 14. brought up
15. working out 16. call off 17. hung up
18. try on

❷1. looking for 2. Look up 3. look after
4. Look out 5. turn down 6. turn on
7. turn down 8. turn off 9. take out
10. Take off 11. take off 12. take after
13. put on 14. put out 15. put off
16. put away 17. go on 18. went off
19. went out

Unit 83

❶1. old pants 2. new pants 3. soft chair
4. hard chair 5. big dog 6. small dog
7. curved road 8. straight road

❷1. He lives in a small town.
2. She has blue eyes.
3. The lamb stew smells good.
4. I have two lovely kids.
5. My teddy bear is cute.

Unit 84

❶1. carefully 2. possibly 3. merrily 4. usually
5. entirely 6. cheerfully 7. really 8. quickly
9. honestly 10. silently 11. fast 12. early
13. strangely 14. calmly 15. angrily 16. well
17. finally 18. slowly 19. wisely 20. deeply

❷1. He answered clearly.
2. He sings badly.
3. He arrived at school late./He arrived late for school.
4. She paints well.
5. She learns fast.
6. He works noisily.
7. She translates professionally.
8. The earth trembled terribly.
9. She reads fast.
10. She shops frequently.

Unit 85

❶1. My parents live over there.
2. They bought the house over 20 years ago.
3. My dad pays the mortgage to the bank on the first day of each month.
4. He went downstairs to check the mailbox.
5. No packages were delivered to Wendy's house this morning.
6. Jack and Jimmy are going to meet at the café this afternoon.

❷1. I left the bag in the cloakroom at 4:30 yesterday.
2. I last saw him at Teresa's birthday party on January 22nd.
3. I bought that book at the bookstore around the corner last week.
4. I go swimming at the health club on Sundays.
5. I learned to dive at the Pacific Diving Club three years ago.
6. I ate lunch at Susie's Pizza House at 12:30 yesterday.

Unit 86

❶1. He never misses the mortgage payment.
2. He is always the first customer in the morning.
3. He walks to work every day.
4. The water overflowed quickly./
The water quickly overflowed.
5. The volcano exploded suddenly./
The volcano suddenly exploded.
6. There have been many burglaries lately.
7. That changed their minds entirely.

❷（答案略）

Unit 87

❶1. taller, tallest 2. longer, longest
3. shorter, shortest 4. finer, finest
5. spicier, spiciest 6. bigger, biggest
7. closer, closest 8. slimmer, slimmest
9. thinner, thinnest 10. later, latest

11. worse, worst 12. more, most
13. fatter, fattest 14. tinier, tiniest
15. paler, palest 16. brighter, brightest
17. sappier, sappiest 18. slimier, slimiest
19. thicker, thickest 20. calmer, calmest
❷（答句之答案略）
1. the cutest 2. the most hardworking
3. the funniest 4. the most boring
5. the most friendly 6. the tallest
7. the smartest 8. the most creative

Unit 88
❶1. Ken is shorter than Jim.
2. Ken is more professional than Jim.
3. Ken is fatter than Jim.
4. Jim is taller than Ken.
5. Jim is more casual than Ken.
6. Ken is more business-like than Jim.
7. Ken is more intense than Jim.
8. Jim is more lighthearted than Ken.
❷1. ✗ Mt. Everest is the highest mountain in the world.
2. ✗ The Japan Trench is deeper than the Java Trench, but the Mariana Trench is the deepest.
3. ✗ Africa is not as large as Asia.
4. ✗ Blue whales are the largest animal in the world.
5. ✓
6. ✗ China is not as democratic as the United States.
7. ✗ The Burj Dubai is taller than Taipei 101.
8. ✓

Unit 89
❶1. too noisy 2. too many 3. too dark
4. too busy 5. too talkative
❷1. It was too noisy for Charlie to talk on the phone.
2. There were too many phone calls for Amy to take a coffee break.
3. It was too dark for Andrew to see the keyboard very well.
4. Jessica was too busy to help her colleagues with their work.
5. Tony's colleagues were too talkative for him to concentrate on his work.

Unit 90 Review Test
❶1. He is/looks strong. 2. He is/looks weak.
3. She is/looks tall. 4. She is/looks short.
5. He is/looks fat. 6. She is/looks healthy and quick.

7. She is/looks happy. 8. She is/looks thoughtful.
❷1. clear 2. dearly 3. fair 4. just 5. wide
6. quickly 7. wrongly 8. slowly 9. carefully
❸1. He is a handsome guy.
2. That guy is handsome.
3. Ned takes the subway to his office.
4. Penny is always ready to take a break.
5. Dennis is a terrible driver.
6. Dennis drives terribly.
7. I'm too excited to wait.
8. This bag isn't big enough for these gifts.
9. Do you work here in this building?
10. Does Larry fight with his brother every day?
11. Did we meet at the Italian restaurant last Monday night?
12. Does Mr. Harrison always eat lunch at the same time?
13. Is Greg usually late for his tennis date?
14. Does Frederica go to the spa every week?
15. Are you sometimes too tired to get up in the morning?
❹1. every day 2. twice a week 3. often
4. sometimes 5. never
❺1. every Sunday 2. six times a month
3. always 4. every week 5. every weekend
❻1. ✗ I see two tall guys.
2. ✓
3. ✗ Tony is taller than David.
4. ✗ Who is the tallest guy in the room?
5. ✓
6. ✗ James is better at math than Robert.
7. ✗ Irving is a happy guy.
8. ✗ Janice speaks English very well.
❼1. quietly 2. joyfully 3. eagerly 4. slowly
❽1. Mt. Fuji isn't as tall as Mt. Everest.
2. Brazil isn't as big as Russia.
3. Madagascar isn't as big as Greenland.
4. Jakarta isn't as prosperous as Seoul.
5. Manila isn't as densely populated as Tokyo.
6. France isn't as small as Switzerland.
7. Iceland isn't as far south as Spain.
8. Italy isn't as far north as Germany.
9. Canada isn't as hot as Mexico.
10. Egypt isn't as cold as Sweden.
❾1. sweeter than 2. warmer than
3. hotter than 4. the coldest 5. the biggest
6. the tallest 7. as terrible as 8. as fast as
9. as high as
❿1. too hard/hard enough
2. too late
3. too salty/salty enough
4. too spicy/spicy enough
5. too blunt/blunt enough
6. too loud/loud enough
7. too expensive 8. too slow

Unit 91

❶1. on 2. in 3. at 4. in 5. in 6. on 7. on
8. on 9. on

Unit 92

❶1. in 2. at 3. in 4. in
❷1. in 2. on 3. on 4. at 5. in 6. in

Unit 93

❶1. behind 2. next to 3. in 4. on
5. against, near 6. next to 7. in front of
8. on 9. under 10. over 11. between
12. against

Unit 94

❶1. out of 2. into 3. up 4. on 5. around
6. out of 7. along 8. across 9. through
10. past 11. down 12. off

Unit 95

❶in: the afternoon, the evening
on: Tuesday afternoons, Thanksgiving Day,
Christmas Day, Saturdays, Monday, the
weekend
at: 6 o'clock, night, Christmas
❷1. at 2. on 3. in 4. at 5. on 6. on 7. at
8. on 9. on 10. on

Unit 96

❶in: winter, February, 1500, the fall
on: March 3rd, July 13th
✗: this weekend, tomorrow afternoon, next
summer, yesterday morning, last month
❷1. in 2. on 3. in 4. on 5. in 6. ✗ 7. ✗
8. on 9. in 10. in

Unit 97

❶（答案略）
❷1. since 2. since 3. for 4. for 5. since
6. since 7. for 8. for 9. for 10. since
11. for 12. since
❸（答案略）

Unit 98 Review Test

❶1. behind 2. from 3. under 4. down 5. off
6. out of

❷1. in 2. on 3. on 4. on 5. into 6. out of
7. into 8. on 9. between 10. behind
11. over 12. in 13. along 14. past 15. in
16. against 17. near 18. under
19. to 20. down
❸1. on 2. on 3. at 4. at 5. at 6. to 7. in
8. in 9. at 10. on 11. in
❹1. on 2. at 3. on 4. in 5. at 6. on
7. on 8. at, on 9. in, on 10. in 11. in
❺1. under, on 2. in 3. in front of 4. behind
5. near 6. opposite 7. next to 8. between
❻1. for 2. for 3. since 4. ago 5. for 6. for
7. ago 8. for 9. since
❼1. Dana left an hour ago.
2. Nancy walked out of the office thirty-five
minutes ago.
3. Victor called three hours ago.
4. Julie came four days ago.
5. It happened a month ago.
6. We saw her a year ago.
❽1. ago 2. left 3. for 4. for 5. since
6. since

Unit 99

❶1. I like soda and potato chips.
2. Do you want to leave at night or in the
morning?
3. I can't cook, but I can barbecue.
4. I have been to Switzerland and New Zealand.
5. She isn't a ballet dancer, but she is a great hip
hop dancer.
6. Tom says he is rich, but he always borrows
money from me.
7. Will you come this week or next week?
8. Shall we sit in the front or in the back?
9. I read comic books and novels.
10. Do you like to eat German food or French
food?

Unit 100

❶1. If he lifts weights, he will build up his muscles.
2. If she skips dessert, she will stay slim.
3. If she often goes jogging, she will increase
her stamina.
4. If she reads widely, she'll learn lots of things.
5. If he practices writing, he'll improve his
communication skills.
6. If he practices public speaking, he'll become
self-confident.
❷1. When she finishes stretching, she'll start
jogging.
2. When she gets tired, she'll rest on a bench.
3. When she gets home, she'll eat breakfast.

Unit 101 Review Test

❶1. because my car broke down
2. because my boss needed me to work late in the office
3. so I could finish my report
4. because I had to bake cookies
5. because my dog was sick
6. so I could see my favorite TV show
7. because I had to take a sick friend to the hospital
8. because I had to help my mom clean the house
❷1. and 2. but 3. or 4. and 5. but 6. or
7. and 8. but 9. or 10. or
❸1. when 2. if 3. when 4. if 5. when 6. if
7. When 8. If 9. when 10. If
❹1. When, will wear 2. If, will ask 3. when, ask
4. If, will take 5. if, tell 6. When, will give
❺1. after, before 2. before 3. after 4. before
5. after

Unit 102

❶1. seven 2. eleven 3. sixty-seven
4. one hundred and twelve
5. two hundred and seventy-three
6. five thousand, six hundred and ninety-four
7. nine thousand, seven hundred and fifty-three
8. ten thousand and one
9. one million and twenty-two
10. six million, four hundred thousand, three hundred and fifty 11. thirty million
12. twelve million, thirty-seven thousand, nine hundred and seventy-two
❷1. nine one one
2. eight eight two three, one four six two
3. two one two, dash, four seven five nine two eight three
4. zero zero one, dash, one, dash, eight four seven, dash, eight six four two three zero three
5. zero three, dash, four three eight seven six one two
6. zero nine two eight zero five three two five three
7. two three six five nine seven three nine, extension three three

Unit 103

❶1. the first 2. the third 3. the fourth
4. the sixteenth 5. the twenty-ninth
6. the thirty-second 7. the thirty-fifth
8. the thirty-seventh 9. the forty-second
10. the forty-fourth

Unit 104

❶1. Mr. Simpson is meeting Ms. Miller on Monday.
2. Mr. Simpson is visiting his grandma on Tuesday.
3. Mr. Simpson is going shopping on Wednesday.
4. Mr. Simpson is having dinner with Tom on Thursday.
5. Mr. Simpson is picking up Peter at the airport on Friday.
6. Mr. Simpson is playing basketball on Saturday.
7. Mr. Simpson is going to the movies on Sunday.
❷1. the twenty-first of April, two thousand one
2. the thirteenth of August, nineteen ninety-nine
3. the first of January, thirteen oh one
4. the thirty-first of December, two thousand four
5. the fourth of July, seventeen seventy-six
6. the first of September, nineteen thirty

Unit 105

❶1. D 2. E 3. A 4. F 5. C 6. B
❷1. It's a quarter past nine.
It's nine fifteen.
2. It's three o'clock./It's 3 p.m./It's 3 a.m.
3. It's half past three.
It's three thirty.
4. It's a quarter to three.
It's fifteen minutes to three.
It's two forty-five.
5. It's seven oh two.
It's two minutes past seven.
6. It's five thirty-nine.
It's twenty-one minutes to six.
7. It's ten nineteen.
It's nineteen minutes past ten.

Unit 106 Review Test

❶1. January, February 2. Sunday 3. March
4. August 5. Sunday 6. Thursday 7. Friday
8. July, August, September
9. Thursday, November 10. May, June
❷1. the twenty-fifth of December
2. the thirty-first of December
3. the first of January
4. the fourteenth of February
5. the fifth of May 6. the seventh of July
7. the fifteenth of August
8. the thirty-first of October
9. the twenty-nine of February

❸ 1. two three zero zero one two three five

2. zero two, dash, two five seven nine four five eight one

3. eight eight six, dash, seven, dash, two one five five seven four eight

4. five five seven eight two six four one, extension one zero nine

5. zero nine three five two three three zero one zero 6. the third of April/April (the) third

7. the twenty-fifth of June/June (the) twenty-fifth

8. the eleventh of January/January (the) eleventh

9. the twenty-second of September/September (the) twenty-second 10. fourteen thirty-five

11. nineteen forty-eight

12. two thousand three 13. two thousand ten

Progress Test

CHAPTER 1

❶ 1. C 2. C 3. U 4. C 5. U 6. C 7. U 8. C
9. U 10. C 11. C 12. C 13. U 14. C 15. C
16. U 17. U 18. C 19. U 20. C

❷ 1. frogs 2. cans 3. crutches 4. wishes
5. fairies 6. cherries 7. dives 8. lives
9. hooves 10. wives 11. oases 12. oxen
13. moose 14. mice 15. dictionaries
16. sizes 17. kilograms 18. sandwiches
19. reindeer 20. noodles

❸ 1. a 2. the 3. a 4. an 5. a 6. An 7. a
8. An, the 9. an 10. the 11. an 12. The
13. a 14. the 15. an 16. a 17. the
18. the, a

❹ 1. bottles 2. box 3. tube 4. cups 5. carton
6. jar 7. can 8. bowl 9. glass 10. head

❺ 1. traffic 2. furniture 3. scissors 4. milk
5. tea 6. coffee

❻ 1. × 2. the 3. the 4. × 5. the 6. The 7. ×
8. × 9. the 10. the, the 11. ×, × 12. ×
13. the 14. ×, ×

❼ 1. × Calvin is a cool little kid.
2. × Our vacation starts on Friday, January 20th.
3. ✓
4. × The nearest airport is in Canberra.
5. × The Museum of Modern Art in New York is 50 years old.
6. × The Great Wall of China is pretty amazing.

❽ 1. Jane's hat 2. my grandparents' house
3. the side of the road
4. Beethoven's Fifth Symphony
5. the price tags of the products
6. the ruins of ancient civilizations

❾ 1. ✓ 2. ✓
3. × Are you watching TV or doing homework?

4. ✓ 5. × Helen has decided to learn the piano.
6. × The closest star to us is the Sun.

CHAPTER 2

❶ 1. I 2. you 3. You 4. We 5. he 6. They
7. she 8. it

❷ 1. me 2. you 3. him 4. her 5. it 6. us
7. You 8. them 9. ours 10. my 11. yours
12. yours 13. yours 14. mine 15. hers

❸ 1. my 2. our 3. its 4. their 5. her
6. his 7. your

❹ 1. some 2. any 3. any 4. some 5. any
6. any 7. some 8. some 9. any 10. any
11. some 12. some 13. any 14. any
15. any 16. some 17. any 18. any
19. some 20. some 21. any 22. some
23. any

❺ 1. any 2. some 3. no 4. any 5. some
6. some 7. No 8. some 9. Any 10. some

❻ 1. A 2. C 3. B 4. C 5. A 6. B

❼ 1. little 2. a few 3. little 4. A little 5. a few
6. a few 7. a few 8. a little

❽ 1. one, a glass of juice 2. ones, ties
3. one, pair of shoes 4. one, jacket

❾ 1. Everybody/Everyone 2. anybody/anyone
3. anything 4. somebody/someone
5. something 6. nowhere 7. Nobody/No one
8. anywhere 9. nothing

❿ 1. that 2. this 3. these 4. that 5. those

⓫ 1. himself 2. herself 3. ourselves
4. themselves 5. myself 6. yourself

CHAPTER 3

❶ 1. am 2. is 3. is 4. am 5. am 6. are 7. is
8. are 9. is 10. am 11. is

❷ 1. Is there 2. There are 3. It is
4. Are there 5. it is 6. there is

❸ 1. have got 2. haven't got 3. Have, got, have
4. have got, haven't got

❹ 1. work 2. take 3. commutes 4. do, get
5. don't drive, don't know 6. Do, go 7. takes

❺ 1. are, doing 2. is ringing 3. am, cooking
4. is looking 5. Are, working 6. am planning

❻ 1. B 2. B 3. C 4. C 5. A 6. C 7. B 8. B
9. A

❼ 1. × I want something to eat.
2. × I love that dress you are wearing. 3. ✓
4. × I think you are right about Jim. 5. ✓
6. × I saw some new shopping bags in your closet.

CHAPTER 4

❶ 1. Were, were 2. Was, wasn't 3. Was, was
4. Were, weren't

❷1. Did 2. go 3. met 4. happened 5. ate
6. talked 7. did 8. do 9. stayed
10. behaved 11. meant 12. was
❸1. was standing 2. was sitting 3. pulled up
4. grabbed 5. noticed 6. was looking/looked
7. started 8. opened 9. began
10. discovered
❹1. has been 2. Have, attended 3. has had
4. has left 5. has been
❺1. opened 2. have had 3. Have you been
4. Did you go

CHAPTER 5

❶1. Are 2. seeing 3. am seeing 4. am going
5. Are 6. coming 7. am meeting 8. Are
9. taking 10. am visiting
❷1. am going to sleep 2. are, going to visit
3. Are, going to quit 4. are, going to move
5. Are, going to live
❸1. will wonder 2. won't date 3. will send
4. will screen 5. won't respond

CHAPTER 6

❶1. use 2. to use 3. to use/using 4. finish
5. call 6. to see 7. stuff/to stuff 8. to start
9. starting 10. to send 11. to learn
12. to learn 13. playing 14. to turn
15. holding
❷1. for 2. for 3. to 4. to

CHAPTER 7

❶1. shopping 2. started 3. to fix 4. do
5. deliver 6. mailed 7. to walk
❷1. a swim 2. a trip 3. taking 4. of 5. from
6. have 7. do, do 8. place

CHAPTER 8

❶1. can 2. can 3. can 4. can't 5. Can you
❷1. ✓ 2. ✓
3. × If I could I would, but I can't so I won't.
4. × He could climb up trees when he was
young, but he couldn't get down. 5. ✓
❸1. must tell 2. must pay
3. mustn't eat 4. must call
❹1. shouldn't make 2. should leave
3. should see 4. should ask
❺1. must/have to 2. must 3. has to 4. has to
5. have to 6. must
❻1. Can you check the balance in my account?
2. Could I please transfer $20,000?
3. Could you go over the charges for an
electronic fund transfer?
4. May I use your pen to fill out this form?
5. May I have some extra copies of this EFT
form?

6. Would you like me to give the baby a bath?
7. Would you like to take a break while I watch
the baby?
8. I'll change the baby's diaper for you.
9. Should I warm up some milk for your baby?
10. Should I put the baby down for a nap?
❼1. Let's 2. Why don't we 3. shall
4. How about 5. shall 6. How about
7. Why don't we

CHAPTER 9

❶1. Who 2. What 3. Which 4. Whose
5. Where 6. When 7. Why 8. How
9. How old 10. How often
❷1. What are you doing?
2. What is the movie about?
3. What happened to the daughter?
4. What happens at the end of the movie?
❸1. aren't you 2. isn't it 3. can he 4. am I
5. don't you 6. didn't he
❹1. Call 2. Move 3. come, sit 4. Don't take 5.
Don't forget 6. pass

CHAPTER 10

❶1. B 2. C 3. A 4. A 5. B 6. B 7. A 8. A
❷1. to 2. from 3. to 4. for 5. with 6. for

CHAPTER 11

❶1. too sweet 2. loud enough 3. too bitter
4. very
❷1. ✓ 2. × It's a fast computer. 3. ✓
4. × The machine is light.
❸1. I leave at 10:00.
2. Pick me up at my house at 7:00.
3. Greg always dresses up to go dancing.
4. Teddy is never the first to arrive.
5. The kids were playing at the park yesterday.
6. She ran to the car quickly five minutes
ago./She quickly ran to the car five minutes
ago.
❹1. younger, youngest 2. prettier, prettiest
3. richer, richest 4. sadder, saddest
5. nicer, nicest 6. weaker, weakest
7. lazier, laziest 8. brighter, brightest
9. more handsome, most handsome
10. more popular, most popular
11. more successful, most successful
12. more boring, most boring
❺1. smooth 2. smoothly 3. awful 4. earnest
5. incredibly 6. artificially
❻1. bad 2. worse 3. worst 4. tight 5. tighter
6. tightest 7. important 8. more important
9. most important

CHAPTER 12

❶1. on, in 2. on 3. at, at 4. at, in 5. in, at/in
 6. at, in
❷1. at, at 2. in, at 3. on 4. on, in 5. ×, ×
❸1. near, in front of 2. next to, opposite
 3. into, out of 4. to, off 5. up, down
 6. through, across 7. over, under
 8. past, around, between 9. to, from
❹1. × They left for lunch an hour ago. 2. ✓
 3. ✓ 4. × I have been shopping for an hour.
 5. ✓ 6. ✓

CHAPTER 13

❶1. when 2. if/when 3. if 4. When 5. When
 6. If
❷1. and 2. and 3. but 4. or 5. because
 6. so
❸1. because 2. so 3. because 4. because
 5. so 6. because 7. so 8. because 9. so
 10. because

CHAPTER 14

❶1. twenty-two
 2. one hundred and three
 3. one thousand, two hundred, and eighty-five
 4. six thousand
 5. zero two, dash, two six oh three three nine
 seven one
 6. eleventh and twelfth
 7. the twentieth of March/March (the) twentieth
 8. nine o'clock
 9. nine thirty/half past nine/thirty minutes past
 nine
 10. nine oh seven/seven minutes past nine
 11. nine forty-five/fifteen to ten/a quarter to
 ten
❷1. Monday, Tuesday 2. January, February
 3. weekend 4. autumn/fall 5. in, at